华中科技大学出版社
中国·武汉

技工院校"十四五"规划数字媒体技术应用专业系列教材
中等职业技术学校"十四五"规划艺术设计专业系列教材

数字媒体美术基础

钟春琛 孙广平 何莲娣 高翠红 主编
邓全颖 谢洁玉 李佳俊 欧阳达 副主编
雷静怡 覃浩洋 李丽雯 参编

华中科技大学出版社
http://press.hust.edu.cn
中国·武汉

内容简介

本教材依托美术史的发展脉络，通过介绍美术史的演变过程，讲述传统的美术知识，并重点讲解了数字媒体美术创作的相关知识。本教材理论讲解翔实，逻辑严谨，通过大量优秀案例的剖析与阐释，为学生提供数字媒体艺术创作所需的基本美学理论、技巧和创意方法，通过系统化的内容安排，帮助学生构建扎实的美术基础。本教材重视理论与实践的融合，每一个项目都设有具体实践任务，旨在帮助学生更好地把握数字媒体美术基础的关键知识点和技能点，培养学生的美学创新能力和实际操作能力，为将来在数字媒体领域的专业发展奠定美学基础。

图书在版编目（CIP）数据

数字媒体美术基础 / 钟春琛等主编 . -- 武汉：华中科技大学出版社，2025.3. -- ISBN 978-7-5680-6937-3

Ⅰ . J06-39

中国国家版本馆 CIP 数据核字第 20255EM999 号

数字媒体美术基础
Shuzi Meiti Meishu Jichu

钟春琛　孙广平　何莲娣　高翠红　主编

策划编辑：金　紫	
责任编辑：段亚萍	
装帧设计：金　金	
责任监印：朱　玢	
出版发行：华中科技大学出版社（中国•武汉）	电　　话：（027）81321913
武汉市东湖新技术开发区华工科技园	邮　　编：430223
录　　排：天津清格印象文化传播有限公司	
印　　刷：武汉科源印刷设计有限公司	
开　　本：889mm×1194mm　1/16	
印　　张：10	
字　　数：308千字	
版　　次：2025年3月第1版第1次印刷	
定　　价：59.80元	

本书若有印装质量问题，请向出版社营销中心调换
全国免费服务热线 400-6679-118 竭诚为您服务
版权所有 侵权必究

技工院校"十四五"规划数字媒体技术应用专业系列教材
中等职业技术学校"十四五"规划艺术设计专业系列教材
编写委员会名单

● 编写委员会主任委员

文健（广州城建职业学院科研副院长）

劳小芙（广东省城市技师学院文化艺术学院副院长）

苏学涛（山东技师学院文化传媒专业部主任）

钟春琛（中山市技师学院计算机应用系教学副主任）

王博（广州市工贸技师学院文化创意产业系副主任）

许浩（宁波第二技师学院教务处主任）

曾维佳（广州市轻工技师学院平面设计专业学科带头人）

余辉天（四川菌王国科技发展集团有限公司游戏部总经理）

● 编委会委员

戴晓杏、曾勇、余晓敏、陈筱可、刘雪艳、汪静、杜振嘉、孙楚杰、阙乐旻、孙广平、何莲娣、高翠红、邓全颖、谢洁玉、李佳俊、欧阳达、雷静怡、覃浩洋、冀俊杰、邝耀明、李谋超、许小欣、黄剑琴、王鹤、林颖、姜秀坤、黄紫瑜、皮皓、傅程姝、周黎、陈智盖、苏俊毅、彭小虎、潘泳贤、朱春、唐兴家、闵雅赳、周根静、刘芊宇、刘筠烨、李亚琳、胡文凯、何淦、胡蓝予、朱良、杨洪亮、龚芷月、黄嘉莹、吴立炜、张丹、岳修能、黄金美、邓梓艺、付宇菲、陈珊、梁爽、齐潇潇、林倚廷、陈燕燕、刘乎林、林国慧、王鸿书、孙铭徽、林妙芝、李丽雯、范斌、熊浩、孙渭、胡玥、张文忠、吴滨、唐文财、谢文政、周正、周哲君、谢爱莲、黄晓鹏、杨桃、甘学智、边珮、许浩、郭咏、吕春兰、梁艳丹、沈振凯、罗翊夏、曾维佳、梁露茜、林秀琼、姜兵、曾琦、汤琳、张婷、冯晶、梁立彬、张家宝、季俊杰、李巧、杨洪亮、杨静、李亚玲、康弘玉、骆艳敏、牛宏光、何磊、陈升远、刘荟敏、伍潇滢、杨嘉慧、熊春静、银丁山、鲁敬平、余晓敏、吴晓鸿、庾瑜、练丽红、朱峰、尹伟荣、桓小红、张燕瑞、马殷睿、刘咏欣、李海英、潘红彩、刘媛、罗志帆、向师、吕露、甘兹富、曾森林、潘文迪、姜智琳、陈凌梅、陈志宏、冯洁、陈玥冰、苏俊毅、杨力、皮添翼、汤虹蓉、甘学智、邢新哲、徐丽彤、冯婉琳、王蓦颖、朱江、谭贵波、陈筱可、曹树声、谢子缘

● 总主编

文健，教授，高级工艺美术师，国家一级建筑装饰设计师。全国优秀教师，2008年、2009年和2010年连续三年获评广东省技术能手。2015年被广东省人力资源和社会保障厅认定为首批广东省室内设计技能大师，2019年被广东省教育厅认定为建筑装饰设计技能大师。中山大学客座教授，华南理工大学客座教授，广州大学建筑设计研究院室内设计研究中心客座教授。出版艺术设计类专业教材180余本，其中11本获评国家级规划教材。拥有自主知识产权的专利技术130项。主持省级品牌专业建设、省级实训基地建设、省级教学团队建设3项。获广东省教学成果奖一等奖1项，国家级教学成果奖二等奖1项。

● 合作编写单位

（1）合作编写院校

广东省城市技师学院	台山市技工学校
山东技师学院	肇庆市技师学院
中山市技师学院	河源技师学院
广州市工贸技师学院	广州市蓝天高级技工学校
广东省轻工业技师学院	茂名市交通高级技工学校
广州市轻工技师学院	广东省交通运输技师学院
江苏省常州技师学院	广州城建高级技工学校
惠州市技师学院	清远市技师学院
佛山市技师学院	梅州市技师学院
广州市公用事业技师学院	茂名市高级技工学校
广东省技师学院	汕头技师学院
宁波第二技师学院	珠海市技师学院
台山市敬修职业技术学校	
广东省国防科技技师学院	
广东省华立技师学院	
广东花城工商高级技工学校	
广东岭南现代技师学院	
阳江技师学院	
广东省粤东技师学院	
东莞市技师学院	
江门市新会技师学院	

（2）合作编写企业

广州市赢彩彩印有限公司
广州市壹管念广告有限公司
广州市璐鸣展览策划有限责任公司
广州波锴展览设计有限公司
广州市风雅颂广告有限公司
广州质本建筑工程有限公司
广州市金洋广告有限公司
深圳市千千广告有限公司
广东飞墨文化传播有限公司
北京迪生数字娱乐科技股份有限公司
广州易动文化传播有限公司
广州云图动漫设计有限公司
广东原创动力文化传播有限公司
佛山市印艺广告有限公司
广州道恩广告摄影有限公司
佛山市正和凯歌品牌设计有限公司
广州泽西传媒科技有限公司
Master 广州市熳大师艺术摄影有限公司
广州猫柒柒摄影工作室
四川菌王国科技发展集团有限公司

序 言

技工教育和中职中专教育是中国职业技术教育的重要组成部分，主要承担培养高技能产业工人和技术工人的任务。随着我国制造业的逐步发展，建设一支高素质的技能人才队伍是实现发展目标的必备条件。如今，国家对职业教育越来越重视，技工和中职中专院校的办学水平已经得到很大的提高，进一步提高技工和中职中专院校的教育、教学和实训水平，提升学生的职业技能，培育和弘扬工匠精神，已成为技工和中职中专院校的共同目标。而高水平专业教材建设无疑是技工和中职中专院校发展教育特色的重要抓手。

本套规划教材以国家职业标准为依据，以综合职业能力培养为目标，以典型工作任务为载体，以学生为中心，根据典型工作任务和工作过程设计教学项目和学习任务。同时，按照工作过程和学生自主学习的要求进行教材内容的设计，实现理论教学与实践教学合一、能力培养与工作岗位对接合一、实习实训与顶岗工作合一。

本套规划教材的特色在于，在编写体例上与技工院校倡导的"教学设计项目化、任务化，课程设计教、学、做一体化，工作任务典型化，知识和技能要求具体化"紧密结合，体现任务引领实践的课程设计思想，以典型工作任务和职业活动为主线设计教材结构，以职业能力培养为核心，将理论教学与技能操作相融合作为课程设计的抓手。本套规划教材在理论讲解环节做到简洁实用、深入浅出；在实践操作训练环节体现以学生为主体的特点，创设工作情境，强化教学互动，让实训的方式、方法和步骤清晰，可操作性强，并能激发学生的学习兴趣，促进学生主动学习。

本套规划教材由全国 40 余所技工和中职中专院校数字媒体技术应用专业 90 余名教学一线骨干教师与 20 余家数字媒体设计公司和游戏设计公司一线设计师联合编写。校企双方的编写团队紧密合作，取长补短，建言献策，让本套规划教材更加贴近专业岗位的技能需求，也让本套规划教材的质量得到了充分的保证。衷心希望本套规划教材能够为我国职业教育的改革与发展贡献力量。

技工院校"十四五"规划数字媒体技术应用专业系列教材
中等职业技术学校"十四五"规划艺术设计专业系列教材

总主编

教授 / 高级技师 **文健**

2024 年 12 月

前 言

《数字媒体美术基础》为学习者提供数字媒体艺术创作所需的基本美学理论、技巧和创意方法，通过系统化的内容安排，帮助学生构建扎实的美术基础。一方面，教材是传授核心知识和技能的载体，确保学生能够掌握必要的数字媒体美术基础语言和工具；另一方面，教材通过理论与实践的结合，培养学生的美学创新能力和实际操作能力，为将来在数字媒体领域的专业发展奠定美学基础。此外，教材还承担着引导学生理解数字艺术与文化、社会的关系，提升审美素养，以适应数字技术快速发展的美学教育任务，对整个数字媒体艺术教育体系的完善和学生综合素质的提升具有深远的影响。

本教材以国家职业标准为依据，以综合职业能力培养为目标，以典型工作任务为载体，以学生为中心，根据典型工作任务和工作过程设计教材的项目和学习任务。本教材力求做到理论体系求真务实，教材编写体例实用有效，体现新技术、新工艺和新规范。同时，将岗位中的典型工作任务进行解析与提炼，注重关键技能的培养和训练，并融入教学设计，应用于课堂理论教学和实践教学，达到教材引领教学和指导教学的目的。

本教材依托美术史的发展脉络，通过介绍美术史的演变过程，讲述传统的美术知识，并重点讲解了数字媒体美术创作的相关知识。教材项目一是绘画基础理论与技巧，项目二是传统绘画基础，项目三着重于绘画构图与布局，项目四是绘画风格与流派，项目五侧重于数字绘画实践与创作。本教材融合了传统美术与数字绘画的学习，旨在提升其实用性和前沿性。

本教材的编写得益于以下老师的通力合作：中山市技师学院钟春琛老师，江苏省常州技师学院孙广平老师，广东省轻工业技师学院何莲娣、欧阳达、覃浩洋老师，山东技师学院高翠红老师，广东省国防科技技师学院邓全颖、李丽雯老师，广东省城市技师学院谢洁玉老师，阳江技师学院李佳俊、雷静怡老师。本教材融入了各位数字媒体艺术专业优秀教师的丰富教学经验，希望能够切实帮助技工院校的数字媒体艺术专业学子提升数字媒体美术基础的专业能力。由于编者的学术水平有限，书中可能存在一些不足之处，敬请读者批评指正。

钟春琛
2024.11.23

课时安排（建议课时 72）

项目	课程内容		课时	
项目一 绘画基础理论与技巧	学习任务一	绘画的起源与发展	1	6
	学习任务二	绘画的基本要素与原理	2	
	学习任务三	数字媒体与美术的结合方式	2	
	学习任务四	绘画材料与工具介绍	1	
项目二 传统绘画基础	学习任务一	素描的定义与分类	2	26
	学习任务二	素描的基本步骤与技巧	6	
	学习任务三	素描作品赏析与练习	4	
	学习任务四	色彩的基本原理与属性	2	
	学习任务五	色彩的心理效应与象征意义	2	
	学习任务六	色彩搭配的基本规律	4	
	学习任务七	色彩在绘画中的应用技巧	6	
项目三 绘画构图与布局	学习任务一	构图的基本原理	4	8
	学习任务二	常见的构图类型与特点	4	
项目四 绘画风格与流派	学习任务一	绘画风格的形成与演变	2	8
	学习任务二	现代艺术代表作品赏析	2	
	学习任务三	当代艺术代表作品赏析	2	
	学习任务四	数字绘画代表作品赏析	2	
项目五 数字绘画实践与创作	学习任务一	手绘草图	4	24
	学习任务二	绘图软件的基本操作	6	
	学习任务三	数字画笔与材质的运用	4	
	学习任务四	数字绘画创作实践	6	
	学习任务五	数字绘画创作作品展示与评价	4	

目 录

项目 一 绘画基础理论与技巧

学习任务一　绘画的起源与发展 ……………………002

学习任务二　绘画的基本要素与原理 ………………005

学习任务三　数字媒体与美术的结合方式 …………010

学习任务四　绘画材料与工具介绍 …………………015

项目 二 传统绘画基础

学习任务一　素描的定义与分类 ……………………023

学习任务二　素描的基本步骤与技巧 ………………028

学习任务三　素描作品赏析与练习 …………………039

学习任务四　色彩的基本原理与属性 ………………053

学习任务五　色彩的心理效应与象征意义 …………056

学习任务六　色彩搭配的基本规律 …………………060

学习任务七　色彩在绘画中的应用技巧 ……………071

项目 三 绘画构图与布局

学习任务一　构图的基本原理 ………………………080

学习任务二　常见的构图类型与特点 ………………085

项目 四 绘画风格与流派

学习任务一　绘画风格的形成与演变 ………………099

学习任务二　现代艺术代表作品赏析 ………………108

学习任务三　当代艺术代表作品赏析 ………………114

学习任务四　数字绘画代表作品赏析 ………………118

项目 五 数字绘画实践与创作

学习任务一　手绘草图 ………………………………124

学习任务二　绘图软件的基本操作 …………………128

学习任务三　数字画笔与材质的运用 ………………134

学习任务四　数字绘画创作实践 ……………………138

学习任务五　数字绘画创作作品展示与评价 ………146

项目一
绘画基础理论与技巧

学习任务一　绘画的起源与发展
学习任务二　绘画的基本要素与原理
学习任务三　数字媒体与美术的结合方式
学习任务四　绘画材料与工具介绍

绘画的起源与发展

教学目标

（1）专业能力：学生能够概述绘画艺术的历史起源和发展脉络；简单识别不同历史时期绘画艺术的主要风格和技巧；理解数字媒体美术与传统绘画艺术之间的联系与区别。

（2）社会能力：学生能够通过小组合作，共同探讨绘画艺术的社会意义和文化价值；能够有效地表达和交流关于绘画艺术的观点和感受；能够认识到绘画艺术在数字媒体时代的作用和影响。

（3）方法能力：学会运用历史研究、比较分析等方法来探究绘画的起源与发展；发展创新思维，尝试运用不同的绘画技法和表现形式；通过实践和反思，掌握自我学习和持续进步的方法。

学习目标

（1）知识目标：了解绘画艺术的起源、发展历程及其在不同文化中的表现；掌握数字媒体美术的基本概念和绘画技巧；理解绘画艺术与数字媒体的融合趋势。

（2）技能目标：能够简单分析和评价绘画作品；提高艺术鉴赏能力和审美水平。

（3）素质目标：培养对绘画艺术的兴趣和审美能力；增强创新意识和实践能力，敢于尝试新的艺术表现形式；提升团队协作和沟通能力，形成良好的学习氛围。

教学建议

1. 教师活动

（1）介绍绘画的起源与发展，引导学生了解不同历史时期的绘画艺术特点。

（2）组织学生参观美术馆或艺术展览，现场分析绘画作品。

（3）开展绘画技巧工作坊实践，让学生亲自体验绘画创作过程。

2. 学生活动

（1）分组进行课题研究，探讨绘画艺术在特定历史时期的发展特点，并制作 PPT 进行汇报。

（2）选择不同时期大师作品，举办线上绘画作品展览，同学之间进行评价和交流。

一、学习问题导入

同学们，大家好！本次课我们将一起探索绘画的起源与发展。在人类文明的发展历程中，绘画作为一种最古老的艺术形式，它不仅仅是审美的产物，更是人类历史、文化、思想和情感的载体。从原始的洞穴壁画到现代的数字艺术，绘画的每一次变革都映射着人类社会和文化的演进。那么，我们不禁要问：绘画艺术是如何起源的？它是如何随着时间的推移而发展变化的？在不同的文化和历史背景下，绘画又展现了怎样的独特魅力？

数万年前，我们的祖先在昏暗的洞穴中，用粗糙的矿物颜料在岩壁上留下了一幅幅生动的狩猎场景，这些图像不仅是他们对世界的观察，也是他们对生活的记录和对未知世界的想象，如图1-1所示。中世纪时期，绘画艺术在宗教的影响下，发展出了拜占庭艺术的辉煌和哥特式艺术的精细。而在文艺复兴时期，随着人文主义的兴起，绘画艺术迎来了新的高峰，达·芬奇、米开朗琪罗、拉斐尔等大师的作品，不仅展示了人体美的极致，也标志着绘画技巧和表现力的巨大进步。

绘画艺术经历了从写实到抽象的转变，印象派、表现主义、立体主义、抽象表现主义等流派层出不穷，每一次变革都是对传统审美的挑战和对艺术表现力的探索。而在数字时代，绘画艺术与科技的结合，又为我们带来了前所未有的视觉体验和创作可能性。

通过这节课的学习，我们将一起探索绘画艺术的起源与发展，理解它在不同历史时期的文化意义和社会价值，以及它如何影响和塑造我们的视觉世界。

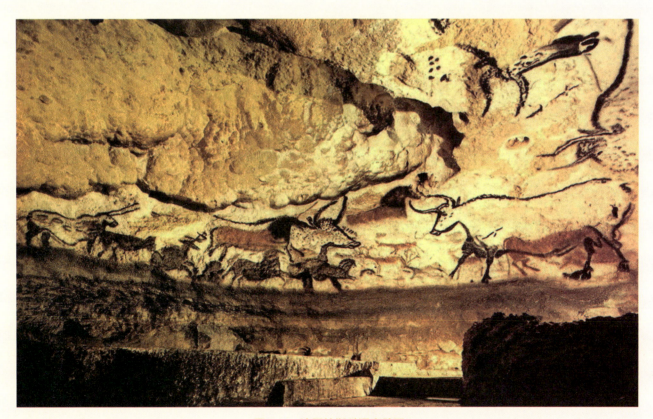

图1-1 法国拉斯科洞窟壁画

二、学习任务讲解

1. 史前时期的绘画

绘画的起源可以追溯到史前时期，最早的绘画作品出现在洞穴的岩壁上，这些作品以动物、狩猎场景和手印为主。

2. 古埃及绘画

在古埃及，绘画艺术主要用于墓葬壁画和宗教仪式，其特点是平面化构图和严格的正面律。

3. 古希腊与古罗马绘画

古希腊和古罗马时期的绘画艺术，更加注重人物的表现和空间的表现，肖像画和叙事性壁画得到了发展。

4. 中世纪绘画

中世纪时期，绘画艺术受到基督教的影响，呈现出浓郁的宗教色彩。哥特式艺术以其精细的细节和象征性的图像而著称。

5. 文艺复兴绘画

文艺复兴时期，绘画艺术迎来了革命性的变革。艺术家们开始运用透视法、光影处理等技巧，使作品更加逼真和立体。

6. 现代绘画

进入现代，绘画艺术经历了从写实到抽象的转变，印象派、表现主义、立体主义、抽象表现主义等流派层出不穷，每一次变革都是对传统审美的挑战和对艺术表现力的探索。

7. 数字时代绘画

在数字时代，绘画艺术与科技的结合，为我们带来了前所未有的视觉体验和创作可能性。数字绘画、虚拟现实艺术等新兴形式，拓宽了绘画艺术的表达边界。

三、学习任务小结

通过本节课的学习，我们共同回顾了绘画艺术从史前到现代的发展历程，探讨了不同时期的绘画风格、技巧和主题，以及绘画艺术与社会文化的相互作用。我们认识到，绘画不仅是艺术家个人情感的抒发，也是人类文明发展的重要记录。

四、课后作业

（1）研究作业：选择一个特定的绘画流派或时期，深入研究其艺术特点，并撰写一篇不少于 1000 字的研究报告。

（2）创作作业：根据所学的绘画技巧，创作一幅反映个人情感的绘画作品，并附上创作说明。

（3）反思日记：记录本节课的学习感悟，包括对绘画艺术起源与发展的理解。

学习任务二 绘画的基本要素与原理

教学目标

（1）专业能力：掌握绘画的基础理论知识和要素，了解绘画的四个基本原理。

（2）社会能力：掌握绘画的基本要素和原理，能对绘画中的线条、色彩、构图、透视、明暗、质感等要素进行提炼，为后续运用所学的绘画原理进行绘画创作打下基础。

（3）方法能力：培养信息和资料收集能力、绘画作品赏析能力、提炼及应用能力。

学习目标

（1）知识目标：能够理解绘画的基本要素和原理。

（2）技能目标：能够提炼绘画作品中的要素，分析绘画的基本原理。

（3）素质目标：能够应用绘画的基本要素和原理进行艺术创作。

教学建议

1. 教师活动

（1）教师收集和展示优秀的绘画作品，并且分析其中的基本要素，提升学生的审美素养，激发学生的艺术想象力与对绘画原理的分析能力，启发学生理解绘画作品中基本要素和原理所起的作用。

（2）挑选优秀的绘画作品，讲解其背后的创作思路、运用的基本要素和原理，把优秀的艺术作品传递给学生。

（3）积极与学生进行互动和交流，让学生学会独立思考。

2. 学生活动

（1）学生分组进行优秀绘画作品搜集，训练审美能力和艺术分析表达能力。

（2）根据教师对绘画中的基本要素的现场示范，对作品中的绘画原理加以理解。

一、学习问题导入

同学们，大家好！本次课讲授的内容是绘画的基本要素和原理。绘画是通过视觉符号传情达意的，因而被喻为艺术语言。作为"语言"，绘画必然包含语义信息，绘画的基本要素和原理构成了绘画的表达基础。如要将绘画者所思所想的"语义"明晰地传达给观众，就得对符号进行组织，使语言信息与符号信息同构，这便是构图的任务。符号怎样传达信息，怎样组织符号传达画家所要表达的信息，且给人以视觉美感，这便是本节课学习的内容，即绘画的基本要素和原理。数字技术绘画作品如图1-2所示。

图1-2　数字技术绘画作品

二、学习任务讲解

（一）绘画的基本要素

绘画作为一种历史悠久且充满创造力的艺术形式，其魅力在于能够通过视觉语言传达情感、思想和故事。绘画的基本要素涵盖了线条与形状、色彩理论与运用、构图与布局、透视与空间表现、明暗与光影效果、质感与肌理刻画、观察与想象能力以及实践与技法探索等多个方面。掌握这些要素，对提升绘画技艺、表达个人情感和思想具有重要意义。

1. 线条与形状基础

1）线条

线条是绘画中最基本的元素之一，它不仅是构成图形的骨架，也是表达情感与表现动感的重要手段。直线给人以稳定、明确之感，曲线则显得柔和、流动。通过线条的粗细、长短、疏密变化，可以创造出丰富的视觉效果和节奏感。

2）形状

形状是线条围合而成的二维空间区域，分为几何形状和自然形状。几何形状如圆形、方形、三角形等，具有明确的边界和稳定的结构；自然形状则更加复杂多变，模拟自然界中的物体形态。掌握形状的运用，有助于构建画面的基本框架和元素组合。

2. 色彩理论与运用

色彩是绘画中极具表现力的元素，能够直接影响观者的情绪和心理感受。色彩理论包括色相、明度、纯度三大属性，以及色彩对比（如色相对比、明度对比、纯度对比）、色彩和谐（如邻近色、对比色、互补色搭配）

等原理。合理运用色彩，能够增强画面的表现力，营造出不同的氛围和情绪。光的三原色与色彩三原色如图1-3所示。

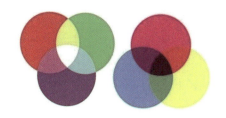

图1-3　光的三原色与色彩三原色

3. 构图与布局原则

构图是指将画面中的各个元素按照一定的艺术规律和审美原则进行组织和安排，以达到最佳的视觉效果。常见的构图原则有三分法、对称与平衡、对比与统一、节奏与韵律等。良好的构图能够引导观者的视线，突出主题，增强画面的感染力和视觉冲击力。

4. 透视与空间表现

透视是表现空间深度的重要手段，通过模拟人眼观察物体的方式，在二维平面上创造出三维空间的错觉。线性透视（如一点透视、两点透视、三点透视）和空气透视（通过色彩、明暗变化表现远近关系）是两种主要的透视方法。掌握透视原理，能够使画面更加真实、立体，增强空间感，如图1-4所示。

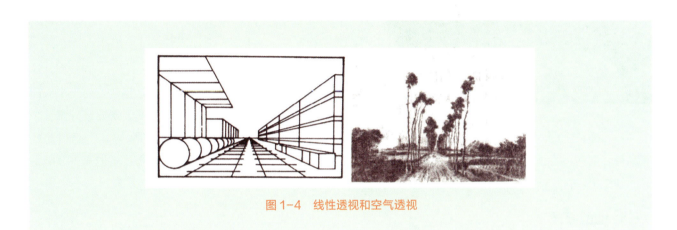

图1-4　线性透视和空气透视

5. 明暗对比与光影效果

明暗对比和光影效果是塑造物体立体感、质感和氛围的关键。通过光源的设定和物体表面反射光线的不同，可以形成明暗交界线、投影等，从而表现出物体的体积感和空间深度。合理运用明暗对比和光影效果，能够增强画面的层次感和真实感。例如画家维米尔绘制的油画《倒牛奶的女仆》，运用光影塑造人物和景物的明暗关系，营造出宁静、安详、质朴的画面效果，如图1-5所示。

6. 质感与肌理刻画

质感是指物体表面材料的物理特性给人的感觉，如光滑、粗糙、柔软、坚硬等。肌理则是物体表面纹理的表现。在绘画中，通过笔触、色彩、线条等手法模拟物体的质感与肌理，可以使画面更加生动逼真，增强观者的触觉联想。例如，画家安格

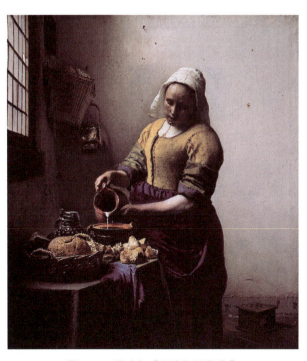

图1-5　维米尔《倒牛奶的女仆》

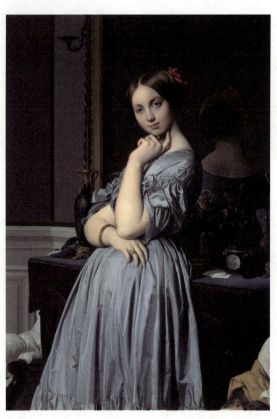

图1-6 安格尔《霍松维勒女伯爵》

尔的《霍松维勒女伯爵》将人物穿着的晚礼服的丝滑质感描绘得惟妙惟肖，如图1-6所示。

7. 观察与想象能力

观察是绘画创作的基础，艺术家需要通过细致入微的观察捕捉自然和生活中的美。同时，想象能力也是不可或缺的，它能够帮助艺术家超越现实，创造出独特的艺术形象和意境。观察与想象的结合，是绘画创作灵感的源泉。

8. 实践与技法探索

绘画是一门实践性很强的艺术，只有通过不断的实践才能掌握各种技法和表现手法。在实践过程中，艺术家应勇于尝试新的技法、材料和风格，不断探索适合自己的艺术语言。同时，也要注重理论学习和艺术修养的提升，以理论指导实践，以实践丰富理论。

（二）绘画的原理

绘画是以形体为载体进行的视觉表达活动。对于个人而言，绘画可以使他更全面地认识这个世界，更好地理解这个世界并在此基础上进行思考与创造。因此，学习绘画本身是非常有必要的，绘画的过程中所涉及的各种原理都非常重要，我们在学习的过程中需要掌握相关的知识才能更好地创作出具有美感的作品。

1. 造型原理

造型主要指物体的形态、形体的各个部分之间存在一定的差异关系所产生的一种视觉效果。而这种差异对画面产生的影响在很大程度上取决于画家在创作时所采取的一些处理手段，例如，在绘画过程中所采用的各种手法（线条和颜色）在不同角度和方向上产生了不同效果。

2. 形态原理

人体、动物和植物，各自的形态都有其独特之处。它们在形态上呈现出各自特有的结构、特征，在绘画中通过一定手法表达出来，具有特殊的美学意义，如动物外形、植物花叶、人物形态、建筑物特征，等等。

3. 色彩原理

三原色通常指的是颜料三原色——红、黄、蓝。这三种颜色按照不同的比例混合，可以调配出几乎所有的色彩。值得注意的是，光的三原色（红、绿、蓝）与颜料三原色不同，光的三原色是相加混色，而颜料三原色是相减混色。

1）色彩混合

在光色混合中，红、绿、蓝三色光按照不同的比例相加，可以混合出各种色光，叫相加混色。例如，红色光与绿色光相加得到黄色光。在颜料混合中，三原色通过相减的方式产生新的颜色，叫相减混色。

2）色彩对比

色相对比是指不同色相之间的对比，如红与绿、黄与紫等；明度对比是指不同明度色彩之间的对比；纯度对比是指不同纯度色彩之间的对比，高纯度的色彩与低纯度的色彩并置可以产生鲜明的对比效果；冷暖对比是

指冷色调（如蓝、青）与暖色调（如红、橙）之间的对比，可以营造出不同的氛围和情感。

3）色彩调和

在绘画中，为了使色彩和谐统一，常常需要进行色彩调和。调和的方法包括加入中性色（黑、白、灰）、运用邻近色或同类色等。

4. 空间原理

在绘画中，可以通过空间的层次变化形成画面的立体感和进深感，丰富画面的视觉效果。例如大卫的名画《拿破仑翻越阿尔卑斯山》，画面中的前景描绘了拿破仑骑着高头大马一跃而起的英姿，中景和后景则是表现空间感的简单背景，如图1-7所示。

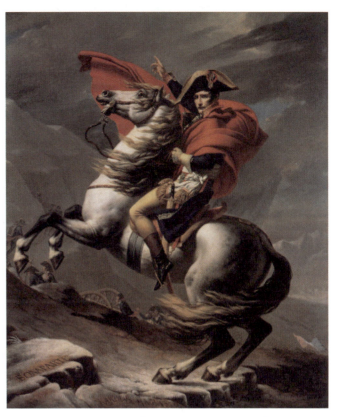

图1-7　大卫《拿破仑翻越阿尔卑斯山》

三、学习任务小结

通过本次课的学习，同学们对绘画的基础理论知识和要素有了一个初步的认识。同时，赏析了部分经典的绘画美术作品，提高了自身的艺术修养和审美情趣。课后，同学们要多欣赏优秀的绘画作品，了解其历史背景和文化内涵，深入挖掘作品的时代意义和价值，全面提高自己的艺术审美能力。

四、课后作业

收集5幅优秀绘画作品进行赏析，将它们的绘画要素和绘画原理以PPT形式进行展示。

学习任务三 数字媒体与美术的结合方式

教学目标

（1）专业能力：掌握数字媒体与美术结合的基本方式，熟悉数字媒体与传统绘画、摄影、平面设计、雕塑和动画的结合和衍生，以及由数字媒体自身发展而来的新型艺术门类。

（2）社会能力：掌握数字媒体的艺术特征，了解美术与数字媒体技术的结合，培养艺术认知和欣赏能力。

（3）方法能力：培养信息和资料收集能力、新兴艺术的接受和赏析能力、提炼及应用能力。

学习目标

（1）知识目标：能够理解数字媒体和传统艺术门类的结合方式，并认识数字媒体衍生的新的艺术形式。

（2）技能目标：能够掌握数字媒体与传统绘画、摄影、平面设计、雕塑和动画的结合并分析其发展趋势。

（3）素质目标：能够分析并讲解数字媒体对美术产生的影响。

教学建议

1. 教师活动

（1）教师收集和展示数字媒体与美术结合的作品，并且分类分析其精妙之处。

（2）讲解当今时代背景下数字媒体对美术的传承与发展，引导学生运用头脑风暴思考未来的人工智能和大数据将对美术产生何种影响或将衍生何种新的艺术形式。

（3）积极与学生进行互动和交流，引导学生创意思考。

2. 学生活动

（1）学生分组进行数字媒体与美术结合形式的作品分类，训练数字媒体和美术结合的概括能力和艺术表达能力。

（2）现场展示小组的作品分析和归纳，并结合教师的指导进一步探索其艺术内涵。

一、学习问题导入

同学们,大家好!本次课讲解数字媒体与美术的结合方式。数字媒体已成为当代社会不可或缺的一部分,它不仅深刻改变了信息传播的方式,也为艺术创作领域带来了前所未有的革新。美术作为表达人类情感、思想与审美的重要艺术形式,在数字媒体的推动下,正经历着一场深刻的变革。本次课探讨数字媒体与美术的多种结合方式,揭示这一跨界融合如何激发新的艺术灵感,拓宽艺术创作的边界。数字技术与美术的结合如图 1-8 所示。

数字媒体与美术的结合,不仅丰富了艺术创作的手段和形式,也推动了艺术观念的更新和发展。通过数字绘画、数字摄影、数字雕塑、数字设计、数字动画、交互媒体艺术等多种方式,艺术家能够突破传统艺术的限制,创造出更加丰富多样、富有创意的艺术作品。未来,随着科技的不断进步和艺术的持续创新,数字媒体与美术的结合将会展现出更加广阔的发展前景和无限的艺术魅力。

图 1-8 数字技术与美术的结合

二、学习任务讲解

(一)数字媒体与传统造型艺术结合

1. 数字媒体与手绘

数字绘画技术是数字媒体与美术结合最直接的体现之一。通过平板电脑、数位板,运用 Photoshop、Procreate、Clip Studio Paint 等专业绘画软件,艺术家可以利用丰富的画笔工具、色彩库和图层功能,创作出细腻逼真的绘画作品,达到前所未有的精度和自由度。数字画笔、调色板、图层管理等功能的引入,使得绘画过程更加灵活高效。此外,数字绘画还支持即时修改、撤销操作,以及色彩管理的精确控制,极大地提升了创作效率和作品质量。同时,数字绘画作品还能轻松转化为多种格式,便于在互联网上分享与传播。数位板手绘亚洲象如图 1-9 所示。

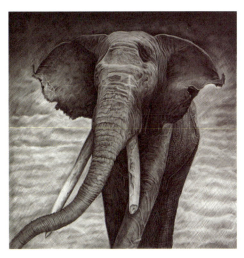

图 1-9 数位板手绘亚洲象

2. 数字媒体与摄影

数字摄影技术的出现彻底改变了摄影行业。数码相机通过光电转换原理，将光线转化为数字信号，实现了图像的即时捕捉与存储。相比传统胶片相机，数码相机具有更高的成像质量、更低的成本和更便捷的存储方式。同时，图像处理技术如滤镜、调整图层、蒙版等，让摄影师能够在数字平台上对图像进行非现实的改造和重构，创造出超越自然规律的视觉效果。这种技术不仅丰富了艺术表现形式，也拓宽了摄影师的想象空间。数码摄影广西风景如图 1-10 所示。

图 1-10　数码摄影广西风景

3. 数字媒体与平面设计

数字技术对平面设计产生了深远而广泛的影响。它革新了创作方式，丰富了表现形式，拓宽了传播渠道并引领了行业的发展。对于平面设计师而言，从草图设计到成品输出，整个过程都可以在计算机软件中完成，减少了传统手绘和制版过程中的人力成本和时间消耗。Photoshop、Illustrator、InDesign 等软件的应用，极大地提升了设计师的创作效率和精度。设计师可以通过计算机进行图像处理、图形绘制、排版布局等操作，实现传统手绘难以达到的精细度和复杂性。数字海报设计如图 1-11 所示。

图 1-11　数字海报设计

4. 数字媒体与雕塑

ZBrush、Maya、Blender 等 3D 建模软件的兴起为雕塑艺术提供了在虚拟空间中塑造三维形体的能力。雕塑艺术家可以通过这些软件，运用多边形建模、NURBS 建模或雕刻笔刷等工具，创作出具有丰富细节和复杂结构的数字雕塑作品。同时，结合 3D 打印技术，数字雕塑作品能够转化为实体，实现从虚拟到现实的跨越。这不仅为雕塑艺术家提供了全新的创作媒介，也促进了艺术与科技的深度融合，使得艺术作品更具互动性和体验感。现代数码仿真雕塑如图 1-12 所示。

图 1-12　现代数码仿真雕塑

5. 数字媒体与动画设计

数字技术对传统动画的影响是深远而广泛的，传统手绘动画需要逐帧绘制，不仅费时费力，而且需要大量的人力资源和专业技能。数字技术不仅革新了动画制作的方式和流程，丰富了动画的表现形式和内容，还拓展了动画的创作空间和传播渠道。艺术家可以利用 Toon Boom Harmony、Adobe Animate

图 1-13　CG 场景动画

等软件制作二维动画，或使用 3ds Max、Cinema 4D 等软件创作逼真的三维动画。这些技术不仅提高了动画制作的效率和质量，也推动了动画艺术风格的多元化发展。CG 场景动画如图 1-13 所示。

（二）数字媒体与艺术的当代创新发展

1. 视频艺术

视频艺术是数字媒体时代的一种重要艺术形式，它结合了图像、声音、文本等多种元素，通过非线性叙事、蒙太奇手法等技巧，创造出富有表现力和感染力的视觉作品。随着智能手机的普及和自媒体的发展，短视频已成为一种流行的娱乐方式。自媒体博主可以利用 Premiere Pro、剪映、快影等视频编辑软件，对视频素材进行剪辑、调色、合成等操作，实现个人艺术表达。非线性视频编辑软件如图 1-14 所示。

2. 虚拟展览与展示

虚拟现实（VR）和增强现实（AR）技术的兴起，为美术创作开辟了全新的维度。艺术家可以构建虚拟的艺术空间，让观众身临其境地感受艺术作品的魅力；或者将艺术作品叠加到现实世界中，创造出虚实结合的艺术体验。设计师和策展人可以利用这些技术，创建出沉浸式的艺术体验空间，让观众仿佛置身于作品之中，感受艺术的魅力。虚拟展览打破了地理和时间的限制，使得艺术作品能够跨越国界，随时随地被全球观众所欣赏。此外，虚拟展览还提供了丰富的交互功能，观众可以通过手势、语音等方式与作品互动，进一步加深对艺术的理解和感受。虚拟现实如图 1-15 所示。

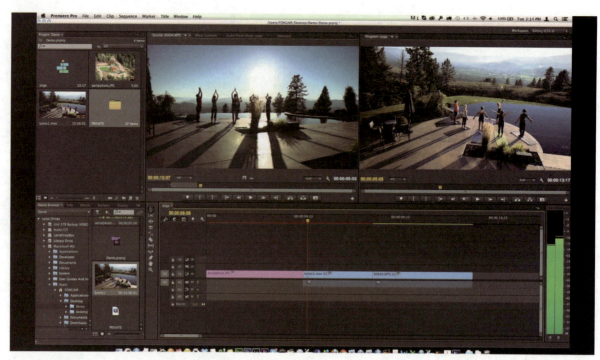

图 1-14　非线性视频编辑软件

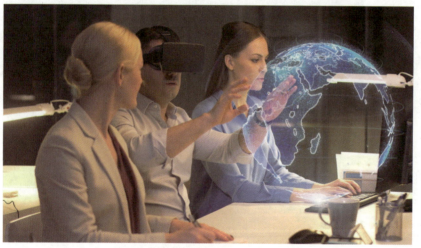

图 1-15　虚拟现实

三、学习任务小结

通过本次课的学习，同学们对数字媒体与美术的结合有了深入的了解，美术作为创意产业在新媒体中表现出了独特价值。传统绘画艺术的生产工具、组织方式、市场需求、发行手段、技术特征等都发生了质的改变，把美术转变为与人类生活息息相关的设计活动，直接参与满足人类的生活和审美需求，切实解决人类生活中遇到的问题。

四、课后作业

（1）收集数字媒体与美术结合的案例，并以 PPT 形式展示出来。

（2）运用 PS 软件或电脑画图工具完成一幅静物速写。

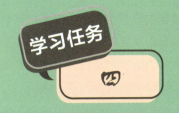

学习任务四 绘画材料与工具介绍

教学目标

（1）专业能力：初步了解各类绘画形式，明确各类绘画材料与工具的使用方法，能根据绘画预期效果，掌握各类绘画材料与工具的选择技巧。

（2）社会能力：了解绘画材料和工具的市场动态和发展趋势，能够向他人介绍和推荐合适的绘画材料和工具，能够与同学、老师有效地交流关于绘画材料和工具的知识和经验，促进团队成员之间的学习和进步。

（3）方法能力：自主研究和学习绘画材料与工具知识，当遇到与绘画材料和工具相关的问题时，能够分析问题产生的原因，创新思维，采取有效的措施解决问题。

学习目标

（1）知识目标：了解绘画材料和工具的种类、特点、用途，熟悉不同材料和工具的差异，掌握材料和工具的基本使用技巧。

（2）技能目标：能够正确选择适合绘画需求的材料和工具。

（3）素质目标：培养对绘画艺术的热爱和审美素养，增强创新意识和探索精神。

教学建议

1. 教师活动

（1）教师通过课堂讲授、多媒体展示等方式，向学生详细介绍绘画材料和工具的相关知识，包括种类、特点、用途等。

（2）现场演示绘画材料和工具的正确使用方法，如颜料调配、画笔运用技巧等，让学生更直观地学习。

（3）引导学生对不同绘画材料和工具的优缺点、适用场景等进行讨论，促进学生的思考和交流。

（4）安排与绘画材料和工具相关的练习作业，检验学生的学习效果。

2. 学生活动

（1）在教师讲解知识时，集中注意力，做好笔记，吸收关于绘画材料和工具的知识内容。

（2）在教师示范操作时，仔细观察，模仿教师的动作和方法，尝试掌握绘画材料和工具的使用技巧。

（3）在组织讨论环节，主动发表自己的观点和看法，与同学交流经验，从不同角度加深对绘画材料和工具的理解。

一、学习问题导入

同学们,大家好!本次课讲解绘画材料与工具知识。在绘画的奇妙世界里,绘画材料与工具就像是开启艺术大门的钥匙。首先,让我们思考一下,不同的绘画材料和工具会对作品产生怎样的影响呢?比如,铅笔与炭笔,它们虽然都能用来勾勒线条,但在质感和表现效果上却有很大差异。铅笔可以画出细腻的线条,并且能够通过不同的硬度来表现不同的深浅层次;而炭笔则能营造出更加浓郁的黑色和独特的质感。

颜料是绘画中至关重要的材料。水彩颜料的透明性和流动性,使其能够创造出清新、柔和的效果;而油画颜料的厚重感和丰富的色彩表现力,又能展现出截然不同的画面风格。那么,在选择颜料时,我们需要考虑哪些因素呢?是作品的主题想要表达的情感,还是绘画的环境和条件呢?

画笔的种类繁多,有不同的形状、大小和材质。例如,圆头画笔适合绘制圆润的形状,而扁头画笔则更利于大面积涂抹。此外,不同材质的画笔,如羊毫笔、狼毫笔等,在蘸取颜料和绘制效果上也各有特点。那么,如何根据自己的绘画需求来选择合适的画笔呢?

画纸或画布的质量也会影响绘画效果。什么样的画纸适合水彩画,什么样的画布又更适合油画创作呢?这些都是我们在绘画基础中需要深入探讨和了解的关于绘画材料与工具的问题。

下面我们将对常用的绘画材料和工具一一进行讲解。

二、学习任务讲解

(一)素描常用材料和工具

1. 笔类

1)铅笔

铅笔是素描最主要的工具之一,有不同的硬度级别,从6H到6B,甚至更硬或更软的都有。H类铅笔硬度大,颜色浅,适合画亮部细节和精确的轮廓;B类铅笔质地软,颜色深,适合画暗部和阴影等。例如在画一个石膏几何体时,可能会用2H铅笔来画最初的轮廓,用4B铅笔来画暗部的色调。

2)炭笔

炭笔包括木炭条和炭精条等。木炭条质地松软,能快速画出大面积的色调,表现出画面的大关系,但其附着力较弱,容易弄脏画面。炭精条相对较硬,能画出更细致的线条和更准确的色调,适合有一定基础的绘画者使用。比如画人物素描时,木炭条可用来快速铺出人物的大体光影,炭精条则用来刻画五官等细节。铅笔、炭笔型号如图1-16所示。

3)自动铅笔

自动铅笔的笔芯较细,通常为0.5 mm或0.7 mm等,可以画出很精细的线条,适合在素描中进行细节的补充和微调。比如在画一些精微素描作品时,自动铅笔能精确地描绘出物体的纹理和细小的结构。

2. 素描纸

素描纸有不同的克数,一般80 g到200 g较为常见。克数越大,纸张越厚,越能承受多次的擦拭和修改。素描纸还有不同的纹理,分为细纹、中纹和粗纹,如图1-17所示。细纹素描纸表面相对光滑,

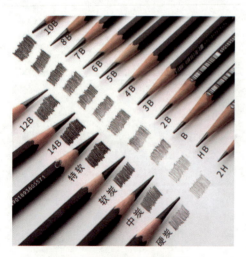

图1-16 铅笔、炭笔型号

适合画细腻的素描作品，如精细的人物肖像；中纹素描纸通用性较强，可用于大多数素描创作；粗纹素描纸能更好地表现质感和立体感，适合画一些质感粗糙的物体或场景，如砖石、破旧的墙壁等。

3. 辅助工具

1）橡皮

普通橡皮用于擦除错误的线条和较浅的色调，擦除能力较强。可塑橡皮则比较柔软，可以捏成不同的形状，它不仅能擦淡颜色，还能通过按压等方式来减淡色调，制造出明暗过渡自然的效果，常用于表现物体的高光和柔和的过渡部分。例如在画苹果时，用可塑橡皮来擦出苹果的高光部分，使高光更加自然柔和。

图 1-17 细纹、中纹、粗纹素描纸

2）削笔工具

削笔工具包括美工刀和卷笔刀。美工刀可以根据需要削出不同形状和长度的笔尖，方便画出不同粗细和质感的线条。卷笔刀则操作更简便快捷，能快速削出较为规整的笔尖，适合在绘画过程中快速准备好铅笔。

3）画板和画架

画板一般为木质，用于固定纸张。它有不同的尺寸，可根据绘画作品的大小选择合适的画板。画架则用于支撑画板，使绘画者能够以舒适的角度和高度进行绘画。画架有落地式和桌面式等多种类型，落地式画架适合在较大空间进行创作，桌面式画架则更节省空间，方便在较小的桌面等地方使用。

4）定画液

当素描作品完成后，为了防止画面被蹭脏和褪色，可在画面干燥后喷洒定画液。定画液能在画面表面形成一层保护膜，保持画面的清晰度和色彩的稳定性，喷洒定画液可以使作品更好地保存。

（二）水粉画常用材料和工具

绘制水粉画的常用材料和工具包括颜料、画纸、画笔、调色盒（调色板）、画板、画架、喷壶、吸水布等。

1. 水粉颜料

水粉颜料是水溶性的、不透明的粉质颜料，它由着色剂、填充剂、黏结剂、润湿剂和防腐剂等构成。

常用的水粉颜料颜色见表1-1。

表1-1 常用水粉颜料颜色

种类	颜料颜色
黄色类	柠檬黄、淡黄、中黄、土黄、橘黄
红色类	朱红、大红、土红、曙红、玫瑰红、深红
褐色类	赭石色、熟褐、生褐
绿色类	淡绿、粉绿、翠绿、中绿、深绿
蓝色类	钴蓝、湖蓝、群青、普蓝
紫色类	青莲、紫罗兰
无彩色类	白色、灰色、黑色

目前，国内商店出售的水粉颜料有两类，一类是锡管装颜料，一类是瓶装颜料。

锡管装水粉颜料颗粒细腻，使用方便，分为大、小支两种。锡管装颜料便于外出写生携带，如图1-18所示。

瓶装水粉颜料也分为两类，一类是塑料瓶装，色相纯净、质地均匀，适合水粉画、图案设计等作品，如图1-19所示；另一类是玻璃瓶装，相对来说，颜料含水量大，色稀薄，适合于平涂大幅装饰性、宣传类作品。

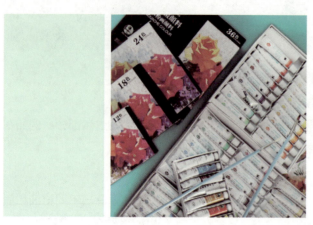

图1-18　锡管装水粉颜料　　　　图1-19　瓶装水粉颜料

2. 水粉画纸

水粉画可以绘制于多种底面材料上，如纸、布、木板，甚至墙面上。其中使用最多、表现最为理想的材料是画纸。

画纸的种类很多，有铅画纸、水彩纸、水粉纸、绘图纸、白板纸、过滤纸、有色纸、宣纸、高丽纸等。不同画纸的质地不同，其吸水、吸色性能不同，绘画效果也会有明显的差异。

3. 水粉画笔

水粉画笔常见的是平头笔，从小到大，型号较多，以羊毫为主要成分，含水、含色量大，输水输色性好，可用于大面积平涂，也可用于小面积勾画，表现细节；既可表现笔触，也可使色彩衔接自然柔和。

4. 水粉用调色盒

调色盒为白色塑料制品，大致分为两类：一类是体盖分开，色格大而深，储存的颜料不易干燥，只有盒盖可以用于调色；另一类是体盖相连，色格小而浅，储存的颜料容易干燥，可以用于调色的面积较大，使用方便，适合外出写生使用。

（三）水彩画常用材料和工具

水彩画是以水为介质，调配透明或半透明的颜料，在有凹凸纹理的水彩纸上，运用相应的表现技法来进行绘画。

1. 水彩颜料

通常使用的水彩颜料有干块状和湿胶状两种。干块状略含粉质，用时要先用水加湿并调匀后才能蘸取颜料；湿胶状的颜料是锡管装的，随用随挤，或者放在调色盒中，使用较为方便。固体水彩颜料如图1-20所示。

2. 水彩画纸

水彩画纸种类较多，纸面有粗糙的、布纹的、平滑的等。水彩画纸有米黄色、灰色、浅红色等，一般情况下宜选用白色画纸，有色画纸适合作不透明水彩画。

图1-20　固体水彩颜料

3. 水彩画笔

水彩画笔一般采用柔软的羊毫或狼毫作笔毛，笔形分尖头、圆头、扁头等，如图 1-21 所示。

图 1-21 水彩画笔

4. 海绵与吸水纸

作画时，色彩中含有较多水分，为更好地控制水的流动，可以准备一块海绵或吸水纸，及时吸除多余的水分，辅助作画。

除了以上材料和工具，水彩画常用的工具还有调色盒、画板、画钉或夹子、小水桶、调色刀、画架等。

（四）油画常用材料和工具

油画是指用透明的植物油调和油画颜料，在制作过底子的布、纸或木板等材料上塑造艺术形象的绘画形式。

1. 油画颜料

油画颜料是一种油画专用绘画颜料，由颜料粉加油和胶搅拌研磨而成，分矿物质和化学合成两大类。颜料的性能与其所含的化学成分有关，调色时，化学作用会使有些颜料之间发生不良反应。因而，掌握颜料的性能有助于充分发挥油画技巧并使作品色彩经久不变。油画颜料种类丰富，常用锡管包装，便于携带、使用。

2. 松节油

松节油是一种挥发性医用油，是从松树脂中蒸馏提取的一种液体，在油画颜料的调制中起稀释的作用。松节油挥发的速度较快，不会留下残留物，所以在绘制油画的时候，调色与落色的速度要快，而在不用的时候一定要将松节油盖好盖子。

3. 油画笔

油画笔用弹性适中的动物毛制成，有尖锋圆形、平锋扁平形、短锋扁平形及扇形等种类。绘画时，油画笔可以浸入松节油中清洗，并且要保证画笔清洗干净，以免影响下一次的作画效果。

4. 画刀

画刀又叫作调色刀，可以看作一种特殊的油画笔。画刀是用有弹性的薄钢片制成的，有尖形的和圆形的，主要用来调匀颜料。在油画的绘制过程中，可以用刀代笔，直接用刀作画，在画布上营造肌理效果，增强表现力。

5. 调色板

调色板有长方形和椭圆形两种，用于调色及摆置颜料。调色板上颜色的等级越少越好，可以从左上角由较浅的颜色开始排列，也可以根据个人爱好排列。渗油的画板可以用亚麻籽油涂刷一遍，然后用一块布反复地擦拭，

调色板就不会再渗油了。调色板也可用松节油清洗。

6. 画布

标准的画布，是将亚麻布或帆布紧绷在木质内框上后，用胶或油与白粉掺和并涂刷在布的表面制作而成的。根据作画的需要，可以将画布做成不吸油又具有一定布纹效果的底子，或做成半吸油或完全吸油的底子。使用涂过底色的画布，便于形成统一的画面色调。不吸油的木板或硬纸板等材料经过涂底制作后也可以代替画布。

7. 画箱与画架

画箱是用来盛装颜料、画笔、调色板及调和剂等绘画材料的一种工具箱。画箱多为木质，有三条可伸缩开合的腿，用于室内绘画和外出写生。画架是用于固定画幅、调整作画角度的。室内画架可以使画幅上下前后移动；而折叠式画架用于野外写生。还有一种将画架和画箱结合在一起的工具称作画箱式画架。

8. 外框

完整的油画作品包括外框。外框帮助观者对作品形成一定的视域界限，使画面显得完整、集中、有层次。外框的厚薄和大小要与油画本身的内容和质感相匹配。古典或写实油画的外框多用木料、石膏制成，近现代油画的外框较多用铝合金等金属材料制成。

油画除了以上材料和工具外，常用的材料和工具还有上光油、油壶、洗笔器、画杖、绷布钳、报纸或布头等。

（五）数字绘画常用工具

1. 绘画软件

（1）Adobe Photoshop：作为绘图软件领域的佼佼者，Photoshop 以其强大的功能和广泛的应用范围，成为全球设计师的首选工具。它具备完善的图像处理能力，支持各种图像格式的导入和导出，拥有丰富的绘图工具，如画笔、橡皮擦、渐变工具等，适合于平面设计、网页设计等多个领域。

（2）Adobe Illustrator：一款专业的矢量图形设计软件，侧重于矢量图形的制作和编辑。Illustrator 支持创建和编辑各种矢量图形，如线条、形状、文字等，可以无限放大而不失真，适用于 LOGO 设计、图标设计、海报设计、插画绘制等领域。

（3）Easy Paint Tool SAI：一款优秀的绘画软件，具有与数码绘图板的完美兼容性、操作简便等特点。SAI 提供了丰富的笔刷图案和逼真的效果，适合漫画爱好者使用。它还具有旋转画布的功能，受到许多漫画、插画大师的青睐。

2. 绘画设备

1）数位板

数位板是数字绘画的常用设备之一，它由一块感应板和一支压感笔组成。感应板能精确感应压感笔的位置和移动轨迹，当绘画者用压感笔在板上绘画时，笔迹会实时显示在电脑屏幕上。

压感笔具有不同的压感级别，比如常见的 2048 级、4096 级甚至更高。压感级别越高，对绘画压力的感应就越灵敏，能够表现出更丰富的线条粗细和浓淡变化。例如，轻轻绘画时线条较细较淡，用力时线条则变粗变浓。

数位板的尺寸有小号、中号和大号等。小号数位板便于携带，适合在空间有限的情况下使用；中号和大号数位板绘画区域更大，更适合需要精细绘画的创作者。

2）数位屏

数位屏将显示屏和绘画感应区域合二为一，绘画者可以直接在屏幕上绘画。相比数位板，数位屏的绘画体验更加直观。

数位屏同样具有压感功能，能准确感应绘画压力。有些高端数位屏还具有出色的色彩显示效果，色彩还原度高，能让绘画者更准确地把握色彩。

数位屏的尺寸有多种选择，便携型数位屏方便携带外出创作，专业型数位屏则通常具有更高的分辨率和更大的显示面积，适合在专业绘画工作室等环境中使用。

3) 平板电脑

平板电脑如 iPad，配合绘画软件和手写笔（如 Apple Pencil），成为很多数字绘画爱好者的选择。

平板电脑具有便携性优势，其屏幕显示效果通常很好，色彩鲜艳，对比度高。此外，随着技术的不断发展，平板电脑的性能也在不断提升，能够满足大多数数字绘画的需求。

三、学习任务小结

通过本次课的学习，同学们对各类绘画形式有了初步的了解，对所使用的绘画材料与工具有了一个初步的认识，提高了自身对绘画工具和材料的辨别水平。课后，同学们要到实体店感受一下各种绘画工具和材料，了解其差异和特性，全面提高自己对工具和材料的辨别能力。

四、课后作业

（1）通过网络搜索各类绘画形式常用的工具和材料图片（不少于 5 幅），并简要说明它们的功用和使用注意事项。

（2）制订一个素描工具、材料的采购计划，详细列出所购买工具和材料的名称、数量，简要说明理由；前往实体店进行实际考察，完善计划中的意向品牌、单价等信息。

项目二
传统绘画基础

学习任务一　素描的定义与分类
学习任务二　素描的基本步骤与技巧
学习任务三　素描作品赏析与练习
学习任务四　色彩的基本原理与属性
学习任务五　色彩的心理效应与象征意义
学习任务六　色彩搭配的基本规律
学习任务七　色彩在绘画中的应用技巧

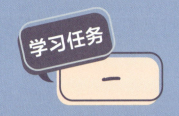

学习任务一 素描的定义与分类

教学目标

（1）专业能力：学生能准确阐述素描的定义，认识不同类型素描的特点，掌握基本的拉线和排线方法。

（2）社会能力：培养沟通协作能力，通过小组讨论和作品互评，学会倾听他人的意见。增强责任感，认真对待素描学习任务。了解素描在不同领域的应用，为适应未来社会需求做好准备，提升就业竞争力。

（3）方法能力：激发自主学习热情，主动探索素描知识和技法。遇到问题时，学会分析并寻找解决方案，培养独立思考能力，锻炼观察力。

学习目标

（1）知识目标：了解素描的准确定义，掌握素描的主要分类，熟悉不同类型素描的特点和用途。

（2）技能目标：能初步识别各种素描工具，掌握其使用方法、技巧等；能学会握笔的姿势和线条的绘画方式。

（3）素质目标：培养对素描的兴趣和热爱，提高审美能力。在学习的过程中，培养耐心和专注力，培养坚持不懈的精神。通过欣赏优秀素描作品，激发艺术创作的灵感和热情，提升艺术素养。

教学建议

1. 教师活动

（1）知识讲解：运用多媒体资源，如图片、视频等，生动地向学生展示不同类型的素描作品，引导学生主动探索素描的定义和分类等基础知识。

（2）示范指导：进行现场绘画示范，展示素描的基本技法，如基础线条的绘画方法（拉线和排线的方法）等；对学生的绘画过程进行巡视指导，及时发现问题并进行纠正。

（3）组织活动：组织学生通过小组合作的形式，完成相关的任务；组织学生进行素描作品欣赏与分析，引导学生从专业角度评价作品，提高学生的审美能力和艺术鉴赏水平。

2. 学生活动

（1）主动探索：通过完成小组任务的形式主动探索素描定义和分类的知识，做好笔记，积极提问，确保对知识有准确的理解。

（2）观察学习：仔细观察教师的绘画示范，学习素描的线条绘画方法，注意教师在绘画过程中的细节处理和技巧运用。

（3）积极实践：利用课堂时间和课余时间进行素描练习，掌握素描工具的使用方法。

（4）参与活动：积极参与小组活动，勇敢地发表自己的观点和看法，与同学们进行交流和讨论，共同完成绘画任务。

一、学习问题导入

同学们,在开始今天的课程之前,我们先来一起欣赏几幅作品(展示不同风格的素描作品)。大家看这些作品,能说说它们的共同之处和不同之处吗?

同学们的观察力很好,没错,这些素描作品有的以简洁的线条勾勒出物体的轮廓,有的则通过细腻的明暗变化展现出丰富的层次感,有的很写实,有的表现出很特别的视觉效果。正是素描的这些不同表现形式,使得素描形成了不同的类别。

素描作为一种古老而又充满活力的艺术形式,在绘画领域有着举足轻重的地位。那么,究竟什么是素描呢?它又有哪些分类呢?带着这些问题,我们一起走进今天的课堂,去深入探索素描的奥秘,领略素描的独特魅力。希望通过今天的学习,大家能对素描有更深刻的认识和理解,为今后的绘画学习打下坚实的基础。

二、学习任务讲解

任务描述:以小组为单位,通过团队合作及组内分工,自主学习素描的定义与分类相关知识,完成图 2-1 所示的任务。

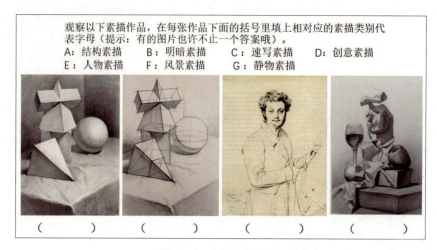

图 2-1 小组任务要求

(一)素描的定义

素描是一种以单色线条或块面来表现物体的形态、结构、空间、质感等要素的绘画形式。它是绘画的基础,也是独立的艺术表现形式。

素描通过简洁而有力的表现手段,能够捕捉物体的本质特征和内在精神。它不依赖于丰富的色彩,而是依靠线条的轻重、疏密、虚实,以及块面的明暗对比来塑造形象。素描可以是对客观事物的如实描绘,也可以是画家主观情感和想象力的表达。

(二)素描的分类

素描是一种基础的绘画形式,具有丰富的表现手法和多样的风格,不同类型的素描各有特点和用途,它们共同构成了丰富多彩的素描艺术世界,为画家提供了广阔的创作空间和表现手段。

1. 按表现手法分类

1)结构素描

结构素描着重表现物体的结构和内在关系。它通过线条准确地描绘出物体的基本形状、比例和透视关系,

图2-2 结构素描

图2-3 明暗素描

强调物体的骨架和构成。在结构素描中,线条简洁有力,清晰地展示物体的各个部分是如何组合在一起的,如图2-2所示。

2)明暗素描

明暗素描主要利用光影的变化来表现物体的立体感和质感,通过对光线的观察和分析,用不同深浅的色调来描绘物体的受光面、背光面和阴影部分。明暗素描可以营造出强烈的真实感和立体感,使物体看起来生动和逼真,如图2-3所示。

3)速写素描

速写素描强调快速捕捉瞬间的印象和动态。它通常以简洁的线条和概括的手法在较短的时间内完成,注重对物体形态和动态的把握。速写素描可以锻炼画家的观察力和反应能力,是记录生活、收集素材的有效方式,例如在街头快速画下行人的姿态或一个热闹的场景。速写素描如图2-4所示。

图2-4 速写素描

图2-5 创意素描

图2-6 人物素描

图2-7 风景素描

4）创意素描

创意素描鼓励突破传统的表现手法，发挥想象力和创造力，可以运用各种材料和技法，进行夸张、变形、组合等创意表现。创意素描更加注重个性的表达和情感的传达，具有很强的个性和艺术感染力。比如用不同的材料拼贴出一个独特的素描作品，或者对物体进行超现实的变形处理。创意素描如图 2-5 所示。

2. 按绘画题材分类

1）人物素描

人物素描以人物为表现对象，包括头像、半身像、全身像等。人物素描需要准确地把握人物的比例、形态、结构和表情，同时要表现出人物的个性和精神气质，如图2-6所示。

2）风景素描

风景素描描绘自然景观和城市风光等。风景素描注重对景物的构图、透视和色彩关系的处理，要求表现出风景的美丽和神韵，如图 2-7 所示。

3）静物素描

静物素描以静止的物体为表现对象，如水果、花卉、器皿等。静物素描要求画家对物体的形态、质感和色彩进行细致的观察和表现，通过合理的构图和光影处理，营造出和谐的画面氛围，如图 2-8 所示。

图2-8　静物素描

（三）基础线条技能实训

首先，教师示范几组不同的拉线和排线方法；接着每个学生按照要求完成拉线练习和排线练习各一张（4开纸）；然后，组内成员讨论"拉线和排线的区别"；最后，各小组派代表分享。基础线条技能实训图例如图2-9所示。

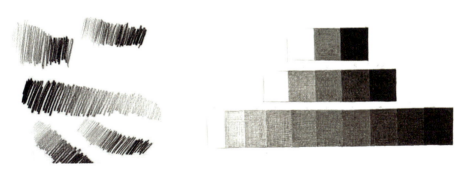

图2-9　基础线条技能实训图例

三、学习任务小结

教师组织学生进行课堂讨论和总结，让学生分享自己本次课的学习心得和体会。教师对学生的学习成果进行点评和总结，肯定学生的优点和进步，指出学生在素描练习中的不足之处和改进方向，提高学生的素描水平。

四、课后作业

长线和排线结合练习：4开纸，运用长直线画正方形、棱形、三角形各2个，并排线填充。

素描的基本步骤与技巧

教学目标

（1）专业能力：使学生掌握素描基本工具的使用方法；能够准确地观察和分析物体的形态、比例、结构、光影等要素，并通过素描表现出来；指导学生进行素描构图，合理安排画面元素，突出主体，营造良好的视觉效果。

（2）社会能力：培养学生的团队合作精神，通过小组讨论、作品互评等活动，提高学生的沟通与协作能力，增强学生的审美意识和艺术鉴赏能力。

（3）方法能力：培养学生自主学习的能力，引导他们通过查阅资料、观摩作品、实践探索等方式不断提高素描水平。

学习目标

（1）知识目标：掌握素描的原理和术语，如形体、结构、透视、明暗等。熟悉不同素描工具和材料的性能及使用方法。

（2）技能目标：能够熟练运用素描工具进行基本的线条练习、造型训练和光影表现；学会正确的观察方法，准确地捕捉物体的形态特征和比例关系；掌握素描构图的基本原则和方法，能够合理安排画面元素。

（3）素质目标：培养学生的耐心和专注力，培养他们在素描学习过程中的毅力和坚持精神；激发学生对艺术的热爱和追求，培养他们的审美情趣和创造力。

教学建议

1. 教师活动

（1）任务讲解：组织学生分组学习，描述学习任务，并系统讲解素描的基本步骤，包括观察对象、构图、起稿、深入刻画、调整等环节，每个步骤都可以实例进行说明。

（2）引导启发：提出问题，引导学生观察和思考，引导学生通过小组讨论，分析不同素描技巧，如线条的运用、明暗对比、质感表现等。

（3）实践指导：在学生进行素描练习时，巡回指导，及时发现问题并给予纠正。例如，提醒学生注意构图的合理性、线条的流畅性等。根据学生的实际情况提出具体的改进建议。

（4）评价反馈：组织学生进行作品展示和互评，引导学生从不同角度评价作品，提高他们的审美能力和批评意识；对学生的作品进行综合评价，肯定优点，指出不足，并提出进一步的改进方向。

2. 学生活动

（1）认真听讲：专心听取教师的讲解，做好笔记，积极回答问题，主动参与课堂互动。对教师介绍的素描知识和技巧进行深入思考，理解其内涵和应用方法。

（2）观察实践：仔细观察对象，分析其形态、结构、光影等特点，为素描创作做好准备。按照教师讲解的基本步骤进行素描练习，从构图开始，逐步完成起稿、深入刻画和调整等环节。

（3）交流合作：积极参与小组讨论和作品互评活动，与同学交流素描经验和心得，互相学习，共同进步。认真听取同学和教师的评价意见，虚心接受批评，反思自己的作品，不断改进提高。

（4）自主学习：利用课余时间进行素描练习，巩固所学知识和技巧。查阅相关书籍、资料和优秀素描作品，拓宽视野，提高自己的艺术素养。

一、学习问题导入

同学们，在学习任务一中我们学习了素描的定义与分类，也体验了基础线条的画法。那这些线条又是如何组成一幅幅精美的素描作品的呢？为什么那些作品中的物体如此逼真，光影效果又那么动人呢？其实，素描有着基本步骤和特定的技巧。比如，如何准确地观察物体？从哪里开始下笔？怎样运用线条表现出物体的形态和质感？带着这些问题，让我们一起探索素描的基本作画步骤与技巧的奥秘。

二、学习任务讲解

任务描述：以小组为单位，通过教师引导和组内讨论学习，进行基础技能实训（见图2-10）后，小组探讨并完成素描组合写生作品（正方体和球体的组合明暗素描，如图2-11所示），进行小组作品展示和学习笔记展示。

小组任务具体的实施要求：①每位同学至少完成一幅正方体和球体的组合明暗素描，每位同学写生时注意观察不同角度的差异；②小组通过互评、互改等合作互助的方式，协助每位同学完成自己的作品，按照要求贴在画板上进行小组作业展示和总结；③每位同学在绘画的过程中拍下绘画过程的照片（4~6张），小组商量后选定一组最优的过程图，配以文字说明，做成PPT进行展示。

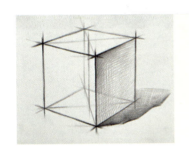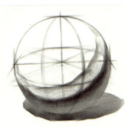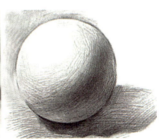

图 2-10　基础技能实训任务

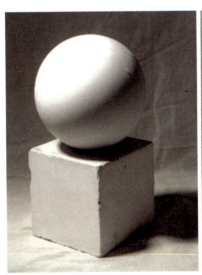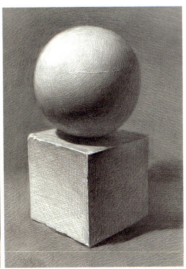

图 2-11　小组实训任务

（一）绘画工具准备

常用的素描工具有铅笔、炭笔、橡皮、橡皮泥（可塑橡皮）、美工刀、夹子和素描纸等，如图2-12和图2-13所示。

图 2-12　素描常用工具

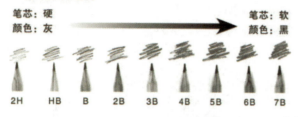

图 2-13　铅笔的种类

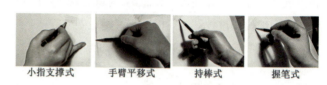

图 2-14　素描的握笔姿势

（二）素描的握笔姿势

素描中有多种握笔姿势，各有其特点，如图 2-14 所示。

（1）小指支撑式：以小指为支撑点，能稳定运笔，适合细致刻画。

（2）手臂平移式：主要依靠手臂带动，用于画长线条，线条更流畅。

（3）持棒式：如同握棍棒，可轻松画出较粗的线条和大面积的色调。

（4）握笔式：类似写字握笔，较为灵活，可描绘细节和勾勒轮廓。

不同的握笔姿势在素描创作中可根据不同需求灵活运用，以达到更好的绘画效果。

（三）素描的表现要素

1. 线条

线条是素描最基本的表现要素。

（1）轮廓线：可以清晰地勾勒出物体的外形，明确物体的形状和边界。它要求准确、简洁，能够准确地表达物体的整体形态。

（2）结构线：用于表现物体的内部结构和构造，帮助理解物体的体积和空间关系。通过结构线，可以看出物体的各个部分是如何组合在一起的。

（3）辅助线：在绘画过程中起辅助作用，如确定物体的比例、位置等。辅助线通常在绘画完成后会被擦除或弱化。

（4）线条的表现力：不同类型的线条具有不同的表现力。直线可以表现物体的稳定和刚硬；曲线则能体现物体的柔软和动态。线条的粗细、轻重、疏密变化也能传达出不同的情感和质感。

2. 明暗

明暗是表现物体立体感和空间感的重要手段，如图2-15所示。

1）三大面

光线照射在物体上会产生明暗变化，形成亮部、暗部和灰部（黑、白、灰三大面）。亮部是受光面，颜色较浅；暗部是背光面，颜色较深；灰部则介于两者之间。通过对三大面的光影表现，可以塑造出物体的体积感。

2）五大调

素描中的五调子是由三大面细分后得到的，有高光、灰面、明暗交界线、反光、投影。

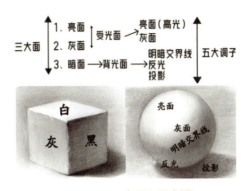

图2-15 三大面和五大调

高光：高光通常是物体上最亮的部分，是物体直接受光面反射光线最强的点。它一般出现在物体的凸出部位，如球体的顶部、圆柱体的顶面等。高光的特点是面积小、亮度高，与周围的色调形成强烈对比，能使物体显得更加立体和有光泽。

灰面：灰面的亮度相对均匀，过渡自然，能展现物体的固有色和质感。灰面的色调变化较为丰富，可以通过不同的排线方式和力度来表现。

明暗交界线：明暗交界线是受光面和背光面的交界线，是素描中最重要的调子之一。它的特点是颜色最深，对比度最强，是物体立体感的关键所在。明暗交界线不是一条简单的线，而是一个有宽度和变化的区域。明暗交界线根据物体的形状而变化，它的位置和形状取决于物体的结构和光源的方向。

反光：反光是物体暗部受到周围环境反射光影响而产生的较亮区域。反光的亮度一般比暗灰部分稍亮，但比亮灰部分暗。反光的存在可以使物体的暗部更加通透，增强物体的立体感和真实感。在画反光时，要注意控制其亮度和范围，不能过于强烈，以免破坏物体的整体光影效果。

投影：投影是物体受光后在其周围产生的影子，它能增强物体的立体感与空间感，丰富画面层次。投影形状、颜色深浅随光源及物体位置变化而不同，是素描表现的重要元素之一。

总之，五调子在素描中相互作用，共同构成了物体的立体感和光影效果。通过对五调子的准确把握和表现，可以使素描作品更加生动、真实。

3. 构图

1）构图原则

在素描的构图中整体的布局应体现出"上紧下松，左右适中"的视觉效果，应遵循以下原则。

平衡与对称：平衡的构图可以使画面稳定、和谐，对称构图则具有庄重、严谨的感觉。但过度的对称可能会显得呆板，需要适当加入变化。

主次分明：画面中要有明确的主体和陪衬，主体要突出，占据画面的重要位置，陪衬则起到烘托主体的作用。

空间感：通过构图可以营造出画面的空间感，如运用前景、中景、远景的层次关系，或者利用物体的大小、遮挡关系来表现空间的深度。

构图示例如图2-16和图2-17所示。

摆放单调而乏味

多样但有散乱感

左右均衡，聚散得当

图2-16 构图不当和构图适当的图示1

整体靠后不平衡

集中一边不平衡

摆放均衡，画面稳定

图 2-17 构图不当和构图适当的图示 2

2）构图的形式

常见的构图形式有三角形构图、"C"形构图、"S"形构图、水平式构图、圆形构图等，如图 2-18 至图 2-22 所示。

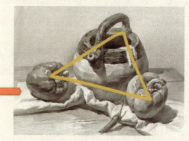

图 2-18 三角形构图

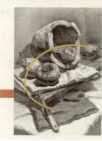

图 2-19 "C"形构图

图 2-20 "S"形构图

图 2-21 水平式构图

图 2-22 圆形构图

4. 比例与结构

（1）比例：要注意物体各个部分之间的比例关系，以及物体与整个画面的比例关系。比例失调会使物体看起来不真实或不协调。

（2）结构：理解物体的内部结构和外部形态，有助于更好地表现物体的立体感和空间感。可以通过分析物体的几何形状、透视关系等来把握结构。

5. 质感

质感表现可以使物体更加真实生动。

（1）不同材质的表现：如金属的光滑、木材的粗糙、布料的柔软等，需要用不同的线条和明暗处理方

法来表现。

（2）细节刻画：通过对物体表面的细节刻画，如纹理、斑点、瑕疵等，可以增强质感的表现。

材质表现如图 2-23 所示。

（四）透视

1. 透视三原则

（1）近大远小：靠近处物体大，越远越小，直至消失。

（2）近实远虚：最靠近的物体是最实的，反之越远越虚。

（3）近宽远窄：跟近大远小原理差不多，越近越宽，越远越窄。

透视近大远小的关系图如图 2-24 所示。

2. 透视的类型

1）一点透视

一点透视又称平行透视。在这种透视体系中，物体的一组线与画面平行，另一组线则向一个消失点集中。它能营造出强烈的纵深感和空间感，常用于表现规整的室内场景、街道等，使画面具有稳定、庄重的视觉效果，如图 2-25 所示。

2）两点透视

两点透视也叫成角透视。在这种透视方法中，物体的两组线分别向两个消失点集中。它能展现出更丰富的立体感和空间感。相比一点透视，两点透视的画面更加生动活泼。两点透视常被用于绘制建筑物的外观、室内的角落等，能让观者更直观地感受到物体的三维形态和空间关系，如图 2-26 所示。

图 2-23　素描各种材质表现

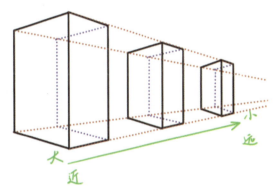

图 2-24　透视近大远小的关系图

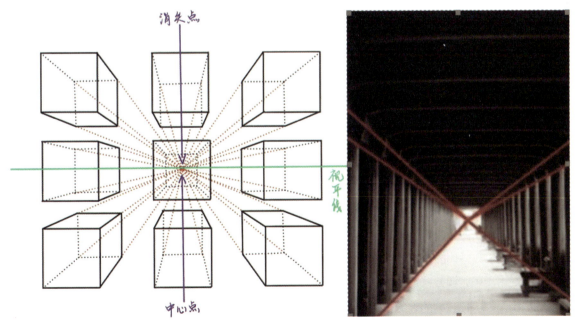

图 2-25　一点透视

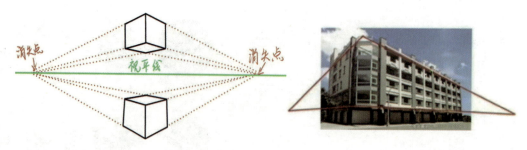

图2-26　两点透视

3）三点透视

三点透视又叫倾斜透视。它是一种能强烈表现空间纵深感和立体感的透视方法。除了左右两个消失点外，还有一个向上或向下的消失点。它常被用于绘制高大建筑物、仰视或俯视的场景等。它能使物体呈现出宏伟壮观的视觉效果，让画面极具张力，给人强烈的视觉冲击，充分展现物体的高度、深度和广度，如图2-27所示。

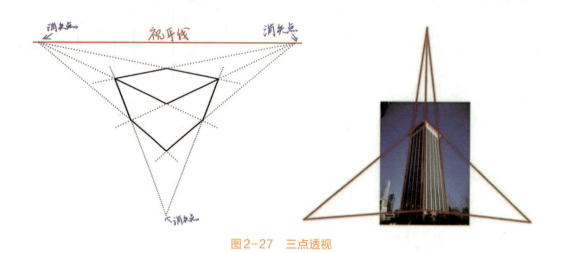

图2-27　三点透视

4）圆形透视

圆形透视是透视中的一种特殊表现形式。当圆形与画面平行时，其形状为正圆形；当圆形逐渐远离画面时，会呈现为椭圆形，且椭圆的长短轴会随着距离的变化而变化。在绘画中，圆形透视常用于表现球体、圆柱等物体，能使画面更具真实感和空间感，让观者感受到物体在空间中的位置和形态变化，如图2-28所示。

（五）素描的基本步骤

1. 正方体结构素描的绘画步骤

第一步：观察与构图。观察正方体的比例、透视关系，确定构图，先用长直线轻轻定出正方体的宽高比例。

第二步：确定三个面的比例、位置等关系，用长直线确定好正方体两个立面的大小和顶面的高度。

第三步：先画出正方体的顶面透视，要检查近大远小的透视规律，然后画三条竖下来的线条，再画出底面，检查透视关系是否正确，调整好透视关系。

第四步：确定好每根线条的虚实，近实远虚，画出投影和暗面，注意投影也要有近实远虚的变化。

正方体结构素描的绘画步骤如图2-29所示。

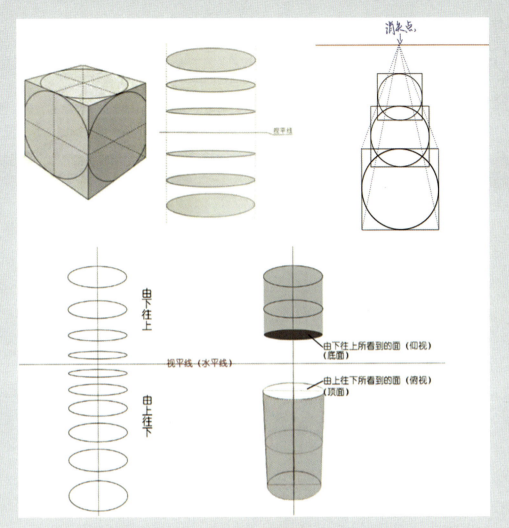

图2-28 圆形透视

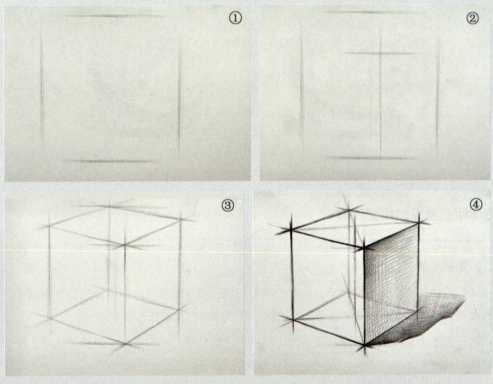

图2-29 正方体结构素描的绘画步骤

2. 球体结构素描的绘画步骤

画球体之前要先掌握正方形与圆形之间的关系、正方形切成圆形的方法，如图 2-30 所示。

第一步：运用直线切割的手法来画出圆形，擦掉多余的辅助线，再进一步完善圆形。

第二步：把圆的截面画出来，也就是球体的内部结构线，画出投影的造型，理解球体结构，画出明暗交界线。

第三步：铺调子，画出暗面和反光，调整明暗交界线。

第四步：画出纵向的截面，注意准确把握内部圆面的透视变化。调整好每根线条的虚实，近实远虚，注意投影也要有近实远虚的变化。

球体结构素描的绘画步骤如图 2-31 所示。

图 2-30　正方形切圆图示

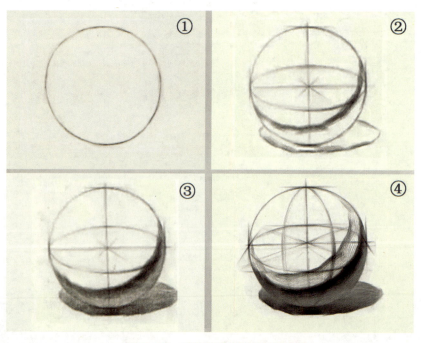

图 2-31　球体结构素描的绘画步骤

3. 正方体明暗素描的绘画步骤

第一步：观察正方体的摆放角度，根据透视关系，勾勒出正方体的轮廓形体，初步明确构图、投影、光影、明暗交界线、背景等关系。

第二步：从正方体的暗面开始画调子，投影与暗面的调子要有所区分，画出反光和光影调子的深浅变化，要保持暗部的透气性。铺完第一遍调子后可适当涂擦，营造虚实对比的氛围。

第三步：进一步加强刻画外边缘线，特别是明暗交界线的转折、粗细变化、深浅变化等，呈现出正方体的空间感，明确黑白灰三大面的大关系，铺一些投影和衬布的调子。

第四步：加强塑造，协调整体的明暗关系，切记不要只重视局部的刻画而忽略整体的光影变化。

正方体明暗素描的绘画步骤如图2-32所示。

4. 球体明暗素描的绘画步骤

第一步：先用线条定位、构图，用"切"的方法渐次地把正方形由方的形态变为圆的形态。根据光影关系和透视规律，画出球体的结构线，并找到明暗交界线在球体上的位置，同时画出投影。

第二步：强调出明暗交界线中距离视线最近的部分。将投影和暗面铺上一层淡淡的调子，这样有利于球体立体感的塑造。

第三步：以明暗交界线为中心，详细刻画它的明暗、虚实变化，因为明暗交界线是体现球体立体感的关键。在整个作画的过程中要注意画面中明暗调子层次的变化，不是所有暗面都一样重，灰面和亮面也是一样的道理。

第四步：从暗部过渡到灰部，注意受光部亮灰面的细微变化刻画。接着画上背景，进行虚化处理，与主体形成明显的虚实对比。最后深入刻画，丰富画面的层次，协调整体的明暗关系。

球体明暗素描的绘画步骤如图2-33所示。

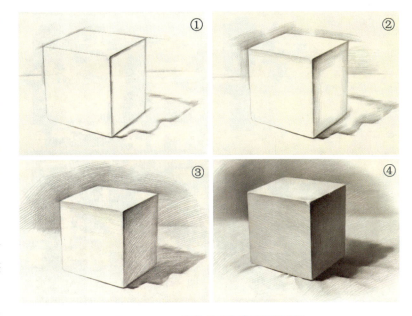

图2-32　正方体明暗素描的绘画步骤

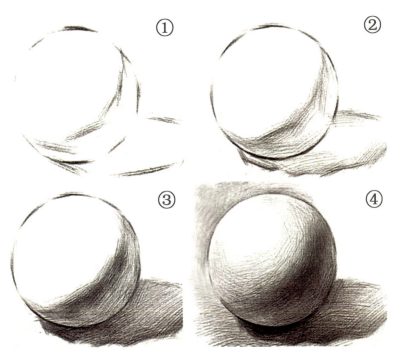

图2-33　球体明暗素描的绘画步骤

（六）小组任务实训：石膏组合实训

各小组按照"任务描述"中的要求完成相关任务，如图2-34所示。

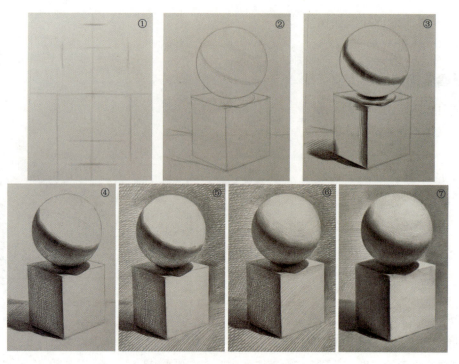

图 2-34 石膏组合实训

三、学习任务小结

教师组织学生进行课堂讨论,让学生分享自己在素描实践练习中的学习心得和体会。教师对学生的课堂实训学习成果进行点评和总结,肯定学生的优点和进步,指出学生的不足之处和改进方向。

四、课后作业

完成图 2-35 所示的透视图临摹。

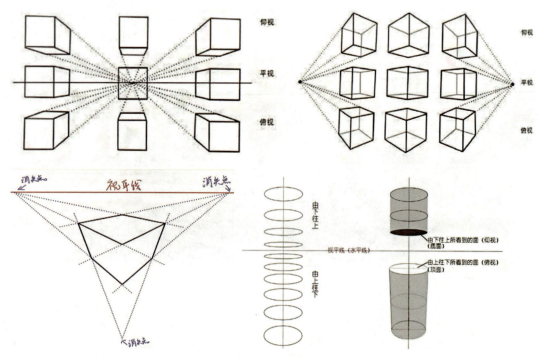

图 2-35 各类透视图

学习任务三 素描作品赏析与练习

教学目标

（1）专业能力：使学生掌握素描要素的运用原理；培养学生准确观察和描绘物体形态、结构、比例的能力，提高造型的准确性；引导学生学会运用不同的素描技法和创意素描的表现形式来表现物体的质感、空间感和创作主题。

（2）社会能力：培养学生的团队合作精神，通过小组讨论、作品互评等活动，提高学生的沟通与协作能力；增强学生的审美意识和艺术鉴赏能力，使学生能够欣赏和评价不同风格的素描作品，提升文化素养；培养学生的创新思维和创造力，鼓励学生在素描创作中表达自己的独特见解和个性。

（3）方法能力：激发自主学习热情，主动探索素描知识和技法。遇到问题时，学会分析并寻找解决方案，培养独立思考能力，锻炼观察力。

学习目标

（1）知识目标：理解写生素描和创作素描的区别，掌握创意素描的表现形式和运用原理。

（2）技能目标：能识别各种素描工具，掌握其使用方法、技巧等；能掌握握笔的姿势和线条的绘画方式，能运用不同的素描技法和创意素描的表现形式来进行主题作品创作。

（3）素质目标：培养对素描的兴趣和热爱，提高审美能力。在学习的过程中，锻炼耐心和专注力，培养坚持不懈的精神。通过欣赏优秀素描作品，激发艺术创作的灵感和热情，提升艺术素养。

教学建议

1. 教师活动

（1）知识讲解：运用多媒体资源，如图片、视频等，生动地向学生展示不同类型的素描作品，引导学生主动探索不同的素描技法和创意素描的表现形式等知识和技能。

（2）示范指导：进行现场绘画示范，展示素描的基本技法，如基础线条的绘画方法（拉线和排线的方法）等；对学生的绘画过程进行巡视指导，及时发现问题并给予纠正。

（3）组织活动：组织学生通过小组合作的形式，完成相关的任务，组织学生进行素描作品欣赏与分析活动，引导学生从专业角度评价作品，提高学生的审美能力和艺术鉴赏水平。

2. 学生活动

（1）主动探索：通过完成小组任务的形式主动探索素描定义和分类的知识，做好笔记，积极提问，确保对知识有准确的理解。

（2）观察学习：仔细观察教师的绘画示范，学习素描的绘画方法和创意表现技法，注意教师在绘画过程中的细节处理和技巧运用。

（3）积极实践：利用课堂时间和课余时间进行素描练习，掌握素描工具的使用方法。

（4）参与活动：积极参与小组活动，勇敢地发表自己的观点和看法，与同学们进行交流和讨论，共同完成绘画任务。

一、学习问题导入

同学们,在学习任务二课程中,我们学习了素描中观察对象、确定构图这一首要步骤,学会用简洁线条勾勒大致轮廓,接着深入了解明暗关系的确定方法,通过排线表现物体的立体感。在刻画细节环节,掌握了用不同硬度铅笔表现质感的技巧。课程还强调了整体调整的重要性,以确保画面的和谐。接下来,我们将学习"素描作品赏析与练习",进一步探索素描的艺术语言和技巧,在实践中不断进步。

当我们欣赏一幅优秀的素描作品时,就仿佛在与艺术家对话。我们可以看到他们如何用线条勾勒出物体的轮廓,如何运用明暗对比展现出立体感,如何通过细腻的笔触传达出对象的质感。而我们的课程,就是要带领大家深入赏析这些作品,从中汲取灵感和技巧,然后通过加强练习,将所学运用到自己的创作中,不断提升我们的素描水平,一起在素描的世界里探索、成长和创造。

二、学习任务讲解

任务描述:以小组为单位,通过团队合作及组内分工,自主学习素描作品赏析与练习的相关知识,完成以下子任务。

子任务一:作品收集与赏析。①利用网络和书籍,收集中外画家的素描作品,要求至少收集 3 位中国画家、3 位国外画家的素描作品,每位画家的作品不少于 4 幅。②记录每幅作品的作者、名称、创作年代;总结每位画家的素描创作风格和特点,并从中选出一幅作品(每位画家选出一幅代表作),分别用 200 字左右阐述对作品的创作背景分析,同时尝试从线条运用、构图、明暗处理、表现手法等方面分析每幅作品的特点。③将收集到的作品整理成一个展示册,可以是电子文档形式(如 PPT、PDF)或手工制作的实体册子。

子任务二:主题作品创作。通过进阶的素描技能实训后,每个小组探讨后,选择一个感兴趣的主题,合作完成系列创意素描(4~6 张),如图 2-36 和图 2-37 所示,进行小组作品展示(附设计说明)。

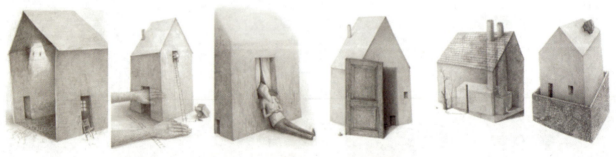

图 2-36 "治愈的小房子"系列创意素描

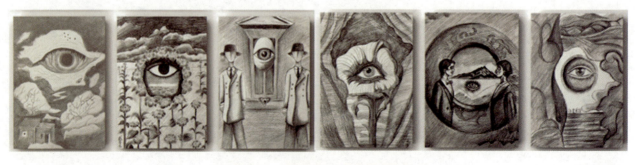

图 2-37 "眼睛世界"系列创意素描

（一）素描作品赏析

1. 中国画家

◆徐悲鸿：江苏宜兴人，中国现代美术事业的奠基者。他是将西方现实主义绘画观念和方法引入中国的先驱之一。徐悲鸿极为推崇素描，认为它是一切造型艺术的基础，能够培养观察、思维和分析综合能力。他在法国接受了长期严格而系统的素描训练，其作品有《男人体》《自画像》等。

◆潘玉良：她的素描作品注重对人物形态和结构的把握，《仰卧人体》是其代表作品之一。

◆蒋兆和：其素描作品具有强烈的写实风格，善于刻画人物的精神面貌，《自画像》是他的佳作之一。

◆王式廓：他的素描作品造型严谨，笔触有力，生动地记录了时代的风貌，《边区老大爷》是其典型作品。

◆顾生岳：擅长国画人物，他的素描作品注重捕捉人物瞬间动态，展现人物神态与气质，代表作有《姑娘在想什么》。

◆李斛：坚持用中国画的笔墨进行西洋画法的写生，重视素描基本功。他具有全面的造型能力，在人物肖像画方面有独到的成就，留下了《印度妇女像》《关汉卿像》《齐白石像》等杰出作品。

◆黄胄：擅长人物画与动物画，善于运用速写的表现手法抓住人物的生动形态，线条流畅，风格奔放。其素描作品有《驯牛》等。

这些画家在中国素描的发展历程中具有重要地位，他们的作品反映了不同时期的艺术风格和特点，对中国现代美术的发展产生了深远的影响。还有冉茂芹、于小冬、叶浅予、陈玉先、史国良、夏葆元、赵望云这几位中国画家的作品都是非常值得欣赏的，建议同学们多收集、多鉴赏。中国画家作品欣赏如图 2-38 至图 2-41 所示。

冉茂芹

冉茂芹是湖南师范大学艺术学院的客座教授，同时也是广东画院的海外特聘画家。其作品曾参与全国美展的评选，多次入选广东美展，并且获得了广东省首次颁发的一等奖。

冉茂芹的素描作品风格兼具现实主义与浪漫主义，通透但虚实关系强。冉茂芹坚持以写生为主的作画方式，使其作品无论风景、静物还是人物等，都呈现出非常新鲜、生动的色彩面貌。他的作品不仅追求形式上的真实，也注重表达内容上的真实，用绘画讲述故事、表达情感、反映思想。

于小冬

于小冬是国内著名画家、教育家，现为天津美术学院油画系教授、硕士生导师。他1984年毕业于鲁迅美术学院国画系，进藏工作十三年。常年的写生和教学使得他的作品充满感染力，在教学上也有着独特方法。

于小冬以线描为主，擅长通过敏锐的观察和精湛的技艺，将人物的形态、神情以及内在情感等细腻地表现出来。他的素描作品不仅是对客观对象的描绘，更是对生活和人性的深刻理解与表达。

图 2-38　冉茂芹素描作品

图 2-39　于小冬速写作品

黄胄

黄胄，原名梁淦堂，字映斋，河北蠡县人。他是中国现当代杰出的画家、收藏家、社会活动家，长安画派的代表人物。他曾获金质奖章等诸多荣誉，有大量艺术作品及多部著作传世，还创办了炎黄艺术馆等，为中国美术事业发展做出了重要贡献。

黄胄的绘画风格独特，线条流畅奔放。他深入生活，坚持写生，其作品充满生活气息，生动地展现了各民族的生活风貌和人物形象。他擅长画人物、动物等，尤其以画驴闻名。代表作品有《洪荒风雪》《打马球》《百驴图》等。

顾生岳

顾生岳，历任浙江美术学院中国画系主任、教授，浙江画院副院长，杭州市美协主席，中国工笔画学会顾问，中国工笔画艺委会副主任委员、中国美术家协会会员。其代表作品有《红衣少女》《金丝雀》《弘一法师》等。

顾生岳的素描作品风格独特，其人物素描兼具中国传统绘画韵味与西方绘画精髓。他善于捕捉人物瞬间动态，以细腻笔触和精准构图，展现人物神态、气质与内心世界。作品注重素描基础训练，追求形神兼备，在丰富的光影和微妙笔触变化中呈现独特魅力，具有"简、厚、静、神"的风格特色，即单纯中求丰富、高简朴厚、宁静净化、揭示神态本质之美。

图 2-40　黄胄速写作品　　　　　　图 2-41　顾生岳素描作品

2. 国外画家

◆ 文森特·凡·高（Vincent van Gogh，1853—1890）：荷兰后印象派画家。他的作品中充满天然的悲悯情怀和苦难意识。凡·高画家生涯的前半部分，几乎都投注在素描上。其早期素描使用铅笔、炭笔或水彩，讲究"三面五调"，透视不肯循规蹈矩，脚总是画得很大，给人朴拙的感觉。中晚期大部分素描都用芦苇笔来画，这种笔削出的笔尖比钢笔更有弹性，画起来刚中带柔。其代表作品有《睡着的老人》《矿工们》《播种者》等。

◆ 阿道夫·冯·门采尔（Adolph von Menzel，1815—1905）：世界著名的素描大师，德国19世纪成就最大的画家，也是欧洲最著名的历史画家、风俗画家之一。他一生留下7000余幅素描作品和80余本素描、速写集，其作品题材丰富，对形象特点把握精确，将人文主义精神融入其中。门采尔的绘画手法多元，表现形式丰富，他提升了速写的地位，使其具备作为一个独立画种的资质，拓宽了速写的表现空间。其代表作品有《轧铁工厂》《波恩·波斯坦铁路》等。

◆ 汉斯·荷尔拜因（Hans Holbein，1497—1543）：德国画家，最擅长油画和版画。他的素描作品完全采用大平光，其画作注重中间色层次的变化，准确、细腻且富有优雅的美感。

◆ 彼得·保罗·鲁本斯（Peter Paul Rubens，1577—1640）：佛兰德斯画家。他的素描明暗对比不是很强烈，其用笔的描绘方式具有古典素描的特点。他对雕像的写生作品是标准的古典素描。

◆ 乔治·修拉（Georges Seurat，1859—1891）：法国画家，"新印象主义"大师级人物。修拉初期的绘画以素描为主，他摒弃了传统的素描方式，不讲线，不讲形，以大块的整体为主，用黑白明暗提炼出极具个人风格的绘画语言。他喜欢在粗糙的纸面上采用厚重的暗调子，在大面积重色的调子中穿插明亮的调子来构成画面，注重画面的结构而非物体的细节。其代表作品有《大碗岛星期天的下午》《安涅尔浴场》等。

这些画家在素描领域都有着独特的风格和重要的贡献，他们的作品对后来的艺术发展产生了深远的影响。还有安格尔、丢勒、伦勃朗、达·芬奇、毕加索、莫奈、米开朗琪罗、拉斐尔、塞尚、布雷沃这几位画家的作

品都是非常值得欣赏的，建议同学们多收集、多鉴赏。

国外画家作品欣赏如图2-42至图2-45所示。

安格尔

安格尔的画风线条工整，轮廓确切，色彩明晰，构图严谨，素描造型严谨，线条精细，气质优雅。

作为古典主义的继承人，对轮廓和线条的高度强调成为其新古典主义风格的标志之一。

他笔下的素描跟中国画白描很类似，注重画骨。

丢勒

丢勒的素描带有强烈的个人特色，线条是他最大的特点，素描造型的排线都是曲线，而且是很长的曲线。丢勒的素描肖像人物，拥有丰沛的情感，形象生动鲜明。

这些线条围绕着人体结构的肌肉起伏严谨排列，构成了空间美感。

图2-42　安格尔素描作品

图2-43　丢勒素描作品

荷尔拜因

外轮廓线支撑着素描调子起伏是他的造型核心。罗丹说过："他的素描没有佛罗伦萨画派的温婉，他的色彩没有威尼斯画派的艳媚。"在荷尔拜因的线条和色彩中，有一种或许在别的画家那里所找不到的力量——庄严和内在的意义。

在素描绘画中，他注重线条和轮廓线的应用，削弱素描的明暗关系，在创作中常常使用色粉笔晕染局部色调，因而画面呈现一种极其细腻的风格。

伦勃朗

伦勃朗的油画笔触和他的素描笔触很接近，而这种纯粹光影为主的观察方式也极大地影响了他的素描。

图2-44　荷尔拜因素描作品

图2-45　伦勃朗素描作品

3. 布雷沃的静物素描欣赏

克劳迪奥·布雷沃 (又译为"克劳迪奥·布拉沃", Claudio Bravo),西班牙籍"超现实主义"写实画家。他的静物素描作品具有以下特点:

◆ 精致与概括并存:画面丰富而单纯,在简单与复杂之间达到平衡,展现出高度的整体控制能力。

◆ 细腻且无媚腻之虞:高度精微的描绘中没有刻意求工或质感炫耀的痕迹。

◆ 赋予静物趣味与个性:他的很多静物素描采用了平行式的构图方式,使其充满典雅、理智且朴实自然的审美趣味,仿佛拥有生命和灵性。

◆ 注重光影对比:通过明暗对比、转折对比等,营造出强烈的光影效果,增强了作品的立体感和真实感。

◆ 严谨的写实风格:以正统学院派的写实手法,细腻地刻画静物的形态、细节和质感。

布雷沃并非仅凭灵感冲动作画,而是通过勤奋思考和想象,避免盲目客观性,其作品既源于传统古典,又形成了独立的现代古典主义风格,如图2-46所示。

图2-46 布雷沃的静物素描

4. 作品赏析范例

作品赏析范例如图 2-47 所示。

◆作品名称:《祈祷之手》
◆画家:阿尔布雷特·丢勒(德国)
◆创作时间:1508年
◆作品形式:素描
◆收藏地:德国纽伦堡陈列馆

一、《祈祷之手》背后的故事

15 世纪时,德国一个小村庄里的两兄弟都想发展艺术天分,但家庭无法供两人都去纽伦堡艺术学院读书。于是他们决定掷硬币:弟弟丢勒胜出,去了学院,哥哥则去矿场工作赚钱支持他。四年后,丢勒学成归来,想让哥哥去读书,哥哥却表示矿场工作已毁了他的手,无法再画画。后来丢勒看到哥哥跪在地上合起粗糙的双手虔诚祈祷,愿上帝将才华加倍赐予自己,深受感动的丢勒便画下了哥哥的这双手,这幅画最初被简单称为《双手》,后被世人重新命名为《祈祷之手》。

不过,也有说法指出这个故事存在疑点。《祈祷之手》实际上是丢勒为创作大型祭坛画所打的一张草稿。但无论如何,这幅画本身具有独特的艺术价值和感染力。

二、画面内容

《祈祷之手》的画面简洁而震撼。灰色背景中,一双劳动者的手向上伸展,合拢的双掌仿佛在与上帝对话。双手皮肤粗糙,筋节突起,真实地展现了劳动者的艰辛。

三、艺术特色

1. 对比之美:关节的僵硬与手势的温柔形成对比,凸显出在苦难生活中仍存的温柔与希望。粗糙的双手代表生活苦难,与虔诚的祈祷对比,体现出对信仰的执着。遒劲的双手和流畅的线条对比,展现出丢勒高超的绘画技巧。

2. 情感表达:强烈地传达出对生活的敬畏和对信仰的虔诚。

四、意义与价值

这幅作品不仅是艺术的杰作,更成为一种精神象征,激励着人们在困境中坚守信仰,勇敢面对生活的苦难。

(本篇《素描赏析》由广东省轻工业技师学院何莲娣老师撰写和编排。)

图 2-47 素描作品赏析范例

(二)完成子任务一

各小组按照"任务描述"里的要求完成子任务一"作品收集与赏析",展示小组学习成果。

(三)石膏技能实训

(1)明暗素描的绘画步骤。

观察与构图:观察物体的比例、透视关系,确定构图,用直线轻轻画出物体的大致形状,安排物体的位置,注意遮挡关系。

确定明暗关系:根据光线来源,确定物体的明暗面。用线条或阴影表示出暗部和投影。

深入刻画:从暗部开始,用排线或涂抹的方式逐渐加深颜色,表现出物体的立体感。注意过渡要自然,不要出现明显的线条或色块。

调整与完善:检查整体效果,调整明暗关系、线条粗细等,使画面更加协调。可以添加一些背景或细节,增强画面的层次感和真实感。

在绘画过程中,要注意以下几点:

线条要流畅、自然,不要出现断断续续或过于生硬的线条;

明暗过渡要自然,不要出现明显的界线;

注意透视关系,近大远小,近实远虚。

(2)色阶和固有色推移技能实训,如图 2-48 所示。

(3)石膏单体技能实训,如图 2-49 所示。

图2-48 色阶和固有色推移技能实训

图2-49 石膏单体技能实训图例

（4）石膏组合技能实训，如图2-50和图2-51所示。

图2-50　石膏组合技能实训图例1

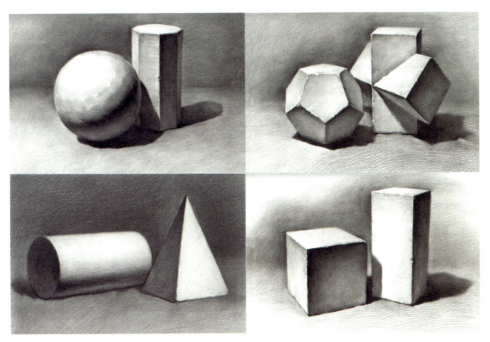

图2-51　石膏组合技能实训图例2

（四）其他静物的技能实训

画静物素描的时候通常会与石膏的形体和结构联系起来"找形"。通过对石膏结构的联系，可以更好地理解物体的比例、透视和光影变化规律。而生活中的静物包含各种形状复杂的物体，运用在石膏结构学习中掌握的知识，能准确地表现静物的形态和空间关系。

概括：用几何形分析物体，用几何形拆开各个部分。

比较：比较各部分的大、中、小关系。

对比：对比观察各个物体的大中小、高低矮、宽窄细、前中后、疏密紧。

联系：观察物体与石膏之间的结构相似之处，例如画苹果可以参考球体的结构，画牛奶盒可以参考方体的结构，画瓶子可以参考圆柱体的结构，如图2-52至图2-56所示。

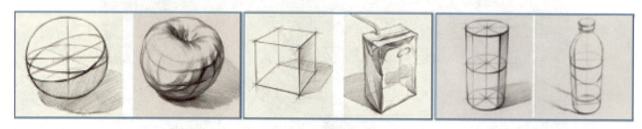

图2-52　静物结构和造型与石膏结构和造型的"找形"配对

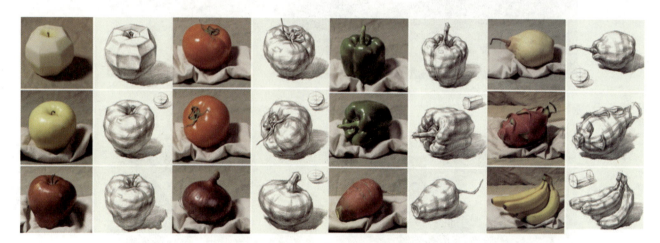

图2-53　单个静物结构素描技能实训图例

图2-54　单个静物明暗素描技能实训图例

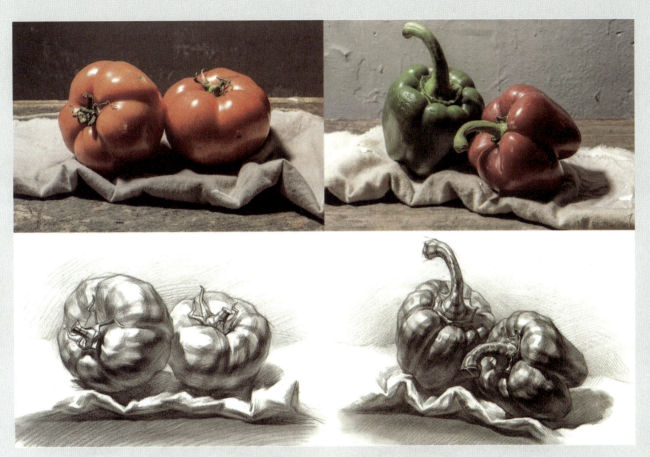

图2-55 组合静物结构素描技能实训图例

图2-56 组合静物明暗素描技能实训图例

（五）石膏与其他静物组合的技能实训

石膏与其他静物组合的技能实训如图 2-57 所示。

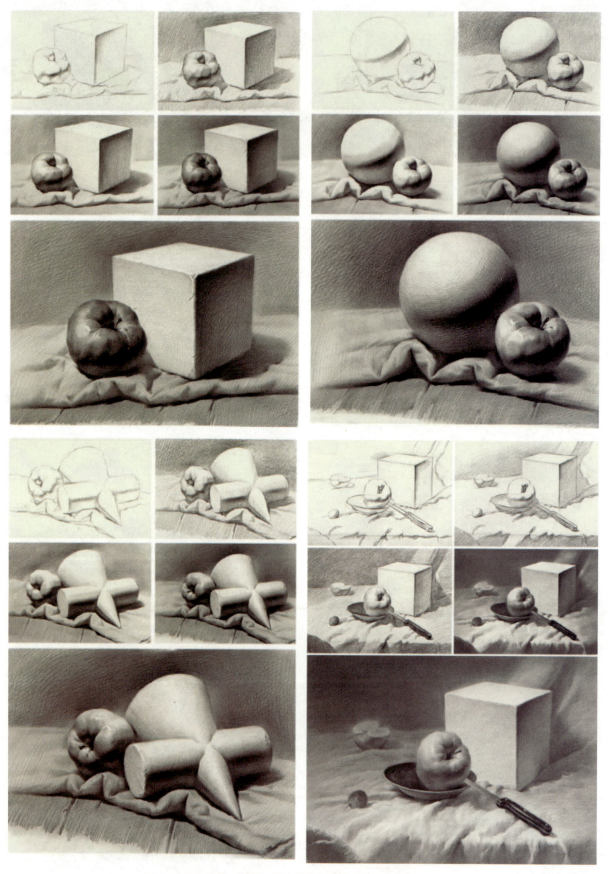

图2-57　石膏与其他静物组合的技能实训图例

（六）创意素描的表现形式

创意素描作为一种独特的艺术表现形式，突破了传统素描的局限，以其丰富多样的表现形式展现出无限的创造力和想象力。常见的创意素描的表现形式有以下几种（见图2-58）。

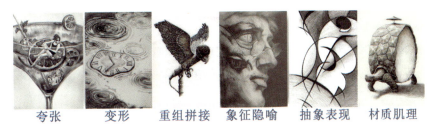

夸张　　变形　　重组拼接　　象征隐喻　　抽象表现　　材质肌理

图2-58　各种不同表现形式的创意素描

1. 夸张变形

夸张是创意素描中常用的表现手法之一。通过对物体的形态、比例、特征等进行夸大处理，可以突出物体的某一特点，增强画面的视觉冲击力。例如，将人物的五官进行夸张放大，强调其表情的生动性；或者将物体的尺寸夸张到巨大或微小，营造出奇幻的效果。

变形则是在夸张的基础上，对物体的形状进行改变。可以根据创作者的想象和创意，将物体扭曲、拉伸、折叠等，创造出全新的形态。这种变形可以使物体更加富有动感和张力，也能够传达出创作者独特的情感和观念。比如，将山峰变形为蜿蜒的巨龙，赋予自然景观以神秘的色彩。

2. 重组拼接

重组是将不同的物体或元素进行重新组合，创造出全新的形象。创作者可以从各种不同的来源中选取元素，如自然物体、人造物品、抽象图形等，然后通过巧妙的组合方式，使它们融合在一起，形成一个有机的整体。这种表现形式能够打破常规的思维模式，激发观众的联想和想象，也常常用于图形创意里的同构和置换形式。

拼接则是将不同的画面或片段拼接在一起，形成一个复合的图像，可以是不同场景的拼接、不同时间的拼接，或者不同风格的拼接。通过拼接，创作者可以创造出富有故事性和戏剧性的画面，同时也能够表达出复杂的情感和思想。例如，将古代建筑与现代科技元素拼接在一起，展现出历史与未来的碰撞。

3. 象征隐喻

象征是用一种具体的事物来代表或暗示另一种抽象的概念或情感。在创意素描中，创作者可以运用象征的手法，将自己的思想和情感通过特定的物体或符号表达出来。比如，用飞翔的小鸟象征自由，用枯萎的花朵象征悲伤。象征的运用可以使作品更加富有深度和内涵，引发观众的思考和感悟。例如，图2-58中大卫戴上精美别致的金丝边水晶眼镜，脸颊上的破洞中透出其高科技的内部结构，象征着科技时代的到来。

隐喻则是通过一种隐含的方式来传达某种意义。与象征不同的是，隐喻更加含蓄和隐晦，需要观众通过对画面的解读和思考才能领悟其中的含义。例如，一幅描绘黑暗森林的素描，隐喻着人类内心的恐惧和迷茫。隐喻的表现形式能够增加作品的神秘感和吸引力，激发观众的探索欲望。

4. 抽象表现

抽象表现是将物体的具体形态进行简化和抽象化，以纯粹的形式和色彩来表达情感和观念。在创意素描中，抽象表现可以通过线条、形状、色彩等元素的组合来实现。抽象的画面往往没有明确的主体和具体的形象，而是通过形式和色彩的变化来引发观众的情感共鸣。

例如，用流动的线条和斑斓的色彩来表现音乐的节奏和情感，或者用简洁的几何形状来表达一种宁静和秩序。抽象表现能够让观众更加自由地解读作品，激发他们的想象力和创造力。

5. 材质肌理

创意素描不仅可以在纸上进行绘制，还可以结合各种不同的材质和肌理来丰富画面的表现效果。创作者可以使用铅笔、炭笔、水彩、油画棒等不同的绘画工具，创造出不同的质感和纹理。同时，还可以运用粘贴、刮擦、拓印等特殊技法，增加画面的层次感和立体感。另外，改变材质肌理也是创意素描里常用的方法，可以使作品更加生动和有趣，也能够为观众带来惊喜的视觉体验。

总之，创意素描的表现形式丰富多样，每一种表现形式都有其独特的魅力和价值。表现形式并不是独立存在的，经常会相结合运用。创作者可以根据自己的创意和情感需求，选择合适的表现形式来表达自己的艺术观念，为观众带来全新的视觉感受和心灵触动。

创意素描如图 2-59 和图 2-60 所示。

图 2-59　创意素描 1

图 2-60　创意素描 2

（七）完成子任务二

各小组按照"任务描述"里的要求完成子任务二，展示小组学习成果。

三、学习任务小结

教师组织学生进行课堂讨论和总结，让学生分享自己在课堂素描实训中的学习心得和体会。教师对学生的课堂实训学习成果进行点评和总结，肯定学生的优点和进步，指出学生的不足之处和改进方向。

四、课后作业

观察身边的一个日常物品，用夸张、变形或重组等创意手法进行主题素描创作（8 开）。要求突出物品特点，融入独特创意元素，可添加背景或其他装饰，需要紧扣主题展开创作，用 200 字左右的文字阐述创作思路。

色彩的基本原理与属性

教学目标

（1）专业能力：掌握色彩的基本原理、属性及其在传统绘画中的应用。

（2）社会能力：培养学生在艺术创作中合理运用色彩的能力，提升审美素养。

（3）方法能力：能通过观看视频、阅读书籍、实践操作等多种方式学习色彩知识；能在小组讨论中积极发言，分享见解。

学习目标

（1）知识目标：了解色彩的基本原理，包括色相、明度、纯度；掌握色彩的冷暖关系及心理效应。

（2）技能目标：能够运用色彩基本原理进行简单的色彩搭配，提升作品的艺术表现力。

（3）素质目标：培养学生观察、分析色彩的能力，以及创作中的色彩运用意识，形成独特的色彩审美。

教学建议

1. 教师活动

讲解色彩的基本原理、属性及其在传统绘画中的重要性。展示色彩搭配实例，分析色彩如何影响作品情感和氛围。组织学生进行色彩搭配练习，给予指导和反馈。

2. 学生活动

认真聆听教师讲解，做好笔记。参与小组讨论，分享自己对色彩的理解和感受。完成色彩搭配练习，并尝试将其应用于自己的绘画作品中。

一、学习问题导入

同学们,当我们欣赏一幅绘画作品时,首先吸引我们眼球的往往是画面的色彩。色彩不仅仅是画面的装饰,更是传达情感、营造氛围的重要元素。那么,你们有没有想过,为什么有些色彩组合能够让我们感到愉悦,而另一些则可能引发不安或冷漠的感觉呢?今天,我们就将一起探索色彩的基本原理与属性,了解它们是如何在传统绘画中发挥作用的。

二、学习任务讲解

(一)色彩的基本原理与属性

在传统绘画中,色彩是表达情感、营造氛围和增强画面表现力的关键元素。如图2-61所示是著名的野兽派画家亨利·马蒂斯的油画作品,画面色彩鲜明、对比强烈,富有装饰性,表现出画家热烈的情感。

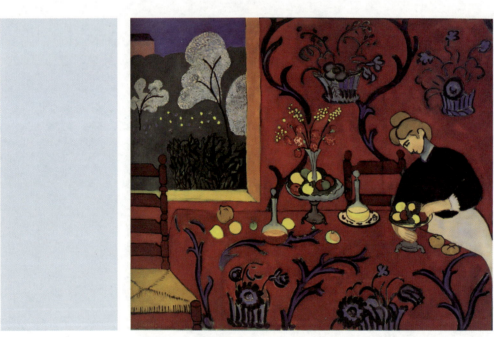

图2-61 *Harmony in Red*

1. 色彩的基本原理

1)色彩的本质

色彩是光的一种表现形式,是物体表面反射或发射的特定波长的光进入人眼后所产生的视觉属性,如图2-62所示。

2)色彩的三要素

色相:指色彩的相貌,是色彩最基本的特征,如红、橙、黄、绿、蓝、紫等。色相环是理解和运用色彩的基础工具,它展示了色相之间的连续变化。

纯度(饱和度):指色彩的纯净程度或鲜艳度。纯度高的色彩鲜艳明亮,纯度低的色彩则显得灰暗柔和。

明度:指色彩的明暗程度,即色彩的亮度或深浅。明度

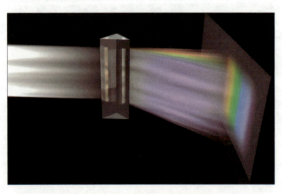

图2-62 光的色散示意图

取决于反射光的强弱,白色明度最高,黑色明度最低。

色彩三要素如图2-63所示。

2. 色彩的基本属性

(1)冷暖色:色彩在心理上会给人带来温暖或寒冷的感觉。红、橙、黄等色相偏暖,青、蓝、紫等色相偏冷。冷暖色的运用对画面的情感表达和氛围营造至关重要。冷暖色划分如图2-64所示。

(2)对比与和谐:色彩对比包括色相对比、明度对比和纯度对比等,通过对比可以增强画面的视觉冲击力。而色彩和谐则追求色彩之间的平衡与协调,使画面整体看起来舒适自然。

(二)色彩在绘画中的应用

固有色、光源色与环境色:固有色是物体在白光下所呈现的颜色;光源色是照射物体光线的颜色;环境色是物体周围环境反射到物体上的颜色。在绘画中,准确表现这三种色彩的关系对于塑造物体立体感和空间感至关重要。

色彩的情感表达:不同的色彩组合可以传达出不同的情感和信息。例如,暖色调通常用于表达温馨、活泼的氛围;冷色调则常用于营造宁静、深远或者压抑的意境。如图2-65所示,画家通过巧妙运用色彩来传达自己的思想和情感。

三、学习任务小结

通过本次课的学习,同学们初步了解了色彩的基本原理和属性,以及色彩在传统绘画中的重要性和应用方法。同时,通过实践练习,同学们初步具备了色彩搭配的能力,为今后的艺术创作打下了坚实的基础。

四、课后作业

(1)完成一幅以色彩为主题的绘画作品,要求体现色彩的基本原理和属性,并尝试运用不同的色彩搭配方式。

(2)观察并记录日常生活中至少三种自然景象的色彩变化,用文字或速写形式表达感受。

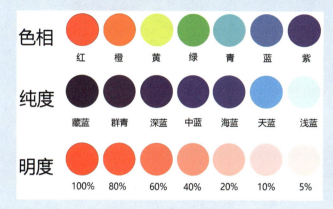

图2-63 色彩三要素

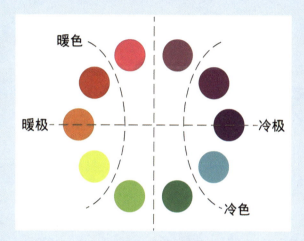

图2-64 冷暖色示意图

图2-65 《呐喊》 爱德华·蒙克 作

色彩的心理效应与象征意义

教学目标

（1）专业能力：了解色彩心理效应与象征意义的基本信息及其在传统绘画中的应用。

（2）社会能力：具备分析与应用色彩的能力，养成良好的观察习惯。

（3）方法能力：能通过观看视频、阅读资料等方式自主学习；能认真倾听、积极提问并多做笔记；课后主动实践，运用色彩心理效应与象征意义进行创作。

学习目标

（1）知识目标：掌握色彩心理效应与象征意义的基本概念、特点及其在艺术创作中的应用。

（2）技能目标：能根据设计或创作需求进行色彩的有效选择和搭配。提升运用色彩传达特定情感和象征意义的能力。

（3）素质目标：培养细致观察、深入思考的学习习惯。增强审美情趣和创新能力。

教学建议

1. 教师活动

使用 PPT 或视频展示色彩的基本理论和心理效应案例，包括色相环的构成、明度对比的效果、饱和度变化对色彩感知的影响等，并通过生动的实例解释不同色彩如何引发特定的情感反应，如红色的激情与活力、蓝色的宁静与沉稳等。组织小组讨论，引导学生深入分析不同色彩在艺术作品中的应用及其所承载的象征意义，鼓励学生分享自己的观点和见解。讲解色彩搭配的原则和技巧，如对比与协调、色彩的比例与分布等，并提供实际的设计案例进行示范和解析。

2. 学生活动

积极参与小组讨论，分享自己对色彩的心理效应和象征意义的理解，与同学们共同探讨色彩的魅力和应用。完成色彩搭配练习，尝试将所学理论应用于实际设计中，通过实践加深对色彩运用的理解和掌握。观察并分析经典艺术作品中的色彩运用，撰写简短报告，阐述艺术家如何运用色彩来传达特定的情感和象征意义。

一、学习问题导入

同学们，色彩在我们的生活中无处不在，它不仅美化了我们的世界，更在无形中影响着我们的情绪和感受。想象一下，当你走进一个温暖的橙色房间和一个冷静的蓝色房间时，你的心理感受是否有所不同？这就是色彩的心理效应在起作用。那么，不同的色彩究竟能引发我们的哪些心理反应？它们又有着怎样的象征意义呢？今天，我们就将一起探索色彩的心理效应与象征意义，了解它们在传统绘画中的深远影响。

二、学习任务讲解

1. 色彩的心理效应

色彩的心理效应是指色彩对人的心理状态和情感产生的影响。不同的色彩能够引发人们不同的情绪反应和心理状态。

红色：通常与热情、活力、爱情等积极意象相关联，但过量使用也可能引发紧张、愤怒等负面情绪。

蓝色：给人以宁静、宽广、深沉的感觉，有助于降低心率，促进放松和思考。

绿色：象征着和平、希望、生长等正面意象，但在某些文化背景下也可能表示嫉妒或不成熟。

黄色：明亮而活泼，但过量使用可能引起注意力分散或焦虑。

白色：代表纯洁、高雅，但也可能显得单调或冷漠。

黑色：给人以神秘、庄重的感觉，但也可能引发压抑或恐惧的情绪。

色彩的心理效应如图 2-66 和图 2-67 所示。

图 2-66 《阳台上的两姐妹》 雷诺阿 作

图 2-67 《拿花的女人》 高更 作

2. 色彩的象征意义

除了心理效应外，色彩还具有丰富的象征意义。这些象征意义往往与文化、宗教、历史等背景紧密相连。

金色：在许多文化中象征着财富、尊贵和神圣，如图2-68所示。

紫色：在古代欧洲是皇家和贵族的象征，代表着高贵和神秘。

橙色：在某些文化中被视为温暖和友好的象征。

3. 色彩在传统绘画中的应用

在传统绘画中，画家们巧妙地运用色彩的心理效应与象征意义来表达自己的情感和主题。例如通过冷暖色调的对比来营造画面氛围和情感倾向；利用特定色彩的象征意义来强化画面的主题和思想内涵；通过色彩的和谐与对比来构建画面的节奏和韵律。

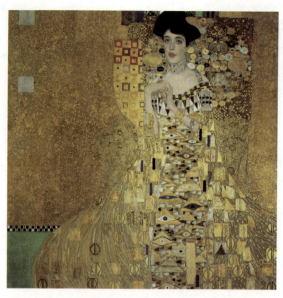

图2-68 《鲍尔夫人像》 古斯塔夫·克里姆特 作

4. 绘画作品色彩赏析

（1）画家莫奈的《睡莲》系列是他晚年倾注心血的作品，其中色彩的运用达到了炉火纯青的地步。在这一系列画作中，莫奈巧妙地运用了蓝色和绿色的不同色调来表现睡莲和池塘的宁静美景。蓝色的水面给人一种深邃而宁静的感觉，仿佛能吸走所有的喧嚣与烦躁。而绿色的睡莲叶则象征着生命与和平，为画面增添了一抹生机。莫奈通过色彩的和谐与对比，成功地营造出了一种梦幻般的氛围，使观者仿佛置身于一个宁静而祥和的世界，如图2-69和图2-70所示。

（2）凡·高的《向日葵》是他最具代表性的作品之一，也是色彩运用的典范。如图2-71所示，在这幅画中，凡·高大胆地使用了鲜艳的黄色来表现向日葵的灿烂与生机。黄色在这里不仅象征着阳光和温暖，还传达出一种积极向上、充满活力的情感。除了鲜黄色外，凡·高还巧妙地融入了红色、棕色等暖色调以及绿色。这些颜色相互映衬，形成了鲜明的色彩对比，增强了画面的层次感和视觉效果。黄色与红色、棕色等暖色调的结合，不仅突出了向日葵的光彩夺目，还通过色彩的反差强化了画面的立体感和空间感。在黄色的主色调下，凡·高

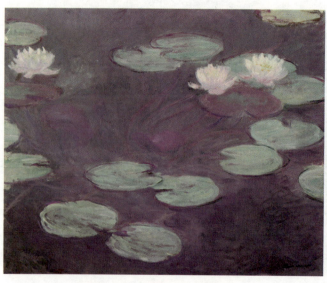

图2-69 《睡莲》1 莫奈 作

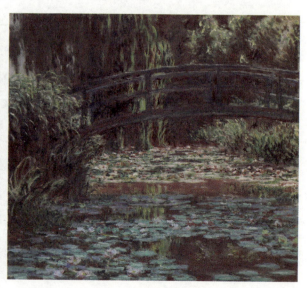

图2-70 《睡莲》2 莫奈 作

巧妙地运用了蓝色作为背景色，形成了鲜明的色彩对比。这种对比不仅增强了画面的立体感和空间感，还使得向日葵的形象更加突出和生动。同时，黄色与蓝色的色彩对比也增强了画面的整体张力和视觉冲击力。

（3）毕加索的《亚维农的少女》（通常也被翻译为《亚威农少女》）如图2-72所示。这是一幅具有里程碑意义的油画作品，创作于1907年，现藏于纽约现代艺术博物馆。这幅画不仅是毕加索个人艺术历程中的重大转折，也是西方艺术史上的一次革命性突破，标志着立体主义运动的开端。毕加索在这幅画中运用了鲜明而对比强烈的颜色，如绿色的人脸、白色的眼、深红色的背景。这些颜色的运用夸张而怪诞，给人极强的视觉冲击力。画面中的色彩对比不限于冷暖色的对比，还包括明度的强烈对比，如亮色的面部与暗色的背景形成鲜明对比，增强了画面的戏剧性和表现力。其色彩的运用不仅仅是为了美观，更是为了加强画作的情感冲击力。例如，绿色的人脸可能象征着病态或不安，而深红色的背景则可能暗示着激情或危险。同时，色彩的对比和夸张手法使得画面充满了紧张感和动感，观众在欣赏时能够感受到强烈的情感波动。

三、学习任务小结

通过本次课的学习，同学们深入了解了色彩的心理效应与象征意义及其在传统绘画中的应用。希望大家能够将这些知识运用到自己的艺术创作中，创作出更多富有感染力和表现力的绘画作品。

四、课后作业

完成一幅以特定情感或主题为线索的绘画作品，要求充分运用色彩的心理效应与象征意义进行创作。

图2-71 《向日葵》 凡·高 作

图2-72 《亚维农的少女》 毕加索 作

学习任务六 色彩搭配的基本规律

教学目标

（1）专业能力：掌握色彩搭配的基本原理，培养学生在绘画创作中进行合理色彩搭配的能力，以准确表现不同主题和氛围。

（2）社会能力：培养学生的团队合作能力，提高学生的审美素养，增强学生通过色彩表达自我和与他人交流情感、想法的能力。

（3）方法能力：培养学生自主学习的能力，能够主动探索不同的色彩搭配规律和技巧，提升学生分析和解决问题的能力。

学习目标

（1）知识目标：掌握传统绘画中常用的色彩搭配，明白不同色彩搭配所传达的情感和氛围。

（2）技能目标：能够熟练进行色彩搭配来展现主题和表达情感。

（3）素质目标：培养学生的审美情趣和艺术修养，提高对美的感知和创造能力，激发学生对绘画创作的兴趣和热情。

教学建议

1. 教师活动

（1）通过设计丰富多样的教学活动，帮助学生理解绘画中色彩搭配的基本规律。

（2）提供大量的优秀作品范例，引导学生分析其中的色彩搭配特点和技巧，启发学生的思维。

2. 学生活动

（1）认真听讲，积极参与课堂讨论和互动，分享自己对色彩搭配的看法和感受。

（2）仔细观察教师的示范和作品范例，学习其中的色彩搭配方法和笔触技巧。

（3）根据教师的反馈和评价，不断提升自己的色彩搭配和绘画技巧，努力提高作品的质量。

一、学习问题导入

同学们，大家好！本次课讲解色彩搭配的基本规律。在传统绘画基础中，色彩搭配是构建美妙视觉世界的关键。那么，色彩搭配有着怎样的基本规律呢？冷暖色调的奇妙碰撞，会产生怎样不同的情感氛围？相近色彩的和谐组合，又会营造出何种独特韵味？为什么有些色彩搭配让人感觉舒适愉悦，而有些却显得突兀怪异？当我们面对一幅画作时，其色彩的选择是随意而为，还是遵循着一定的原则？比如，在表现宁静的田园风光时，该选用哪些色彩来准确传达那种静谧之感？而在描绘热闹的都市夜景时，又需要怎样的色彩搭配才能凸显其繁华与活力？让我们一同深入探索色彩搭配的基本规律，解开传统绘画中色彩的神秘面纱，开启一场精彩的色彩之旅。

二、学习任务讲解

在绘画创作中，色彩搭配的基本规律需要根据创作的主题、情感表达和画面效果等多方面因素来综合考虑和灵活运用，需通过不断的实践和探索，才能创造出富有魅力的绘画作品。大体有如下搭配规律：

（一）把握色彩平衡

色彩平衡不仅包括对称平衡，还有非对称平衡。对称平衡即色彩在画面中呈现左右或上下对称的分布，给人一种庄重、稳定的感觉。比如一幅画作中，左右两侧的色彩完全相同或近似，这种对称的色彩安排能营造出规整、和谐的视觉效果。

非对称平衡则更为灵活，通过巧妙配置不同色彩的面积、明度和纯度，实现视觉上的平衡。例如在一个画面中，左侧是大面积的明亮暖色调，右侧则是小面积但纯度较高的冷色调，两者相互呼应，依然能给人平衡的感受。

色彩平衡如图 2-73 所示。

通过合理把握色彩平衡，我们可以创造出既稳定又吸引人的视觉效果。当色彩平衡处理得当时，作品能迅速抓住观众的注意力，引导他们深入欣赏作品并理解作品所传达的信息和情感。

图 2-73　色彩平衡作品

（二）调节色彩比例

色彩比例在搭配中具有举足轻重的地位。常用的比例原则包括"6∶3∶1黄金法则"，即主色彩占60%，次要色彩占30%，辅助色彩占10%。

色彩比例的合理分配对整体效果影响显著。当主色彩占据较大比例时，能奠定作品的基调；次要色彩的恰当运用可以丰富画面，避免单调；而辅助色彩则起到画龙点睛的作用，增强视觉吸引力。

色彩比例如图2-74所示。

图2-74　色彩比例调节

（三）控制色彩节奏

色彩节奏主要包括重复节奏、渐变节奏和多重节奏。重复节奏通过相同或相似色彩的有规律重复，形成秩序感，给画面带来稳定和统一的效果。比如在一幅作品中，相同色相和纯度的小圆形图案重复排列，能营造出强烈的节奏感和韵律美。

重复节奏如图2-75所示。

渐变节奏是按照一定方向和规律进行色彩的逐渐变化，如从深到浅的明度渐变，或从冷到暖的色相渐变。这种节奏能为画面增添动态和层次感，例如在一幅日落的画作中，天空的颜色从橙色渐变为紫色，展现出美妙的过渡效果。

图2-75　重复节奏

渐变节奏如图2-76所示。

多重节奏则是由多种简单节奏组合而成，形成更为复杂和丰富的视觉效果。在一幅复杂的插画中，可能同时存在色彩的重复、渐变以及不同区域的色彩对比，共同构成强烈而生动的节奏。

运用色彩节奏增强画面表现力可以从以下方面入手。首先，根据作品主题和情感需求选择合适的节奏类型。比如表现宁静氛围可多运用重复节奏，展现活力与变化则倾向于渐变节奏。其次，注意节奏的强弱和快慢变化，避免过于单调或混乱。通过巧妙安排色彩的分布和过渡，引导观众的视线，突出画面重点，增强视觉冲击力和吸引力。

图2-76　渐变节奏

（四）避免孤立色彩

为实现色彩的统一和谐，避免颜色过度分散，可采用以下色彩相互连接的方法。

（1）色彩呼应法：将一种或几种色彩同时运用在画面的不同部位，使其相互关联。例如在绘制室内场景时，客厅的抱枕颜色与餐厅的装饰画色彩相呼应，营造整体协调的氛围。

（2）色彩系列法：让一种或多种色彩同时出现在不同空间，形成系列设计。如在系列作品绘制中，不同的单张作品都采用相同的主色调及辅助色，产生协同的整体感。

注重色彩的分散程度，避免过于集中或分散。在一幅绘画作品中，若使用多种鲜明色彩，应确保它们在画面中分布均匀、相互映衬，而不是单独出现在某个角落，造成孤立和突兀的感觉。

此外，还可以通过调整色彩的纯度、明度和面积来实现色彩的连接和和谐。例如降低某些色彩的纯度，使其与其他色彩更好地融合；或者增大主要色彩的面积，以统领整个画面的色彩基调。

（五）合理搭配色彩

1. 色相的搭配规律

1）同类色搭配

同类色是指在色相环上相距15°以内的颜色，如深红与浅红、深蓝与浅蓝等。这种搭配方式能营造出和谐、统一、柔和的画面氛围。例如，在描绘一片清晨的花海时，选用不同深浅的粉红色花朵，通过同类色的微妙变

化来表现花朵的层次感和光影效果，使画面呈现出一种细腻而宁静的美感，如图2-77所示。

同类色搭配的优点是画面色调和谐统一，给人舒适的视觉感受；缺点是如果运用不当，可能会使画面显得单调，缺乏层次感。

图2-77　清晨的花海

2）邻近色搭配

邻近色是指在色相环上相距60°左右的颜色，如红色与橙色、黄色与绿色等。邻近色搭配可以产生丰富而又和谐的色彩效果。比如在绘制一幅秋日的森林景色时，将橙色的枫叶与黄色的树叶相搭配，既能表现出秋天丰富的色彩变化，又能使画面整体色调协调一致，如图2-78所示。

图2-78　秋日林景

这种搭配方式的优点是色彩过渡自然，画面具有丰富性和协调性；缺点是需要注意色彩的明度和纯度对比，否则画面可能会显得过于平淡。

3）对比色搭配

对比色是指在色相环上相距120°~180°之间的颜色，如红色与绿色、蓝色与橙色、黄色与紫色等。对比色搭配能产生强烈的视觉冲击力和鲜明的色彩对比效果。例如在创作一幅具有民族特色的水粉画时，运用蓝色与橙色的对比，可使画面充满活力和张力，如图2-79所示。

对比色搭配的优点是画面色彩鲜艳、醒目，能够吸引观众的注意力；缺点是如果对比过于强烈且处理不当，可能会使画面显得刺眼和不协调，需要合理调整色彩的面积、明度和纯度等关系来达到平衡。

图2-79　少数民族青年

2. 明度的搭配规律

1）高明度搭配

高明度色彩是指色彩中白色成分较多，看起来比较明亮的颜色，如浅黄、浅粉、淡绿等。高明度色彩搭配在一起可以营造出轻盈、明快、清新的画面效果。比如在绘制一幅春天的田园风光时，用浅绿的草地、浅黄的花朵和淡蓝色的天空相搭配，给人一种生机勃勃、充满希望的感觉，如图2-80所示。

这种搭配的优点是能传达出积极向上的情感，使画面具有明亮的视觉效果；缺点是可能会因为色彩过亮而缺乏一定的稳重感，需要适当加入一些中等明度或低明度的色彩来平衡。

2）中明度搭配

中明度色彩是处于高明度和低明度之间的颜色，如棕色、橄榄绿、玫瑰红等。中明度色彩搭配常给人一种沉稳、典雅的感觉。例如在画一幅复古风格的室内场景时，用中明度的木质家具颜色和墙面颜色相搭配，能营造出温馨而有质感的氛围，如图2-81所示。

这种搭配的优点是色彩较为稳重，适合表现一些具有内涵和深度的主题；缺点是如果画面中中明度色彩过于单一，可能会使画面显得沉闷，需要通过色彩的冷暖对比等方式来增加层次感。

图2-80　田园风光

图 2-81 室内一角

3）低明度搭配

低明度色彩是指色彩中黑色成分较多，看起来比较暗的颜色，如深紫、深蓝、深棕等。低明度色彩搭配能营造出神秘、庄重、深沉的画面氛围。比如在创作一幅夜景画时，用深蓝色的天空、深紫色的山脉和黑色的阴影相搭配，表现出夜晚的静谧和深邃，如图 2-82 所示。

这种搭配的优点是能营造出独特的氛围和情感；缺点是画面可能会因为色彩过暗而显得压抑，需要适当加入一些亮色或高光来提升画面的层次感和通透感。

图 2-82 深山的夜

3. 纯度的搭配规律

1）高纯度搭配

高纯度色彩鲜艳、浓烈，具有很强的视觉吸引力。高纯度色彩搭配可以创造出热烈、欢快、充满活力的画

面效果。例如在绘制庆祝节日的场景时，运用大量高纯度的红色、黄色、橙色等色彩来装饰画面，能传达出喜庆的氛围，如图2-83所示。

这种搭配的优点是画面色彩鲜艳夺目，情感表达强烈；缺点是如果大面积使用高纯度色彩且搭配不当，可能会使画面显得过于刺眼和杂乱，需要注意色彩之间的主次关系和协调。

图2-83　欢庆节日

2）低纯度搭配

低纯度色彩相对柔和、淡雅，给人一种宁静、平和的感觉。低纯度色彩搭配常用于表现一些抒情、柔和的主题，如一幅描绘乡村雨后风景的水粉画，使用低纯度的青灰色、淡蓝色和米白色来表现天空和房屋，营造出一种宁静而朦胧的美感，如图2-84所示。

这种搭配的优点是画面具有柔和的视觉效果，能传达出宁静、淡雅的情感；缺点是可能会因为色彩纯度过低而使画面显得缺乏生气，需要适当加入一些纯度稍高的色彩来点缀。

图2-84　雨后的乡村

3）纯度对比搭配

将高纯度和低纯度的色彩组合在一起，可以形成鲜明的对比，增强画面的表现力。比如在一幅以人物为主体的画中，人物穿着色彩鲜艳的高纯度服装，背景则采用低纯度的色彩来衬托，这样可以使人物更加突出，画面更具层次感，如图2-85所示。

这种搭配方式的优点是能突出主体，丰富画面的视觉效果；缺点是需要把握好纯度对比的度，避免对比过于强烈或不协调。

图2-85　穿着盛装的少女

4．冷暖色的搭配规律

1）暖色搭配

暖色包括红、橙、黄等系列颜色，给人温暖、热烈、兴奋的感觉。暖色搭配常用来表现一些积极、欢快的主题。例如在创作一幅夏日海滩的画面时，用橙色的夕阳、黄色的沙滩和红色的遮阳伞相搭配，营造出热情洋溢的夏日氛围，如图2-86所示。

这种搭配的优点是能传达出温暖、舒适的情感；缺点是如果过多使用暖色且不注意色彩的变化，可能会使画面显得燥热和单调，需要适当加入一些冷色来调节。

图2-86　夏日海滩

2）冷色搭配

冷色有蓝、紫等系列颜色，给人凉爽、宁静、沉稳的感觉。冷色搭配适合表现一些安静、沉稳的主题。比如在画一幅冬夜的雪景时，用蓝色的夜空、白色的雪花和深绿色的松树相搭配，表现出寒冷而寂静的冬夜氛围，如图2-87所示。

这种搭配的优点是能营造出宁静、深邃的画面效果；缺点是可能会使画面显得过于冷清，需要适当加入一些暖色来增加画面的活力。

3）冷暖色混合搭配

冷暖色混合搭配可以使画面色彩更加丰富和平衡。例如在一幅山水风景画中，远处的山峰用冷色的蓝色和紫色来表现，给人一种深远的感觉；近景则用暖色的黄色来描绘，使画面既有空间层次感，又有色彩的对比与和谐，如图2-88所示。

这种搭配方式的优点是能综合冷暖色的特点，使画面具有丰富的情感和视觉效果；缺点是需要对冷暖色的比例和分布进行精心安排，否则可能会使画面失去平衡。

图2-87　雪夜

图2-88　山水风光

三、学习任务小结

通过本次课的学习，同学们了解了色彩的基本属性（色相决定色彩的基本属性和情感倾向，明度塑造空间和层次，纯度影响视觉冲击和氛围营造），认识到了冷暖色调的区别和它们所传达的情感，理解了色彩搭配的基本规律，提升了对色彩的感知和运用能力，为创作更优秀的绘画作品打下了坚实的基础。

四、课后作业

（1）观察生活中不同场景的色彩搭配，例如公园的花卉景观、城市的建筑色彩等，并分析其中运用了哪些色彩搭配规律，以文字形式记录下来，至少分析三个不同的场景。

（2）选择一种情感，如快乐、悲伤等，运用色彩搭配来表现这种情感，可以是抽象的画面，也可以是具体的场景，最终以绘画作品和文字说明的形式呈现。

学习任务七 色彩在绘画中的应用技巧

教学目标

（1）专业能力：使学生掌握水粉画的基本绘画技法，如调色、笔触运用、色彩叠加等。

（2）社会能力：增强学生的审美意识和艺术鉴赏能力，使其能够欣赏和评价他人的作品。

（3）方法能力：培养学生的自主学习能力，能够主动查阅资料、学习新的绘画技巧和方法；锻炼学生的创新思维能力，鼓励学生在绘画中尝试新的表现形式和创意。

学习目标

（1）知识目标：了解水粉画的用笔技法，掌握运笔技巧。

（2）技能目标：能够熟练运用水粉画的调色技法、基本着色技法和布色技法。

（3）素质目标：培养学生的耐心和专注力，提高他们的意志力和毅力，激发学生的创造力和想象力，培养学生的艺术气质和审美情趣。

教学建议

1. 教师活动

（1）讲解水粉画的基本知识和绘画技巧，通过示范和演示让学生直观地了解绘画过程。

（2）组织学生进行绘画练习和创作，提供个性化的指导和反馈。

（3）引导学生进行作品欣赏和评价，提高他们的审美能力和艺术鉴赏水平。

（4）开展小组合作绘画项目，培养学生的团队合作精神和沟通能力。

2. 学生活动

（1）认真听讲，积极参与课堂讨论和互动，提出自己的疑问和想法。

（2）按照教师的要求进行绘画练习和创作，不断提高自己的绘画技能和水平。

（3）积极参与作品欣赏和评价活动，学习他人的优点和长处，改进自己的不足之处。

（4）与同学合作完成小组绘画项目，发挥自己的优势，共同完成作品创作。

一、学习问题导入

同学们,大家好!本次课讲解色彩在绘画中的应用技巧。在绘画的广阔天地中,色彩宛如一把神奇的钥匙,能开启无数艺术之门。然而,对于色彩在绘画中的应用技巧,我们常常充满疑惑。为何有的画作色彩鲜艳夺目却不失和谐?怎样运用色彩来表达情感与氛围?不同的色彩搭配又隐藏着哪些奥秘?当我们面对一张空白画布时,该如何巧妙地选择和运用色彩,使其成为画作的灵魂点缀?让我们一同深入探索色彩在绘画中的奇妙应用,解开这些困扰我们的谜题,开启属于自己的色彩艺术篇章。

二、学习任务讲解

(一)水粉画的用笔技法

水粉画的用笔技法很丰富,其表现形式是以不同的笔法与笔触来实现的。任何笔法与笔触,在画面中都是形体结构的构成要素,是整体色调的有机组成部分,是空间形态的组成因素。笔法与笔触的合理运用和有效组织,不仅可以在画面中编织出富有美感的韵律与节奏,还能够在塑造形象的过程中抒发主观情感。在绘画的过程中,不要刻意追求用笔,而应根据情绪与习惯,在画面中自由摆放,使用笔技法与个人绘画风格统一,形成个性化形式语言。

水粉画的笔法即指运笔方法,常用笔法可归纳为摆、刷、擦、拖、点、揉、挑等。而笔触是运笔后在画面上留下的痕迹,是构成画面的主要因素。

1. 摆

摆是指在绘画时,根据对象的形体结构与色彩变化,将色块一笔笔地摆放到画面上,笔触方正有力、富有弹性,如图2-89所示。运笔时,应准确把握对象的造型体块结构,面、块摆放简括清晰但不生硬,摆出笔触间的色彩层次变化。

2. 刷

刷是指在着色时,用饱蘸颜料的画笔在画面中平整均匀地大面积刷涂,如图2-90所示。既可以是平实稳重、方向平行有规则地刷;也可以是明朗开阔、纵横交错、自由灵活地刷。在画面中刷色时,以颜料厚薄适中为宜,过湿、过干都不易刷色平整,同时要避免反复涂刷,使得画面呆板生硬。

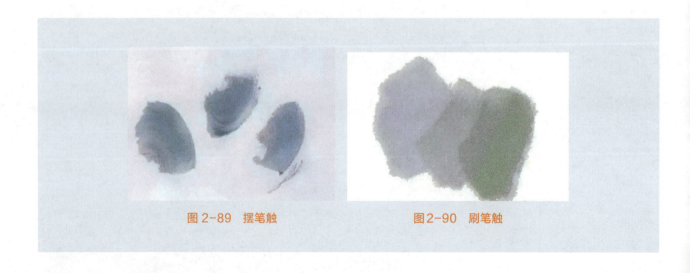

图2-89 摆笔触　　　　　　　　图2-90 刷笔触

3. 擦

擦是在画纸或已画过的色层上轻盈掠过的笔法，如图2-91所示。擦的笔法讲究灵活运笔，要注意手腕动作自如果断，要善于转动画笔，利用画笔的各个部位来擦，用色应干且蘸色少，常用于表现枯笔的笔触效果。擦的笔法可用于擦掉繁杂的细枝末节，恢复画面的整体性；还可以用于色彩间的转换过渡、反光、投影或环境色的局部表现等。

4. 拖

拖是将笔按在画面上，朝一定方向做连续的线性移动表现，如图2-92所示。采用拖的笔法，一般选用型号较小的画笔，沉稳持重地拖动，速度宜慢，在拖动的过程中可以旋转画笔，利用笔的不同部位拖出多种变化，避免拖笔触的呆板僵硬。用笔尖拖出的线条纤细灵活，富于虚实变化；用笔锋拖出的线条挺括爽朗，极富弹性；用扁笔宽面拖出的笔触是粗细一致的色条。拖可以刻画造型轮廓，表现长短、粗细、虚实、刚柔、疏密的变化韵律。

图2-91　擦笔触　　　　　　图2-92　拖笔触

5. 点

点的笔法就是用画笔点出点状笔触，有圆点、方点、三角点和不规则点等多种形状，如图2-93所示。运笔时，可以用笔尖、笔锋等画笔的不同部位来画点，同时要注意重触纸、轻提笔的用笔方法。点的笔法常用于表现高光、局部加深和点状形体等。连续运用点笔触可以描绘片状的对象，如成片的草丛、成团的树叶、厚实的积云等。点笔法也是点彩画的主要技法与表现手段。

6. 揉

揉是指在未干的色层上，用蘸色的画笔适度用力，加以旋转式揿压，添加一个色层，获得色层融混，体现色彩变化，如图2-94所示。运用揉的笔法，可以增加表现力和感染力，既能表现混色效果，又能体现笔触形态。

图2-93　点笔触　　　　　　图2-94　揉笔触

7. 挑

挑是指用蘸色的画笔适度用力，朝着一定的方向拖动并迅速提笔的笔法，如图 2-95 所示。运用挑的笔法，提笔时轻盈，笔触纤细；落笔时沉重，笔触厚重。挑能使得画面活泼生动，增强物象的表现力度，往往用于表现高光、明暗、环境色，勾勒结构，局部加深等。

图 2-95　挑笔触

（二）水粉画的调色技法

水粉画的调色技法有三种，即调匀法、蘸取法、粗调法，如图 2-96 所示。

（1）调匀法。调匀法是色彩调和的主要技法，用画笔蘸取两种或两种以上的颜料在调色盘上充分调和，形成两种或两种以上颜料之间的颜色，然后均匀地涂到画面上。

（2）蘸取法。蘸取法是指用画笔连续蘸取两种或两种以上的颜料，直接涂到画面上，使几种颜色在画面上不均匀混合，形成几种颜色之间的色彩效果。

（3）粗调法。粗调法是介于调匀法和蘸取法之间的一种调色技法，即用画笔蘸取两种或两种以上的颜料，在调色盘上轻轻拨弄几下，不要充分调和，然后不均匀地涂到画面上。

图 2-96　调匀法、蘸取法、粗调法

（三）水粉画的基本着色技法

根据水粉画以水调色的作画特点，可以将水粉画的基本着色技法分为干画法和湿画法两种。

1. 干画法

干画法就是指用水少、用色多的画法，特点在于运笔比较涩，略显干枯状，但是比较具体结实，适合表现比较明显的形体和色彩，如图 2-97 所示。干画法的特点如下。

（1）性能稳定。运用干画法作画，颜料中含的水分较少，颜色干得较快，干后变化不大，作画时不需要考虑干湿变化和作画时间限制。

（2）覆盖力较强。干画法色稠水少，具有较强的覆盖力，但是要避免反复叠加涂抹，以免形成僵硬的色块。

（3）塑造力较强。干画法表现强烈、结实、厚重，笔法肯定明确、挺括利落，有较强的塑造力。

干画法根据颜料掺入水的多少，又可细分为厚干画法与薄干画法。厚干画法追求颜色的肌理和饱和度，薄干画法追求色层交叉掩映。干画法适合于表现轮廓清晰、明暗对比强烈、表面肌理粗糙、体面分明的形体结构，还常用于描绘刻画精彩的局部。

2. 湿画法

湿画法是指用较多的水调和颜料，保持画面及色层湿润状态时连续着色的技法。湿画法与干画法正好相反，用水多，用色少，类似于水彩画效果，但是水粉颜料的透明性差，没有水彩那样明快爽朗的效果。这种画法运笔流畅，如果渲染得当，形体和色彩可以结合得比较含蓄柔和，效果会比较好，如图 2-98 所示。湿画法的特点如下。

（1）干湿反映明显。运用湿画法作画，颜料中含水量较多，颜色变干较慢，干后色差明显。所以，在作画的过程中要控制速度，要充分考虑水分的含量与着色时间的控制因素，还应熟悉掌握不同颜色调水后的饱和度与纯度变化，以及它们的干湿变化情况。

（2）覆盖力较弱。湿画法水色饱和或水多色少，色层较薄，覆盖力较弱，有时需要反复着色，增加画面的层次感与表现力。

（3）具有灵动的表现力。以湿画法作画，水色交融，轻快淋漓，流畅多变，画面具有灵动的表现力。

湿画法也可细分为厚湿画法与薄湿画法。以厚湿画法作画，水色饱和，用色很厚，用水充足，追求丰润厚实；以薄湿画法作画，水多色少，用色很薄，用水充足，追求水韵。

湿画法运用于作画开始阶段铺设大体色调，表现画面背景，烘托画面氛围。

干画法与湿画法基本上是以笔含水量的多少来区分的。一般人认为用色多，画得厚，就是干画法，但也不尽然，用色多必须用水少才行，而如果用色多用水也多，那就不一定是干画法。同样，用色少画得薄，也不一定就是湿画法，因为在水多的前提下，才可称为湿画法，否则用色少水也少，也是干画法，这种画法与水彩干画法同义。因此，可以说既有用色多的干画法，也有用色少的干画法。湿画法也有用色多或用色少的时候。但是无论是干画法还是湿画法，还是以用色多为佳，这也不失为水粉画的特性。

图 2-97 《静物》 主体为干画法

图 2-98 《静物》 背景为湿画法

（四）水粉画的布色技法

水粉画的布色技法可概括为四种，即融合法、并置法、重置法和衔接法。

1. 融合法

融合法是水粉画布色的主要技法。融合法有两种处理手法：一是画笔蘸取颜料后，在调色盘上调和，几种颜色融合后，涂于画面，如图2-99所示；二是将湿润的颜料涂于画面的色层上，与原有色层融合到一起，如图2-100所示。

图 2-99　融合法 1

图 2-100　融合法 2

2. 并置法

并置法是将两种或两种以上的色点、色线和色块并列排布，在远处观察，几种色彩在视觉上产生了混合，形成了另一种色彩，这样的色彩表现方式活泼生动，如图2-101所示。

图 2-101　并置法

3. 重置法

重置法是指在已干的色层上罩上另一种色彩颜料，如果罩上湿薄的颜料，新色层掩映于原色层，产生间于两色层的色彩，如图2-102所示；如果罩上干厚的颜料，新色层在飞白处会露出原色层的颜色，并与原色层产生色彩的视觉混合，形成另一种色彩，如图2-103所示。

图 2-102　重置法 1　　　　　图 2-103　重置法 2

4. 衔接法

衔接法是指当画面上的一种颜色未干时，参照这一颜色，接上另一颜色，干后色彩连接过渡自然。

（1）留色衔接。留色衔接是指当涂上一种颜色后，在调色盒或笔头上留下余色，将余色融合另一种颜色，再与先涂上的颜色相接。两色含有共同的颜色元素，连接自然，如图 2-104 所示。

（2）虚实衔接。虚实衔接是指在两种不同色相、明度或纯度的色彩间添加一种间于这两种颜色的色彩，使原本不相连或不协调的两色实现衔接，如图 2-105 所示。

（3）水整衔接。水整衔接是指用清水刷在衔接不自然的颜色上，在笔的带动与水色相融渗透的作用下，使原本不自然的两色或笔触自然地结合在一起，如图 2-106 所示。

图 2-104　留色衔接　　　　　图 2-105　虚实衔接　　　　　图 2-106　水整衔接

三、学习任务小结

通过本次课的学习，同学们初步了解了水粉画的用笔技法，掌握了水粉画的调色技法，理解了水粉画的基本着色技法，提升了水粉画的布色技法，为创作优秀的水粉画作品打下了坚实的基础。

四、课后作业

（1）在一张较大的画纸上，用不同的笔触画出以下几种物体的质感。

①用细腻的点笔触表现一个毛绒玩具的质感。

②用流畅的曲线笔触表现一束飘动的丝绸。

③用粗糙的块状笔触表现一块石头的质感。

④用横竖交叉的排线笔触表现一个木质盒子的纹理。

（2）选择一组简单的静物，如水果、花瓶、书籍等，摆放在一个有光线的地方，然后用水粉画的形式进行写生创作，要求准确地表现出物体的形态、色彩和光影关系。

项目三
绘画构图与布局

学习任务一　构图的基本原理
学习任务二　常见的构图类型与特点

学习任务一 构图的基本原理

教学目标

（1）专业能力：学生能够理解构图的基本原理，包括平衡、对比、节奏、焦点和空间；能够分析并评价不同绘画作品中的构图技巧；能够运用构图原理创作出具有视觉吸引力的绘画作品。

（2）社会能力：学生能够通过团队合作，交流构图心得和技巧，提升沟通能力；能够倾听他人对作品构图的看法，并给予反馈，培养倾听和理解能力；能够将构图原理应用于实际生活中的美学，增强社会参与意识。

（3）方法能力：学生能够运用批判性思维评价自己和他人的构图作品，培养批判性思维能力；能够通过实践，探索适合自己的构图方法，培养实践能力；能够利用数字工具进行构图练习和创新，培养创新思维能力。

学习目标

（1）知识目标：了解构图的基本原理和规则，认识不同构图类型及其在绘画中的应用，理解构图在美术创作中的重要性，以及如何通过构图传达艺术家的意图和情感。

（2）技能目标：掌握构图的基本技巧，能够进行构图练习，提高绘画创作能力；学会分析并评价绘画作品的构图效果，提高艺术鉴赏能力；能够运用构图原理，创作出有吸引力的绘画作品，提高艺术创作能力。

（3）素质目标：培养对绘画构图的兴趣和审美能力，提高艺术素养；提升创新意识和实践能力，培养艺术创新精神；增强跨文化交流和理解能力，培养艺术交流能力。

教学建议

1. 教师活动

（1）理论讲授：讲解构图的基本原理和规则，展示经典作品的构图分析。

（2）案例分析：分析不同构图类型在绘画中的应用，让学生理解其效果。

（3）实践操作：组织学生进行构图练习，教师提供现场指导。

2. 学生活动

（1）小组讨论：学生分组讨论构图的原理和应用，分享各自的理解。

（2）创作实践：学生尝试运用构图原理进行绘画创作。

（3）互评交流：学生之间相互评价构图作品，提出建议和反馈。

一、学习问题导入

同学们，大家好！在绘画的世界中，构图是艺术家用来引导观者视线、表达主题和情感的重要手段。一幅成功的绘画作品，不仅在于其色彩和线条的美感，更在于构图所营造的视觉冲击力和深度。那么，什么是构图？构图在绘画中扮演着怎样的角色？它是如何帮助艺术家传达思想和情感的？

构图，简而言之，就是画面中各个元素的组织和排列。它涉及画面的平衡、对比、节奏、焦点和空间。一个好的构图能够使画面生动有趣，能够使观者的视线按照艺术家的意图流动，从而使观者更好地理解和感受作品。在构图中，艺术家需要考虑如何安排线条、形状、色彩和空间，以达到预期的视觉效果。

从古至今，无论是古典艺术大师的杰作，还是现代艺术家的创新绘画作品，构图一直是艺术家们研究和实践的重要课题。例如，达·芬奇的《最后的晚餐》以其精妙的构图，展现了耶稣与门徒们的紧张关系；而蒙德里安的《纽约城市》则通过几何构图，传达了现代城市的秩序与活力。这些作品都证明了构图在艺术表达中的不可或缺。

在本次课程中，我们将深入探讨构图的奥秘，学习构图的基本原理和规则，并尝试将这些原理应用于自己的绘画实践中。通过学习构图，我们不仅能够提升自己的绘画技巧，还能够更好地理解艺术作品背后的思想和情感。

二、学习任务讲解

构图的基本原理在现当代艺术作品中得到了广泛的应用和创新发展。以下是一些具体的例子，展示了这些原理如何被艺术家们运用和拓展。

1. 平衡

平衡是构图中的一个重要概念，它使得画面和谐稳定。在现当代艺术作品中，平衡可以是对称的，也可以是不对称的。例如，荷兰画家蒙德里安的《纽约城市》就是一幅典型的对称构图作品。在这幅作品中，艺术家通过使用直线和矩形，以及红、黄、蓝等原色，创造了一个对称而平衡的画面。这种构图方式强调画面的秩序和规则，给人一种宁静和舒适的感觉，如图 3-1 所示。

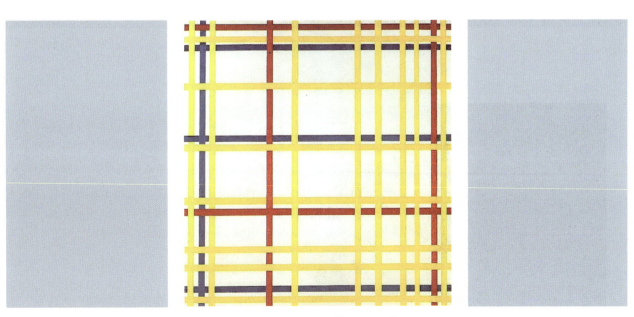

图 3-1　蒙德里安《纽约城市》

平衡也可以是不对称的。在贾斯培·琼斯的《带有两个球的绘画》中，艺术家运用了不对称的构图方式，通过使用不同的形状和色彩，创造出一种动态的平衡感。这幅作品中的元素布局不规则，但却给人一种和谐的感觉，这正是艺术家通过不对称构图所追求的效果，如图 3-2 所示。

2. 对比

对比是构图中的另一个重要概念，它使得画面更加生动有趣。在现当代艺术作品中，对比可以是通过形状、色彩、明暗等元素之间的对立和统一来实现的。例如，毕加索的《格尔尼卡》就是一幅典型的对比构图作品。在这幅作品中，艺术家通过明暗以及不同形状和线条的对比，创造了一个充满冲突的画面。这种构图方式使得画面更加生动，突出了作品的主题和情感，如图 3-3 所示。

图 3-2　贾斯培·琼斯《带有两个球的绘画》

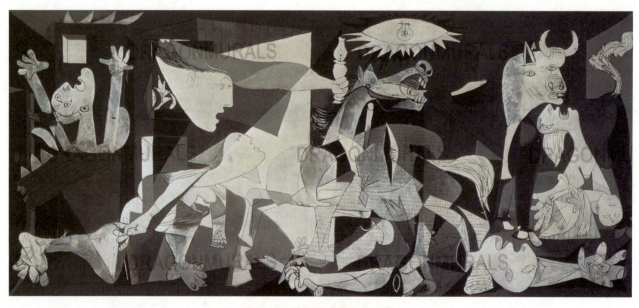

图 3-3　毕加索《格尔尼卡》

图 3-4　弗兰克·斯特拉《黑色绘画》

3. 节奏

节奏是构图中的一个重要概念，它使得画面更加有韵律和动感。在现当代艺术作品中，节奏是通过重复出现的元素或形状来实现的。例如，弗兰克·斯特拉的《黑色绘画》就是一幅典型的节奏构图作品。在这幅作品中，艺术家通过使用相同的线条、形状和色彩，创造了一个有韵律和动感的画面。这种构图方式使得画面更加有趣，同时也强调了作品的主题和情感，如图 3-4 所示。

4. 焦点

焦点是构图中的一个重要概念，它使得画面更加引人注目。焦点是通过使用不同的形状、色彩、明暗等元素来实现的。例如，爱

图 3-5　爱德华·霍珀《夜游者》

德华·霍珀的《夜游者》就是一幅典型的焦点构图作品。在这幅作品中，艺术家通过使用明亮的色彩和清晰的线条，以及清晰的人物形象，创造了一个引人注目的焦点。这种构图方式使得画面更加有趣，同时也强调了作品的主题和情感，如图 3-5 所示。

5. 空间

空间是构图中的一个重要概念，它使得画面更加有深度和层次感，通过使用不同的形状、色彩、明暗等元素来实现空间的构图。例如，雷内·马格利特的《奇迹之地》就是一幅典型的空间构图作品。在这幅作品中，艺术家通过使用超现实主义的手法，创造了一个有深度和层次感的画面，如图 3-6 所示。

通过这些现当代艺术作品的例子，我们可以看到构图的基本原理如何在不同的艺术作品中得到运用和创新发展。艺术家们通过运用平衡、对比、节奏、焦点和空间等原理，创造出引人入胜的视觉体验，引导观者的视线，传达作品的主题和情感。

图 3-6　马格利特《奇迹之地》

三、学习任务小结

在本次课中，我们深入探讨了构图的基本原理，包括平衡、对比、节奏、焦点和空间。这些原理在绘画创

作中起着至关重要的作用，能够帮助艺术家创造出引人入胜的视觉体验，传达作品的主题和情感。通过实例分析，我们了解了这些原理在经典艺术作品中的应用，以及如何通过运用这些原理来创造引人入胜的视觉体验。这为我们今后的艺术创作打下了坚实的基础。

四、课后作业

（1）研究作业：选择一位艺术家的作品，分析其构图原理，并撰写一篇不少于500字的分析报告。

（2）创作实践：运用所学的构图原理，创作一幅绘画作品，并附上创作说明。

（3）反思日记：记录本节课的学习感悟，包括对构图原理的理解，以及对自己创作过程的反思。

通过完成这些作业，学生将能够更好地理解和运用构图的基本原理，提升自己的绘画技巧和创作能力。

常见的构图类型与特点

教学目标

（1）专业能力：学生能够识别和区分不同构图类型；能够运用构图类型的特点进行绘画创作；能够分析和评价不同构图类型的视觉效果。

（2）社会能力：学生能够通过团队合作，交流构图类型的运用心得；能够尊重和欣赏不同构图类型的艺术价值；能够将构图类型的知识应用于实际生活中的美学。

（3）方法能力：学生能够运用批判性思维评价自己和他人的构图作品；能够通过实践，探索适合自己的构图类型；能够利用传统及数字美术创作工具进行构图练习和创新。

学习目标

（1）知识目标：了解不同构图类型的特点和应用场景；认识不同构图类型在绘画作品中的视觉效果；理解构图类型在美术创作中的作用。

（2）技能目标：掌握不同构图类型的技巧，能够进行构图练习；学会分析并评价绘画作品的构图效果；能够运用不同构图类型，创作出具有吸引力的绘画作品。

（3）素质目标：培养对绘画构图的兴趣和审美能力；提升创新意识和实践能力；增强跨文化交流和理解能力。

教学建议

1. 教师活动

（1）理论讲授：讲解不同构图类型的特点和美术作品应用场景。

（2）案例分析：分析不同构图类型在绘画作品中的视觉效果。

（3）实践操作：组织学生进行构图练习，教师提供现场指导。

2. 学生活动

（1）小组讨论：学生分组讨论不同构图类型的运用心得，分享各自的理解。

（2）创作实践：学生尝试运用不同构图类型进行绘画创作。

（3）互评交流：学生之间相互评价构图作品，提出建议和反馈。

一、学习问题导入

在美术创作中，构图一般指在平面的物质空间中，安排和处理审美客体的位置和关系。构图在中国传统绘画中称为章法和布局，也称"经营位置"，被认为是"画之总要"，极受重视。构图的基本原则讲究的是均衡与对称、对比和视点。构图是绘画的筋骨，好的构图能够提高整幅画面的灵活性与完整度。

在绘画创作中，构图是表达主题、塑造形象和营造氛围的重要手段。不同的构图类型具有各自的特点和应用场景，对绘画作品的视觉效果产生重要影响。那么，不同的构图类型有哪些特点？它们在绘画作品中是如何运用的？这些构图类型又如何在美术创作中发挥作用？

通过学习构图的类型与特点，我们将探讨这些问题的答案。我们将分析不同构图类型在绘画作品中的运用，理解它们如何引导观者的视线、表达主题和情感，以及它们在美术创作中的作用。

二、学习任务讲解

（一）水平构图

美术创作中的水平构图是一种重要的视觉构图方法，它通过在画面中安排水平线来创造平衡、宁静和稳定的视觉效果。

1. 水平构图的基本元素

水平线：水平构图的核心是水平线，它可以是一条明确的线条，也可以是由一系列元素组成的虚拟线，如天际线、地平线、水平放置的物体等。

视觉重量：水平线在画面中的位置决定了视觉重量分布，从而影响画面的平衡感。

2. 水平构图的效果

平静感：水平构图通常给人一种平静和宁静的感觉，适合表现宁静的自然景观或平静的生活场景。

稳定性：由于水平线的稳定性，水平构图常用于传达一种稳固和可靠的视觉感受。

宽广感：水平构图可以强调画面的横向延伸，使画面显得更加宽广。

3. 水平构图的类型

高水平构图：水平线位于画面的上方，可以强调天空或背景。

低水平构图：水平线位于画面的下方，可以强调地面或前景。

居中水平构图：水平线位于画面的中间，将画面平均分割。

4. 水平构图的技巧

避免单调：单一的水平线可能会使画面显得单调，可以通过加入垂直线或对角线元素来打破这种单调性。

层次感：通过在不同水平线上放置不同元素，可以创造深度感和层次感。

节奏感：重复的水平元素可以创造一种节奏感，如海浪的起伏、田间的作物行等。

对比和平衡：水平构图可以与其他构图方式（如垂直构图、对角线构图）结合使用，以创造对比和平衡。

5. 水平构图的运用

在绘画中，水平构图常用于表现天空、地平线、水面等，可以用于表现桌面上的物体排列，也可以作为一

种形式元素，创造视觉节奏和平衡。

6. 注意事项

避免过于对称：虽然水平构图可以创造平衡，但过于对称的构图可能会使画面显得死板。

通过巧妙运用水平构图，美术创作者可以有效地传达作品的主题和情感，创造出既有视觉冲击力又能给人以宁静感受的艺术作品。

水平构图绘画作品如图 3-7 所示。

图 3-7　珂勒惠支组画《农民战争》之一《俘虏》

（二）对角线构图

对角线构图是美术创作中的一种重要构图方法，它通过在画面中安排对角线来引导观者的视线，创造动感、紧张感或深度感。

1. 对角线构图的基本概念

对角线构图是指利用对角线（从一个角落到另一个角落的斜线）来组织画面的元素。这种构图方法中的对角线可以是一条明显的线条，也可以是由一系列元素暗示的虚拟线。

2. 对角线构图的效果

动感：对角线构图能够给画面带来强烈的动感，使画面显得生动活泼。

图 3-8　老彼得·勃鲁盖尔《盲人引领盲人》

图 3-9　老彼得·勃鲁盖尔《盲人引领盲人》分析图

引导视线：对角线可以有效地引导观者的视线从画面的一个角落移动到另一个角落。

深度感：对角线可以增强画面的三维空间感，使画面更有深度。

紧张感：对角线构图有时也会带来一种紧张或不安的感觉，适用于表现冲突或动态的场景。

对角线构图绘画作品如图 3-8 和图 3-9 所示。

3. 对角线构图的类型

单条对角线构图：画面中只有一条明显的对角线。

多条对角线构图：画面中有多条对角线，它们可以是平行的，也可以是交叉的。

隐含对角线构图：对角线不是明确的线条，而是通过元素的排列或方向暗示出来的。

4. 对角线构图的技巧

倾斜角度：对角线的倾斜角度可以影响画面的动感强度，较平缓的斜线动感较弱，较陡峭的斜线动感较强。

视觉焦点：对角线通常会将观者的视线引导至画面的焦点，应确保焦点位于对角线的末端或附近。

平衡元素：在对角线构图的基础上，可以通过其他元素来平衡画面，避免过于倾斜导致的失衡感。

创造层次：通过对角线的使用，可以在画面中创造出前后的空间层次感。

5. 对角线构图的运用

对角线构图可以用来表现山丘、河流、道路等元素，可以用来表现人物的动态姿势或视线方向，也可以通过物体的排列或倾斜来创造动感。

6. 注意事项

避免过于复杂：过多的对角线可能会导致画面混乱，应谨慎使用。

通过熟练掌握对角线构图，美术创作者可以更有效地传达作品的情感和故事，创造出具有强烈视觉冲击力的艺术作品。

对角线构图绘画作品如图 3-10 和图 3-11 所示。

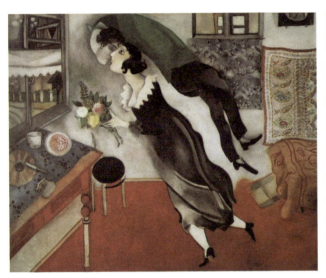

图 3-10　夏加尔《生日》

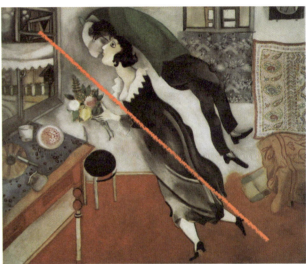

图 3-11　夏加尔《生日》分析图

（三）垂直构图

垂直构图是美术创作中另一种重要的构图方法，它通过在画面中安排垂直线来创造稳定、庄重和向上的视觉效果。

1. 垂直构图的基本概念

垂直构图是指在画面中利用垂直线（从上到下的直线）来组织元素。这种构图方法中的垂直线可以是一条明显的线条，如建筑物的边缘、树干，也可以是由一系列元素暗示的虚拟线。

2. 垂直构图的效果

稳定性：垂直线给人一种稳固和可靠的感觉，使画面显得更加稳定。

庄重感：垂直构图常用于表现严肃、庄重的主题，如宗教艺术或正式肖像。

向上感：垂直线可以引导观者的视线向上移动，创造出一种向上的动态感。

3. 垂直构图的类型

单条垂直线构图：画面中只有一条明显的垂直线。

多条垂直线构图：画面中有多条垂直线。

隐含垂直线构图：垂直线不是明确的线条，而是通过元素的排列或方向暗示出来的。

4. 垂直构图的技巧

高度对比：垂直线的高度可以影响画面的视觉冲击力，较长的垂直线会更强有力。

视觉焦点：垂直线可以用来强调画面的焦点，如人物的站立姿势或建筑物的尖顶。

平衡元素：通过垂直线的使用，可以在画面中创造出左右平衡的效果。

创造层次：垂直线有助于区分前景和背景，增强画面的层次感。

5. 垂直构图的运用

垂直线可以用来表现建筑物的结构和高度，可以用来表现人物的直立姿势或动态，也可以用来表现树木、瀑布或山峰等自然元素。

6. 注意事项

避免过于僵硬：过多的垂直线可能会导致画面显得僵硬，应适当使用。

通过熟练掌握垂直构图，美术创作者可以更好地表达作品的内涵和情感，创造出具有强烈视觉吸引力的艺术作品。

垂直构图绘画作品如图 3-12 所示。

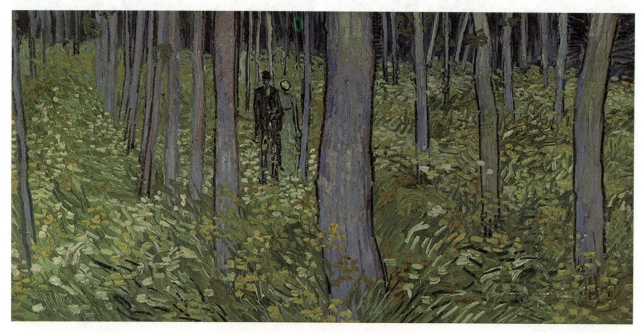

图 3-12　凡·高《灌木丛中的两个人》

（四）十字构图

十字构图是美术创作中的一种经典构图方法，它通过在画面中交叉放置水平线和垂直线形成一个"十"字形状，以此来组织画面的元素和引导观者的视线。

1. 十字构图的基本概念

十字构图是指在画面中以水平线和垂直线的交叉点为中心，形成一个十字形的构图模式。这个交叉点通常是画面的视觉焦点，也是画面中最重要或最突出的部分。

十字构图绘画作品如图 3-13 和图 3-14 所示。

图 3-13 珂勒惠支《战场》

图 3-14 珂勒惠支《战场》分析图

2. 十字构图的效果

平衡性：能够给画面带来强烈的视觉平衡，因为水平线和垂直线相互抵消了对方的动势。

稳定性：十字形结构给人一种稳定和坚实的感觉，适合表现静态或正式的主题。

焦点突出：交叉点成为画面的焦点，可以有效地突出主体或重要元素。

3. 十字构图的类型

对称十字构图：水平线和垂直线在画面中心对称交叉，形成完美的对称。

非对称十字构图：水平线和垂直线在画面中非中心位置交叉，形成不完全对称的构图。

隐含十字构图：十字形不是由明确的线条构成的，而是通过元素的排列或方向暗示出来的。

4. 十字构图的技巧

交叉点的位置：交叉点的位置决定了视觉焦点的位置，应根据作品的主题和意图来安排。

线条的粗细和强度：线条的粗细和强度可以影响十字构图的视觉冲击力，粗线条更加醒目，细线条则更为微妙。

元素的分布：在十字线周围分布的元素应有助于强化构图，而不是分散观者的注意力。

5. 十字构图的运用

十字构图可以用来突出人物的表情和姿态，可以用来表现道路、桥梁或河流与垂直元素（如树木、建筑物）的交会。

6. 注意事项

避免过于刻板：十字构图可能会使画面显得过于刻板，应适当变化线条的长度、粗细或位置来增加灵活性。

通过巧妙运用十字构图，美术创作者可以创造出既有结构性又有深度的艺术作品，同时也能够有效地引导观者的视线和情感反应。

（五）S形构图

S形构图是美术创作中的一种构图方法，它通过在画面中创建类似字母"S"的曲线来引导观者的视线，

创造一种流畅、优雅和动态的视觉效果。

1. S 形构图的基本概念

S 形构图是指在画面中安排一条类似于"S"形状的曲线，这条曲线可以是明显的，也可以是隐含在元素排列中的。S 形曲线通常从画面的一个角落开始，蜿蜒穿过画面，最终结束于另一个角落。

S 形构图绘画作品如图 3-15 和图 3-16 所示。

图 3-15　拉斐尔《椅中圣母》　　　　图 3-16　拉斐尔《椅中圣母》分析图

2. S 形构图的效果

动感：S 形曲线能够给画面带来一种流畅的动感，使观者的视线随着曲线的走势而移动。

优雅：S 形构图常常与优雅和精致的感觉相关联，适用于表现自然风景、人体姿态或抽象图案。

深度感：通过 S 形曲线，可以在二维画面中创造出三维空间的深度感。

3. S 形构图的类型

明显的 S 形曲线：画面中有一条清晰可见的 S 形曲线。

隐含的 S 形曲线：通过元素的位置和方向暗示出 S 形曲线，不一定是一条连续的线条。

复合 S 形曲线：画面中可能包含多个 S 形曲线，相互交织或平行。

4. S 形构图的技巧

曲线的流畅性：确保 S 形曲线平滑流畅，避免过于尖锐的转折，以保持视觉上的舒适感。

视觉焦点：S 形曲线的起点和终点通常是视觉焦点，应放置画面中的重要元素。

元素分布：在 S 形曲线周围分布的元素应有助于强化构图的流动感。

5. S 形构图的运用

S 形构图可以用来表现河流、小径或山丘的轮廓，可以用来表现人物的姿态或衣物的褶皱，可以作为一种形式元素，创造视觉上的节奏和动感。

6. 注意事项

避免过度复杂：过多的 S 形曲线可能会导致画面混乱，应谨慎使用。

通过熟练掌握S形构图，美术创作者可以创造出既有视觉吸引力又充满节奏感的艺术作品，同时也能够有效地引导观者的视线和情感反应。

（六）1/3 构图

1/3 构图是美术创作中的一种构图方法，它遵循"三分法"原则，通过将画面水平或垂直分割成三份，并将重要的视觉元素放置在这些分割线上或它们的交点上，创造动态、有趣且平衡的视觉效果。

1/3 构图绘画作品如图 3-17 和图 3-18 所示。

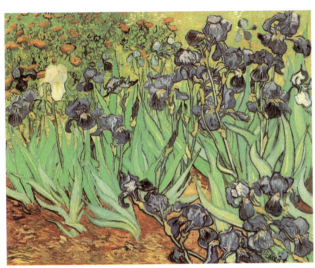

图 3-17　凡·高《鸢尾花》

图 3-18　凡·高《鸢尾花》分析图

1. 1/3 构图的基本概念

1/3 构图是指使用两条水平线或两条垂直线将画面分割成三个部分，或同时使用两条水平线和两条垂直线将画面分割成九个部分，形成一个"井"字形的网格。这个网格的四个交点是画面中最吸引观者注意力的地方，通常被称为"力量点"。

2. 1/3 构图的效果

动态平衡：1/3 构图能够给画面带来一种动态的平衡感，因为它避免了中心构图可能带来的静态感。

视觉兴趣：通过将元素放置在网格线或交点上，可以增加画面的视觉兴趣和深度。

引导视线：这种构图方法可以有效地引导观者的视线，使其在画面中流动。

3. 1/3 构图的类型

水平 1/3 构图：将画面水平分割成三部分，重要的元素放置在水平线中的任意一条上。

垂直 1/3 构图：将画面垂直分割成三部分，重要的元素放置在垂直线中的任意一条上。

复合 1/3 构图：同时使用水平线和垂直线，将重要的元素放置在交点上。

4. 1/3 构图的技巧

放置主体：将主体对象放置在任意一条网格线上或交点上，以增加其视觉重要性。

留白处理：在构图时，应考虑留白的空间，避免画面过于拥挤。

视觉流动：通过元素的位置和方向，引导观者的视线在画面中按照"S"形或"Z"形流动。

5. 1/3 构图的运用

地平线常常放置在水平线的上方或下方 1/3 处，而树木、建筑物等元素则可以放置在垂直线上，人物的眼睛或头部可以放置在交点上，以吸引观者的注意力。

6. 注意事项

避免刻板：不要过于严格地遵循 1/3 构图，适当的偏离可以创造更加自然和有趣的效果。

通过巧妙运用 1/3 构图，美术创作者可以创造出既有节奏感又有视觉吸引力的艺术作品，同时也能够更好地传达作品的主题和情感。

（七）三角形构图

三角形构图是美术创作中的一种常见构图方法，它通过在画面中形成三角形结构来组织元素，创造稳定、动态和富有层次的视觉效果。

1. 三角形构图的基本概念

三角形构图是指在画面中利用三个点形成的三角形来组织视觉元素。这三个点可以是画面中的物体、色彩区域或光影的焦点。三角形可以是正三角形、倒三角形或其他任意形式的三角形。

三角形构图绘画作品如图 3-19 和图 3-20 所示。

图 3-19　马蒂斯《花中常春藤》

图 3-20　马蒂斯《花中常春藤》分析图

2. 三角形构图的效果

稳定性：三角形是最稳定的几何形状之一，因此三角形构图能够给画面带来稳固的感觉。

动态感：根据三角形的指向和形状，可以创造出不同的动态效果，如向上的三角形给人以提升感，向下的三角形则可能给人以压迫感。

层次感：通过三角形的层层叠加，可以在画面中创造出深度感和层次感。

3. 三角形构图的类型

正三角形构图：三个顶点形成的三角形底边较宽，顶部尖锐，给人以稳定和向上的感觉。

倒三角形构图：三个顶点形成的三角形顶部宽，底部尖锐，给人以动感和不稳定的感觉。

斜三角形构图：三角形的底边不是水平的，可以创造出动感或方向感。

4. 三角形构图的技巧

顶点的选择：选择三角形的顶点位置对于构图的成败至关重要，它们应该能够有效地引导观者的视线。

三角形的形状：三角形的形状和大小可以影响画面的整体平衡和动态感。

元素的排列：三角形内部和外部的元素排列应该有助于强化构图的意图。

5. 三角形构图的运用

可以通过人物的身体姿势或衣物的形状来形成三角形，以增强画面的稳定性或动态感。

山峰、树木或建筑物的排列可以形成三角形，有助于表现其结构和力量。

6. 注意事项

避免过于对称：虽然三角形本身是稳定的，但过于对称的三角形构图可能会使画面显得单调。

通过巧妙运用三角形构图，美术创作者可以创造出既有结构感又有视觉冲击力的艺术作品，同时也能够有效地引导观者的视线和情感反应。

（八）X形构图

X形构图是美术创作中的一种构图方法，它通过在画面中形成交叉的线条或形状，形成一个类似字母"X"的结构，以此来组织画面元素和引导观者的视线。

1. X形构图的基本概念

X形构图是指在画面中安排两条交叉的线条或两个交叉的形状，形成一个"X"形状的构图模式。这个交叉点通常是画面的视觉焦点，也是画面中最重要或最突出的部分。

X形构图绘画作品如图3-21和图3-22所示。

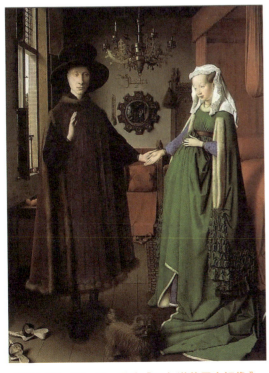 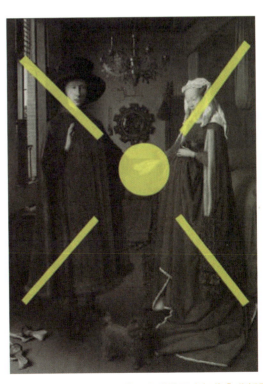

图3-21　扬·凡·艾克《阿尔诺芬尼夫妇像》　　图3-22　扬·凡·艾克《阿尔诺芬尼夫妇像》分析图

2. X形构图的效果

动态感：X形构图能够给画面带来强烈的动态感，因为交叉的线条或形状创造出了一种向中心汇聚或从中心发散的视觉效果。

焦点突出：交叉点成为画面的焦点，可以有效地突出主体或重要元素。

视觉平衡：X形构图能够在动态中保持画面的视觉平衡。

3. X形构图的类型

显性X形构图：交叉的线条或形状在画面中清晰可见，形成明显的X形。

隐性X形构图：交叉的线条或形状不是直接呈现，而是通过元素的排列或方向暗示X形。

复合X形构图：画面中可能包含多个X形结构，相互交织或平行。

4. X形构图的技巧

交叉点的位置：交叉点的位置决定了视觉焦点的位置，应根据作品的主题和意图来安排。

线条的粗细和强度：线条的粗细和强度可以影响X形构图的视觉冲击力，粗线条更加醒目，细线条则更为微妙。

元素的分布：在X形结构周围分布的元素应有助于强化构图，而不是分散观者的注意力。

5. X形构图的运用

X形构图可以用来表现人物的动作或视线方向，创造出强烈的动态效果；可以作为一种形式元素，创造视觉上的节奏和动感。

6. 注意事项

避免过度复杂：过多的X形结构可能会导致画面混乱，应谨慎使用。

通过巧妙运用X形构图，美术创作者可以创造出既有结构性又有视觉冲击力的艺术作品，同时也能够有效地引导观者的视线和情感反应。

三、学习任务小结

通过本次课的学习，我们深入探讨了构图的类型与特点，以及这些构图类型在艺术作品中的应用。我们学习了水平构图、对角线构图、垂直构图、十字构图、S形构图、1/3构图、三角形构图、X形构图等构图类型。每种构图类型都有其特点和独特的魅力，能够引导观者的视线，传达作品的主题和情感。

通过分析不同的艺术作品，我们更加深入地理解了这些构图类型的运用。例如，在珂勒惠支组画《农民战争》之一《俘虏》中，我们看到了水平构图既稳定又有视觉张力的效果；在勃鲁盖尔《盲人引领盲人》中，我们看到了对角线构图如何形成神秘感和动感的视觉效果；在拉斐尔《椅中圣母》中，我们看到了S形构图如何展现人的优雅与和谐之美。

我们不仅了解了构图的基本原理，还通过实例分析了这些原理在艺术作品中的应用。这些原理相互交织，共同构成了一幅艺术作品的构图。艺术家通过运用这些原理，可以创造出引人入胜的视觉体验，引导观者的视线，传达作品的主题和情感。

在本次任务的实践环节中，我们尝试运用所学的构图原理进行绘画创作。通过实际操作，我们更加深入地理解了构图原理，并将其应用于自己的作品中。通过不断实践和反思，我们提高了对绘画构图的认知和运用能力，

为今后的数字媒体艺术创作打下了坚实的基础。

四、课后作业

（1）研究作业：选择一幅现当代艺术作品，分析其构图类型与特点，并撰写一篇不少于500字的分析报告。

（2）创作实践：运用所学的构图类型与特点，创作一幅绘画作品，并附上创作说明。

（3）反思日记：记录本节课的学习感悟，包括对构图类型与特点的理解，以及对自己的创作过程的反思。

通过完成这些作业，学生将能够更好地理解和运用构图类型与特点，提升自己的绘画技巧和创作能力。

项目四
绘画风格与流派

学习任务一　绘画风格的形成与演变
学习任务二　现代艺术代表作品赏析
学习任务三　当代艺术代表作品赏析
学习任务四　数字绘画代表作品赏析

绘画风格的形成与演变

教学目标

（1）专业能力：能深入理解绘画风格与流派；能分析不同历史时期绘画艺术的演变过程；能运用艺术史知识进行绘画创作和批评。

（2）社会能力：能够从多元文化视角欣赏和评价不同绘画风格；能够与他人交流艺术观点和审美体验；能够在社会文化活动中推广和普及艺术知识。

（3）方法能力：能够运用批判性思维分析艺术作品；能够运用创新方法解决艺术创作中的问题。

学习目标

（1）知识目标：掌握绘画风格与流派的基本知识，了解不同历史时期绘画艺术的特点和发展脉络。

（2）技能目标：能够识别并分析不同绘画风格的特征，能够运用所学知识进行绘画创作和艺术评论。

（3）素质目标：培养审美鉴赏能力，提升艺术修养和文化素养，激发创新思维和艺术表达能力。

教学建议

1. 教师活动

（1）利用多媒体教学资源，展示不同历史时期的绘画作品，引导学生观察和分析。

（2）将思政教育融入课堂教学，引导学生梳理中华传统绘画的演变和发展。

（3）鼓励学生参与艺术实践活动，如绘画创作、艺术评论等，以提高实践能力。

2. 学生活动

（1）进行小组合作，共同梳理绘画风格的形成与演变，培养团队协作能力。

（2）参与艺术展览和文化活动，拓宽视野，增强社会参与感。

（3）通过撰写学习日志或心得体会，提升自我认知和批判性思维能力。

一、学习问题导入

同学们，绘画作为人类文明的重要载体，自古以来便是表达情感、记录历史、探索美学的重要手段。从原始社会的简单涂鸦到现代艺术的多元化表达，绘画风格经历了漫长而复杂的演变过程，反映了不同地域、不同文化背景下人类审美观念的变化与发展。接下来，就让我们一起来学习绘画风格的形成与演变吧！

二、学习任务讲解

（一）原始绘画

现有考古所发现的史前绘画包括洞窟壁画、彩陶等，其中壁画集中在欧洲、非洲和美洲，彩陶则集中在黄河流域和两河流域。欧洲洞窟壁画主要集中在法国西南部和西班牙北部地区，这些作品不仅是艺术的雏形，更是古人类生活、信仰与审美的鲜活记录，以法国的拉斯科洞窟壁画和西班牙的阿尔塔米拉洞窟壁画最为典型。彩陶是中国史前最灿烂的艺术形式，彩陶的产生为研究原始绘画与工艺提供了重要参照。仰韶文化彩陶和马家窑文化彩陶是我国新石器时代彩陶艺术的杰出代表。

（二）古典前时期绘画

1. 古埃及绘画

古埃及绘画以壁画为主要表现形式，具有严格的人物造型程式，即正面律。其主要特征包括：人物头部为正侧面，眼为正面，肩为正面，腰部以下为正侧面。色彩浓艳，图案具有装饰性，画面主次分明，整体协调，如图4-1所示。

2. 中国先秦绘画

先秦美术是指夏、商、周三代美术，时间是公元前21世纪至前221年。壁画、漆画与帛画是先秦时期三种重要的绘画艺术形式。在殷墟宫殿宗庙遗址中发现了对称的红、黑色几何图案——由粗糙的红色曲线和黑色圆点构成的壁画。到西周、春秋时期壁画得到初步发展，战国时期更为发达。漆画在商代已经广泛使用，到战国时期形成繁荣的高潮。其中最具代表性的是湖北荆门包山2号楚墓出土的漆奁绘画。帛画是绘制在帛类织物上的画，湖南长沙马王堆汉墓出土的帛画是目前所知的最重要的汉代的绘画作品，其主要采用勾线后平涂的技法，色彩浑厚，以朱红、土红、暖褐为基调，辅以石青、藤黄等色彩，让画面产生华丽、热烈的视觉效果，如图4-2所示。

图4-1　古埃及壁画

图4-2　马王堆帛画

（三）古典时期绘画

1. 古希腊绘画

古希腊是欧洲文化的发源地，古希腊绘画主要体现在陶器上，先后出现了三种风格：东方风格、黑绘风格和红绘

风格。古希腊陶器上主要绘制有装饰花纹、人物、神话场景和日常生活事件，色彩多采用黄色、红色和黑色等简洁、纯净的颜色，图案造型丰富，细节刻画细腻，如图4-3所示。

图4-3　古希腊陶器

2. 古罗马绘画

18世纪，庞贝古城被发掘，其精美的壁画被人类所知晓，代表了古罗马绘画的艺术成就。古罗马壁画被分为四种风格，分别是镶嵌风格、建筑风格、古埃及风格和庞贝的巴洛克风格。

3. 中国秦汉绘画

秦汉时期的绘画，涵盖了宫殿寺观壁画、墓室壁画、帛画等。此时绘画已经从附属的装饰功能中独立出来，成为美术的主要门类。据记载，帛画数量较多，但是遗存较少。保存完好的帛画有长沙马王堆出土的"T"字形帛画和山东金雀山汉墓帛画。秦宫壁画发现于咸阳宫遗址，其中3号宫殿遗址中《驷马图》画面保存较为完整。西汉时期的墓室壁画，代表作品有卜千秋墓壁画。

（四）宗教绘画

1. 欧洲基督教绘画

中世纪是指公元476年古罗马帝国结束到15世纪欧洲文艺复兴运动开始这个阶段。欧洲基督教美术又称中世纪美术，是在东方文化、古希腊古罗马文化和蛮族文化的基础上融合而成的。早期基督教绘画（公元2至5世纪），题材基本源自《圣经》，造型取自古希腊艺术，艺术形象多用隐喻、象征的手法来表现，象征性的符号有十字架、鱼、牧羊人等。镶嵌画在拜占庭时期成为教堂内部装饰的主要形式，它能反射出强烈的光彩，在教堂中产生一种远离尘世之感。哥特时期的绘画主要体现在手抄本的《圣经》插图和大批的花窗玻璃上，如巴黎圣母院花窗玻璃等。由于光线的折射，教堂内部光彩绚丽、梦幻奇丽，仿佛置身于天堂。

2. 中国佛教绘画

中国佛教艺术的主要遗存是石窟，它和佛寺相连，内有石刻或泥塑、壁画、图案装饰等。新疆是我国最早接受佛教的地区之一，其中当属克孜尔千佛洞规模最大，现存窟数最多，构图明快，有铁线描、凹凸法、龟兹风格等特点。敦煌莫高窟位于河西走廊的敦煌境内，被誉为举世无双的东方艺术宝库。敦煌壁画中最为出名的有《鹿王本生图》（见图4-4）、《萨埵那太子本生图》、《观无量寿经变》等。

图 4-4　敦煌壁画《鹿王本生图》

（五）东方古典绘画

1. 中国魏晋南北朝绘画

中国第一批确有历史记载的画家，出现于魏晋南北朝时期，如三国的曹不兴、西晋的卫协、东晋的顾恺之、南朝的陆探微和张僧繇等人，民间美术盛行，技巧丰富，绘画种类多样。顾恺之的名画《洛神赋图》为其观曹操的儿子曹植所写《洛神赋》后有感而画。其用笔犹如"春蚕吐丝"，细腻、遒劲、古朴，人物造型丰满，飘飘欲仙，被评为中国十大传世名画之一，如图 4-5 所示。

2. 中国隋唐绘画

隋唐绘画创作出现向新高峰发展的迹象，唐代是绘画走向成熟的时期，画坛呈现出南北画风与外来风格争相辉映的局面。这一时期的山水画从人物画中独立出来，又出现了花鸟画、鞍马画等。隋唐人物画得到空前的发展，以阎立本为代表的绘画风格体现了中原风格，以尉迟乙僧为代表的绘画风格体现了西域画风。盛唐以后，出现了吴道子的"吴家样"、张萱的"张家样"和周昉的"周家样"等人物画样式。中国山水画是从古代的地图制作传统中发展而来的，隋唐山水画家有展子虔、李思训和李昭道父子。盛唐期间，出现了以王维为代表的泼墨山水画，区别于青绿山水画，将山水画艺术推向一个新的高度。在盛唐时期，出现了画马名家曹霸、韩干，做到形神兼备。唐中后期，花鸟画从人物画中独立出来，著名画家有画鹤名手薛稷、善用工笔设色的边鸾等。周昉的《簪花仕女图》如图 4-6 所示。

图 4-5 《洛神赋图》局部

图 4-6 周昉《簪花仕女图》

3. 中国宋元绘画

1）五代时期的绘画

五代时期的人物画，内容与唐相比更加倾向于日常生活琐事。这一时期的代表画家有顾闳中、周文矩。他们的人物画善于通过人物心理表现社会环境。五代时期一些画家在唐代山水画的基础上进一步深入自然，形成了南北两种不同风格的画派。北方以荆浩、关仝为代表，重峦叠嶂；南方以董源、巨然为代表，风光秀丽。花鸟画自唐兴起，五代黄荃、黄居寀父子，南唐徐熙出现，有"黄家富贵，徐熙野逸"的说法，对之后的中国花鸟画产生了深远的影响。

2）宋代绘画

宋代物质文化发达，美术呈多元化发展。宋代画家大体上可以分为宫廷画家、士大夫文人画家和民间职业画家三类。宋初的山水画以李成和范宽为代表，画风影响北宋前期画坛百余年。北宋中期的绘画以郭熙为代表，作品有《早春图》。到南宋时期，山水画进入一个新的时期，出现了开创南宋山水画新风格的"南宋四家"——李唐、刘松年、马远、夏圭，其影响直至明清不衰，甚至远及东洋。宋代院体花鸟画以崔白和宋徽宗赵佶为代表。文人花鸟画以文同和苏轼为代表。这一时期人物画的成就体现在风俗、历史人物画上，代表人物及代表作有风俗画家张择端的《清明上河图》（见图 4-7）。南宋后期有著名画家李嵩、梁楷，李嵩极尽刻画之能事，梁楷独创简笔人物画，开创了豪放的写意人物画。

3）元代绘画

元代绘画新风气与赵孟頫密切相关。赵孟頫绘画功力深厚，在艺术主张上标榜"古意"，重视神韵，追求清雅朴素的画风，代表作有《秋郊饮马图》《秀石疏林图》等。元代中晚期对后世影响最大的是"元四家"——黄公望、吴镇、倪瓒和王蒙，他们标榜"写胸中逸气""自娱"而不趋附社会审美爱好，对明代江浙一带的文人画发展影响巨大。

图 4-7　张择端《清明上河图》局部

（六）人性的光辉

1. 欧洲文艺复兴绘画

文艺复兴时期（14 世纪至 16 世纪）是西方文明史上最灿烂的时期，主要思想是"人文主义"，肯定人的价值，重科学，提倡自由与人性解放。

意大利是欧洲文艺复兴开始最早的国家。在美第奇家族的统治与扶持下，佛罗伦萨涌现了众多的美术家，使得这座意大利中心城市成为文艺复兴的发祥地和集大成者。乔托（1266—1337）是意大利文艺复兴的伟大先驱，他的艺术是中世纪与文艺复兴的分水岭。乔托开始初步运用透视关系，代表作有《逃亡埃及》《犹大之吻》等。继承和发扬了乔托的艺术传统的是马萨乔（1401—1428），他的绘画完全摆脱了中世纪传统的束缚，采用了透视法和对人体解剖的理解，代表作有《出乐园》。桑德罗·波提切利（1445—1510）的画风华丽典雅，注重用线造型，作品充满了柔情和诗意，洋溢着人文主义的乐观精神，代表作有《维纳斯的诞生》《春》。意大利文艺复兴时期的美术糅合了理性与情感、现实与理想、艺术与科学、形式与结构，代表着西方古典美术的最高成就。被誉为文艺复兴美术三杰的达·芬奇、米开朗琪罗、拉斐尔是一系列优秀美术家的杰出代表。达·芬奇（1452 至 1519）完善了科学研究和艺术幻想的结合，巩固了文艺复兴人文主义思想和现实主义的创作手法，创造了一种以色调的渐变来暗示距离、增强体积感的"朦胧法"（sfumato），代表作有《最后的晚餐》（见图 4-8）、《蒙娜丽莎》等。米开朗琪罗（1475—1564）的作品具有戏剧性、磅礴的气势，注意人体和人体造型的表现力，充满激情，代表作有《创世纪》《大卫》等。拉斐尔（1483—1520）的艺术和谐优雅，创作了理想美的典范，被人们视为古典美术精神最完美的体现。他擅长画圣母，代表作有《西斯廷圣母像》等。

在欧洲其他国家，如尼德兰、德国、法国、英国等，均掀起了文艺复兴的高潮，并形成了独具地方特色的文艺复兴美术。尼德兰艺术家们改良油画技法，画面以纤细、精巧著称，主要代表画作是细密画和祭坛画，代表画家及作品有扬·凡·艾克的《阿尔诺芬尼夫妇像》。德国文艺复兴始于 15 世纪中叶，这一时期的艺术家喜欢描绘生活场景和自然景色，传达出对生活、自然的热爱，代表画家及作品有丢勒的《四骑士》等。

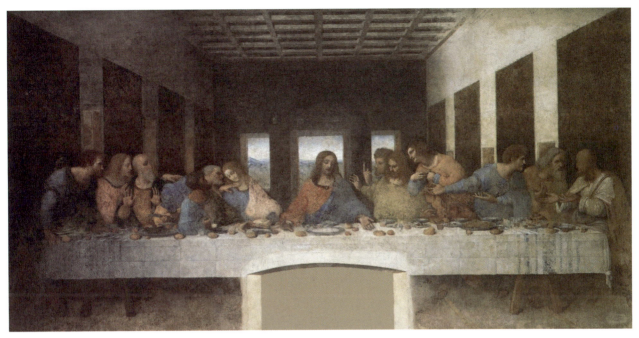

图 4-8 达·芬奇《最后的晚餐》

2. 中国的人文情怀——明代绘画

当欧洲轰轰烈烈地开展文艺复兴运动的时候,中国进入了历史上又一强盛统一的时期——明王朝(1368—1644)。明代画坛前期以崇尚宋代绘画的浙派为主流。明中叶,远承元代文人画的吴门画派兴起繁荣于苏州。明后期,文人画呈现多元化趋势。浙江一带南宋时期职业画家、院体画家活跃,"南宋四家"影响极大。元代院体画风消沉。戴进被誉为"职业画家第一",由于他是浙江钱塘江人,后人将这一画派称为浙派。吴门画派指的是 15 至 16 世纪在苏州出现的文人画家团体,以诗文书画表现自己的品格情操,以沈周、文徵明、唐寅、仇英为代表,被称为"吴门四家"或"明四家"。明中后期,提倡个性解放的人文主义思潮对画坛产生了极大的影响。代表画家及作品有徐渭的大写意花鸟画、陈洪绶的夸张变形人物画、董其昌的充满笔墨表现力的山水画。

(七)巴洛克和洛可可绘画

1. 巴洛克绘画

欧洲美术从 16 世纪之后进入了巴洛克时代,并在 17 世纪进入全盛时期。巴洛克艺术强调空间感、运动感、豪华感、激情感,注重光线的设计和使用,体积感强,注重表现人物情绪。代表人物及作品是鲁本斯(1577—1640)的《劫夺留西帕斯的女儿》等。

2. 洛可可绘画

"洛可可"是流行于 18 世纪欧洲的装饰风格,特点是纤细、轻巧、华丽和繁缛,造型多采用 C 形、S 形和涡卷形,色彩甜美柔和、艳丽浮华。代表画家及作品有华托(1684—1721)的《舟发西苔岛》、布歇(1703—1770)的《蓬巴杜夫人》等。

(八)传统与创新

1. 欧洲学院派美术与新古典主义绘画

16 世纪下半叶,文艺复兴从繁荣走向衰退,艺术陷入复杂混乱的时期。17 世纪和 18 世纪,欧洲在官方的

支持下出现了很多"学院"，逐步形成流派。学院派十分注重基本功训练，力求制定一些法则标准，同时排斥一切粗俗的艺术语言。由于反对革新和忽视情感的表现，学院派走上了脱离社会生活、缺乏生气的程式化道路。随着法国大革命的到来，此时的艺术倾向变为宣扬视死如归的坚强精神，同时庞贝古城的发掘激起了人们对古典艺术的崇拜，新古典主义随之产生。新古典主义的代表人物和作品有法国画家达维特（1748—1825）的《荷拉斯兄弟之誓》、安格尔（1780—1867）的《泉》《大宫女》等。

2. 浪漫主义与现实主义绘画

18世纪末19世纪初，法国大革命失败，波旁王朝复辟，一些知识分子掀起了浪漫主义运动。浪漫主义反对学院派的原则，重感性、轻理性，重色彩、轻素描，肯定人的情感的表达和鲜明的个性。法国浪漫主义的代表是籍里柯（1791—1824）的《梅杜萨之筏》和德拉克洛瓦（1798—1863）的《自由引导人民》。现实主义的基本特点是强调艺术的时代特点，作品具有源于生活的真实美。代表人物有库尔贝（1819—1877），巴比松画派的卢梭、柯罗、米勒和杜米埃等。

3. 中国清代绘画

清代绘画，文人画风靡，山水画勃兴，水墨写意画法盛行，其中文人画呈现出崇古与创新两种趋势。画坛流派纷繁，题材内容、思想情趣、笔墨技巧各有追求。清代绘画分早、中、晚三期，初期以"四王"（王时敏、王鉴、王翚、王原祁）和"吴恽"（吴历、恽格）为代表的画坛六大家形成了正统派，同时出现了反正统的画家"四僧"（朱耷、石涛、弘仁、髡残）。中期康乾盛世，形成了以"扬州八怪"为代表的扬州画派。末期，画坛发生了极大变化，形成了以新兴商业城市为中心的画派，主要有海派和岭南画派。

（九）划时代的绘画

印象主义、新印象主义和后印象主义是19世纪后半段法国出现的一系列重要的美术现象和艺术流派，是欧洲艺术从传统形态向现代形态的过渡，是美术史上具有划时代意义的绘画艺术。

1. 印象主义绘画

1874年，一群年轻画家在巴黎举行了一场无名艺术家展览会，展会上展出了莫奈的《日出·印象》。这次展览被人讽刺为"印象主义画展"，印象主义由此得名。印象主义建立在光学、色彩学发展的基础上，提倡户外写生，研究外光对色彩的影响，摈弃了学院派的"酱油色调"，使色彩变化丰富、明亮。代表画家有马奈、莫奈、雷诺阿、毕沙罗、德加等。

2. 新印象主义绘画

新印象主义又称"点彩派"，这一流派将纯色颜料以小点并置在画面上，采用色彩分割法，使颜料不经调节而保持应有的明度和纯度。新印象主义对色彩进行了进一步研究，但过于追求科学而失去了艺术的情感。代表画家和作品有修拉的《大碗岛星期天的下午》等。

3. 后印象主义绘画

作为20世纪西方现代主义美术的前奏，后印象主义的画家最开始是印象主义的拥护者，但他们不满足于印象主义只追求外光与色彩，而更多地将注意力放在主观感受的抒发和再创造上，重视线条、造型和色彩的表现力，具有强烈的内心化和个性化特色。代表人物有塞尚（1839—1906）、高更（1848—1903）、凡·高（1853—1890）。

后印象主义之后出现了以法国马蒂斯为代表的野兽派、以毕加索和布拉克为首的立体主义、意大利的未来主义、德国的表现主义、俄国的至上主义和构成主义，各种新理论、新观点相继出现，形成一片热闹纷呈的景象。

凡·高的《星月夜》如图4-9所示。

三、学习任务小结

本次课学习了绘画风格从原始时期到后印象主义的演变过程。同学们了解到原始绘画的多样性，包括洞窟壁画和彩陶艺术。古典前时期绘画如古埃及的正面律和中国先秦的壁画、漆画与帛画，展示了早期艺术的成熟与技巧。古典时期，古希腊的陶器绘画、古罗马的壁画，以及中国秦汉时期的壁画，体现了绘画艺术的进一步发展。

图4-9　凡·高《星月夜》

宗教绘画部分，我们看到了欧洲基督教绘画和中国佛教绘画的丰富性，展现了艺术与文化的交融。东方古典绘画的魏晋南北朝和隋唐时期的绘画，标志着中国绘画艺术的成熟与多样化。文艺复兴时期，意大利和其他国家的绘画艺术达到了新的高度，强调了人文主义和现实主义。巴洛克和洛可可时期的绘画则以其豪华感和装饰性著称。学院派、新古典主义、浪漫主义和现实主义绘画反映了艺术风格的多样化和艺术家个性的表达。

最后，印象主义、新印象主义和后印象主义作为现代艺术的前奏，为绘画艺术带来了革命性的变化，它们强调色彩、光线和个人情感的表达。

通过本任务的学习，学生能够理解不同历史时期的绘画风格特点，以及它们对现代数字媒体美术的影响和启示。

四、课后作业

请选择一种你喜欢的绘画风格，创作一幅数字媒体艺术作品。在创作前，请先写出你的构思和计划，包括但不限于选择的风格特点、作品的主题和内容、使用的色彩和构图、创作过程中的技巧和方法，并完成作品的展示。

学习任务二 现代艺术代表作品赏析

教学目标

（1）专业能力：学生能够识别并理解现代艺术的主要风格和特点，掌握8件现代艺术代表作品的艺术价值和创作背景。

（2）社会能力：通过艺术作品欣赏，提升学生的审美情趣和艺术鉴赏能力，增强跨文化交流能力。

（3）方法能力：引导学生运用批判性思维分析艺术作品，培养自主学习和深入研究的能力。

学习目标

（1）知识目标：了解现代艺术的发展历程、主要风格及其代表作品，掌握代表作品的创作理念和背景。

（2）技能目标：能够运用艺术鉴赏方法分析现代艺术作品，并准确表达自己的观点。

（3）素质目标：激发学生对艺术的兴趣，培养开放包容的艺术观念，提升综合素质。

教学建议

1. 教师活动

导入：通过展示一幅或多幅具有代表性的现代艺术作品，引发学生的兴趣和思考，导入现代艺术的主题。

讲授：详细介绍现代艺术的发展历程，强调其与传统艺术的差异，如反传统、强调个性、注重形式创新等特点。

主要风格介绍：概述几种主要的现代艺术风格，如立体主义、未来主义、表现主义、抽象表现主义、波普艺术等，并简要介绍各风格的特点。

代表作品分析：结合每位艺术家的生平、创作理念和时代背景，对现代艺术代表作品进行深入分析。

讨论：组织学生进行小组讨论，分享各自对现代艺术作品的感受和理解，促进思想碰撞和观点交流。

案例分析：针对每个代表作品，引导学生从构图、色彩、线条、主题等方面进行深入探讨。

总结：对本节课的学习内容进行总结，强调现代艺术的价值和意义，鼓励学生继续探索艺术领域。

2. 学生活动

认真聆听：注意聆听教师的讲解，做好笔记，积极参与课堂讨论。

独立思考：针对现代艺术作品，运用所学知识进行独立思考，形成自己的观点。

合作交流：在小组讨论中积极发言，与同伴分享自己的看法和感受，共同解决问题。

一、学习问题导入

当我们漫步在艺术的长廊中,不难发现,艺术的风格和流派随着时代的变迁而不断演变。从古典主义到浪漫主义,再到现实主义,每一种艺术风格都承载着特定历史时期的文化精神和社会风貌。那么,当我们谈及"现代艺术"时,它究竟有着怎样的特征和内涵?它与我们之前所了解的艺术风格有何不同?更重要的是,现代艺术中那些具有代表性的作品,是如何以其独特的语言和形式,冲击着我们的视觉和认知边界?今天,就让我们一起走进现代艺术的殿堂,共同欣赏那些令人叹为观止的艺术杰作。

二、学习任务讲解

现代艺术,作为艺术史上的一个重要阶段,兴起于19世纪末至20世纪中叶,是对传统艺术观念和形式的深刻反思与革新。这一时期的艺术家们不再满足于再现现实或遵循古典美学的规范,而是积极探索新的艺术语言和表现方式,试图打破艺术与生活的界限,挑战观众的视觉和认知习惯。

(一)发展历程

(1)起步期(1860—1910):随着工业革命的推进和科学技术的飞速发展,社会结构和人们的生活方式发生了巨大变化,这为现代艺术的诞生提供了土壤。印象派作为现代艺术的先驱,通过对外光色彩的捕捉和表现,开启了现代绘画的新纪元。随后,后印象派、野兽派等流派相继涌现,进一步推动了艺术的现代化进程。

(2)高峰期(1910—1950):这一时期,现代艺术进入了一个多元化、实验性的发展阶段。立体主义、未来主义、表现主义、超现实主义等流派纷纷兴起,艺术家们通过分解重组自然物象、强调情感表达、探索潜意识领域等,创造出了许多令人耳目一新的艺术作品。

(3)发展后期(1950—1960):随着全球化进程的加速和信息时代的到来,现代艺术逐渐跨越国界,形成了更加开放和包容的艺术生态。波普艺术、极简主义、概念艺术等新的艺术形式不断涌现,进一步丰富了现代艺术的内涵和外延。

现代艺术发展脉络如图 4-10 所示。

19世纪末	20世纪早期	20世纪中期
印象主义 新印象主义 象征主义 综合主义 后印象主义 分离主义	现代主义 野兽主义 表现主义 原始主义 立体主义 未来主义 奥费主义 辐射主义 漩涡主义 至上主义 构成主义 达达主义 新塑造主义 包豪斯 精确主义 巴黎画派 新即物主义 超现实主义 社会现实主义 具体艺术	存在主义 塔希主义 抽象表现主义 厨槽现实主义 动态主义 新达达主义 新现实主义 波普艺术 欧普艺术

图 4-10 现代艺术发展脉络

（二）主要特点

（1）反传统：现代艺术不再遵循古典美学的规范和审美标准，而是勇于打破传统束缚，追求艺术语言和形式的创新。

（2）个性化：艺术家们更加注重个人情感的表达和个性特征的展现，使得每一件现代艺术作品都充满了独特的艺术魅力和感染力。

（3）形式创新：现代艺术在构图、色彩、线条等方面进行了大胆的实验和探索，创造出了许多前所未有的艺术形式和表现手法。

（4）抽象表现：许多现代艺术作品不再追求对客观现实的再现和模仿，而是通过抽象的形式和符号来表达艺术家的主观情感和观念。

（5）风格多样性：现代艺术内部存在着丰富的风格流派和表现形式，从强调几何形状和线条的立体主义到追求速度和动感的未来主义，从注重色彩和情感的表现主义到探索潜意识领域的超现实主义，从反映大众文化和消费主义的波普艺术到追求简洁和纯净的后绘画性抽象主义，这些风格各异的现代艺术流派共同构成了丰富多彩的现代艺术景观。

（三）主要风格与流派

1. 印象主义

特点：强调户外自然光线下的直接视觉感受，追求瞬间印象与色彩变化的表达，淡化传统绘画的轮廓和构图规则，笔触明显且富有动感，色彩鲜艳而富有变化，常表现光影交错、朦胧梦幻的氛围。

代表作品：克劳德·莫奈的《睡莲》系列、《日出·印象》，卡米耶·毕沙罗的《蒙马特大街》等，如图4-11所示。

2. 立体主义

特点：强调从多个角度同时观察对象，将物体分解为几何形体进行重新组合，创造出一种碎裂、解析、重新拼贴的效果。

代表作品：巴勃罗·毕加索的《亚维农的少女》、乔治·布拉克的《埃斯塔克的房子》，如图4-12所示。

图4-11 《日出·印象》 莫奈 作

图4-12 《埃斯塔克的房子》
乔治·布拉克 作

3. 未来主义

特点：赞美速度、科技等现代都市生活的元素，追求动态、速度和力量感的表现。

代表作品：波丘尼的《城市的兴起》，如图 4-13 所示。

4. 超现实主义

特点：探索梦境、幻觉等潜意识领域的图像，通过荒诞、怪异的组合展现一种超越现实的意境。

代表作品：萨尔瓦多·达利的《记忆的永恒》，如图 4-14 所示。

5. 抽象表现主义

特点：摒弃对自然物象的模仿，通过色彩、线条、形状等纯粹的艺术语言来表达艺术家的情感和观念。

代表作品：杰克逊·波洛克的 Number 5，如图 4-15 所示。

6. 波普艺术

特点：利用大众文化中的图像、符号和消费品进行艺术创作，强调艺术的通俗性和消费性。

代表作品：安迪·沃霍尔的《玛丽莲·梦露》系列，如图 4-16 所示。

图 4-13 《城市的兴起》 波丘尼 作

图 4-14 《记忆的永恒》 达利 作

图 4-15　Number 5　波洛克　作

图 4-16　《玛丽莲·梦露》系列　安迪·沃霍尔　作

（四）代表作品欣赏

代表作品欣赏如图 4-17 至图 4-23 所示。

图 4-17　综合主义风格　Orpheus　雷东　作

图 4-18　综合主义风格　《祈祷》　高更　作

图 4-19　分离主义风格 《村庄》 雷东 作

图 4-20　抽象主义风格 《微妙的张力》
康定斯基 作

图 4-21　野兽派风格 《马蒂斯
夫人肖像》 马蒂斯 作

图 4-22　表现主义风格 《爱德华·科
斯马克肖像》 席勒 作

图 4-23　后绘画性抽象主义风格
Bonnet 基因·戴维斯 作

三、学习任务小结

通过本次课的学习，同学们不仅深入了解了现代艺术的发展历程、主要风格和特点，还掌握了现代艺术代表作品及艺术家的创作理念和背景。同时，学生也学会了运用艺术鉴赏方法分析现代艺术作品，并培养了开放包容的艺术观念和批判性思维能力。

四、课后作业

（1）选择其中两幅现代艺术作品进行深入分析，撰写一篇艺术鉴赏报告，要求结合艺术家的生平、创作理念和时代背景进行阐述。

（2）尝试运用所学现代艺术元素和技法，创作一幅具有个人特色的现代艺术作品，并附上创作思路和灵感来源说明。

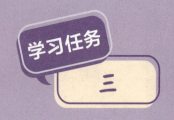

学习任务三 当代艺术代表作品赏析

教学目标

（1）专业能力：学生能够识别并理解当代不同绘画风格与流派的特点，掌握当代艺术代表作品的基本信息及其艺术价值。

（2）社会能力：通过当代艺术作品的赏析，培养学生的审美能力和艺术鉴赏力，提升对多元文化的理解和尊重。

（3）方法能力：学会运用网络资源、艺术书籍等多种途径进行自主学习，培养批判性思维和创新能力。

学习目标

（1）知识目标：了解当代艺术的主要风格与流派，掌握代表作品的基本信息。

（2）技能目标：能够运用所学知识对当代艺术作品进行赏析，分析其艺术特色和价值。

（3）素质目标：培养学生的艺术素养，提升审美能力和创新思维，形成独特的艺术见解。

教学建议

1. 教师活动

讲解当代艺术的主要风格与流派，引导学生赏析代表作品，组织小组讨论和分享。

2. 学生活动

认真聆听教师讲解，积极参与小组讨论，完成赏析作业，并准备分享自己的见解。

一、学习问题导入

想象一下，如果我们将艺术比作一场盛宴，那么当代艺术无疑是最引人注目的那道主菜。它融合了世界各地的烹饪技巧，采用了前所未有的食材和调料，创造出了一道道令人耳目一新的美味佳肴。这些"佳肴"不仅令人垂涎欲滴，更引发了我们对美、对艺术本质的深刻思考。那么，在这场艺术盛宴中，都有哪些令人难忘的"菜品"呢？它们又是如何挑战我们的传统观念，引领我们进入新的艺术领域的呢？今天，就让我们一起揭开当代艺术的神秘面纱，共同品味这些令人惊叹的艺术作品吧！

二、学习任务讲解

（一）当代艺术概述

当代艺术，通常指的是20世纪中叶以来，随着全球化、信息化等社会变革而兴起的各种艺术形式和风格。它打破了传统艺术的界限，融合了多种媒介和表现手法，呈现出多元化、实验性和观念性的特点。艺术家们不再受限于单一媒介或表现手法，而是勇于跨界融合，创造出前所未有的视觉盛宴，以无与伦比的实验精神、深邃的观念探索以及风格上的百花齐放，不仅丰富了艺术的表达维度，更深刻地反映了当代社会的复杂面貌与文化变迁，成为连接过去与未来的桥梁。

（二）主要风格与流派以及作品赏析

1. 新波普主义

新波普主义兴起于20世纪60年代的美国，它是对大众文化和消费主义的一次重新审视与再利用。艺术家们通过挪用日常生活中的图像、广告、商标等元素，结合拼贴、丝网印刷等技法，创作出既讽刺又戏谑的艺术作品，挑战了高雅艺术与低俗文化之间的界限。

新波普主义的代表作品有艺术家安迪·沃霍尔（Andy Warhol）创作于1962年的《金宝汤罐头》，如图4-24所示。这幅作品以工厂生产的金宝汤罐头为原型，通过丝网印刷技术复制了多个相同的图像，展现了消费社会的标准化和同质化。

图4-24 《金宝汤罐头》 安迪·沃霍尔 作

图 4-25　《蓝色曼荼罗》　维克多·帕斯莫尔　作

2. 当代抽象艺术

当代抽象艺术不再局限于传统的抽象表达形式，它融合了多种艺术风格和媒介，如数字艺术、装置艺术等，探索了更为广泛和深刻的视觉和观念表达。艺术家们通过非具象的元素和形式，传达个人情感、社会议题或哲学思考。

当代抽象艺术代表作品有艺术家维克多·帕斯莫尔创作于 1978 年的《蓝色曼荼罗》，如图 4-25 所示。该作品通过线条、形状和色彩的精心布置来构建画面，这些元素以对称的方式排列，创造出一种视觉上的平衡与和谐，模拟曼荼罗图案的复杂性和内在秩序。

3. 极简主义

极简主义在绘画领域中强调通过最简约的构图、色彩和线条来传达艺术家的情感和思想。它追求形式的极致简化，去除多余的细节，仅保留最基本的元素和形状，以此引导观众更加专注于画作所传达的核心信息和深层含义。极简主义绘画往往采用单一的色彩或极简的色块对比，以及简洁明了的线条，营造出一种纯粹而深刻的视觉体验。

极简主义代表作品有艺术家艾格尼丝·马丁创作的《群岛》，如图 4-26 所示。它以简洁的线条、柔和的色彩和严密的网格结构为主要元素，传达了一种控制和逃脱的矛盾概念以及深刻的情感和哲学思考。这件作品不仅展现了马丁独特的艺术风格和对艺术的执着追求，还为观众提供了一个思考和感悟的空间。

图 4-26　《群岛》　艾格尼丝·马丁　作

4. 新表现主义

新表现主义绘画兴起于 20 世纪 70 年代末至 80 年代初的欧洲和美国，它是对二战后抽象表现主义的一种反应，强调情感、色彩和笔触的直接表达。艺术家们通过强烈的个人风格和情感宣泄，重新确立了绘画作为情感表达媒介的地位。

新表现主义绘画代表作品有艺术家安塞姆·基弗（Anselm Kiefer）创作于 1981 年的作品《你的金色头发，玛格丽特》，如图 4-27 所示。"你的金色头发，玛格丽特"是罗马尼亚犹太诗人保罗·策兰（Paul Celan）以纳粹集中营为背景的诗篇《死亡赋格》中的名句。玛格丽特是雅利安女性的象征，基弗把金黄色的稻草加入画面中，点明了"你的金色头发"这个主题，展现了艺术家对生活和情感的独特理解。

5. 大地艺术

大地艺术又称地景艺术，是直接在自然环境中创作的大型雕塑或装置艺术，旨在通过改变地形、利用自然元素（如土壤、岩石、水等）来创造视觉震撼和心灵触动的艺术体验。它挑战了传统艺术的空间界限，将艺术融入自然，让观众在广阔的自然环境中感受艺术的魅力。

大地艺术的代表作品有艺术家罗伯特·史密森（Robert Smithson）创作于 1970 年的作品《螺旋形防波堤》（Spiral Jetty），如图 4-28 所示。作品位于美国犹他州大盐湖，艺术家用岩石和泥土在大盐

图 4-27 《你的金色头发，玛格丽特》
安塞姆·基弗 作

图 4-28 《螺旋形防波堤》 罗伯特·史密森 作

湖中建造了一个巨大的螺旋形结构，随着湖水的涨落而时隐时现，象征着自然与时间的永恒对话，以及人类与自然环境的微妙关系。

6. 光线艺术

光线艺术利用光作为创作媒介，通过光的投射、反射、折射等特性创造出独特的视觉效果和情感体验。它打破了传统绘画和雕塑的二维或三维限制，将艺术带入了一个更为动态和多变的空间。光线艺术作品往往随着时间和环境的变化而变化，为观众带来新颖而深刻的艺术体验。

光线艺术的代表作品有艺术家玛丽·科西嘉（Mary Corse）创作于 1968 年的作品《无题（空间＋电灯）》，如图 4-29 所示。作品用氩光、树脂玻璃、高频发电机等材料制作成一个长 114.9 厘米、宽 114.9 厘米、厚 12.1 厘米的白色光盒子。初看是极简的单色绘画，但随着观者视线的移动，以及观画角度的变化，就能发现画面似乎泛着"珠光"，而不同角度所能看到的"笔触"也不同，整个观画的过程就像是在探索艺术家隐藏在画作中的秘密。

图 4-29 《无题（空间＋电灯）》
玛丽·科西嘉 作

三、学习任务小结

通过本次课的学习，学生不仅深入了解了当代艺术的主要风格与流派，如新波普艺术、当代抽象艺术、极简艺术、新表现主义绘画艺术和大地艺术等，还掌握了这些流派的特点及其代表作品的基本信息和艺术价值。同时，学生也学会了运用网络资源、艺术书籍等多种途径进行自主学习，并培养了批判性思维和创新能力。此外，通过艺术作品的赏析，学生的审美能力和艺术鉴赏力得到了提升，对多元文化的理解和尊重也得到了加强。

四、课后作业

（1）请每位同学选择一位当代艺术家及其代表作品进行深入研究，撰写一篇赏析文章。

（2）小组内分享自己的赏析成果，并讨论不同艺术风格和流派之间的异同点。

数字绘画代表作品赏析

教学目标

（1）专业能力：能识别数字绘画的多种风格和流派，掌握数字绘画的基本特点和创作手法；能运用数字技术进行绘画创作，展现对色彩、线条、光影的深刻理解和独特见解；能从经典和现代的数字绘画作品中汲取灵感，并将所学知识应用于个人创作中。

（2）社会能力：能与他人合作，共同探讨和创作数字绘画作品，培养团队合作精神；能理解和尊重不同文化背景下的数字绘画作品，展现跨文化交流能力。

（3）方法能力：能通过观察和分析，批判性地评价数字绘画作品的艺术价值和社会影响；能运用创新思维和问题解决技巧，探索数字绘画的新领域和新风格。

学习目标

（1）知识目标：学习数字绘画的发展历程，了解其在艺术领域中的地位和作用；掌握数字绘画的基本理论和技术，包括色彩理论、构图原理和数字绘画软件的使用。

（2）技能目标：提高数字绘画的实际操作能力，包括软件工具的熟练运用和绘画技巧的掌握；培养艺术创作和审美评价的能力，能够独立完成数字绘画作品的创作和评价。

（3）素质目标：培养创新意识和审美情趣，在数字绘画创作中展现个性和创意；增强文化自信和艺术修养，通过数字绘画作品传承和弘扬民族文化。

教学建议

1. 教师活动

（1）组织数字绘画作品赏析会，引导学生分析和讨论不同风格和流派的特点。

（2）设计实践性的教学活动，如数字绘画工作坊，让学生在实际操作中学习和掌握技能。

（3）引入跨学科的思政内容，如艺术史、文化研究等，拓宽学生的知识视野。

2. 学生活动

（1）参与数字绘画作品的创作，通过实践加深对数字绘画技术和风格的理解。

（2）参与绘画展览和研讨会，与同学交流，获取灵感和反馈。

（3）进行自评和互评，提高批判性思维和自我反思的能力。

一、学习问题导入

同学们，在数字媒体美术的浪潮中，数字绘画以其独有的魅力和无限的创作空间，成为艺术表达不可替代的一部分。它打破了传统绘画的物理限制，将艺术家的想象力延伸至每一个像素之中。在数字绘画代表作品赏析学习任务中，我们将一同探索数字绘画的奇妙世界，通过赏析一系列精选的代表作品，洞察这一艺术形式的精髓。

数字绘画不仅仅是技术的展现，它更是情感、思想与创意的交汇点。每一幅作品背后，都蕴藏着艺术家对色彩、线条、光影的深刻理解和独特见解。本次学习任务的数字绘画代表作品，覆盖了从传统绘画技法的数字再现到前卫的实验性创作，从细腻的人物描绘到宏大的场景构建，从现实主义的深刻反思到幻想艺术的无限遐想。这些作品不仅展现了数字绘画的多样性，也代表了当代艺术的发展趋势。

在接下来的赏析旅程中，希望同学们能够做到三点：一是了解数字绘画的多种风格和流派；二是学习如何欣赏和评价数字绘画作品；三是从经典和现代的作品中汲取灵感，应用于个人创作。让我们开始这次视觉与心灵的盛宴，一同感受数字绘画带来的震撼和启迪吧！

二、学习任务讲解

在数字媒体美术的多元领域中，数字绘画以其独特的创作手法和表现形式，不断推动着艺术界的创新与变革。数字绘画作品通过艺术家的巧妙构思和数字技术的辅助，展现了丰富多彩的视觉效果和深刻的艺术内涵。在当下纷繁复杂的视觉艺术中，数字绘画有着多元化的趋势。简约、丰富、复古、华丽、荒诞、波普、超现实、哥特、古典、新潮、飘逸等风格层出不穷，在主要风格的基础上又衍生出更多的艺术风格，各种风格及其相互之间的"混搭"使得数字绘画异彩纷呈。下面就目前的数字绘画代表作品进行简要的分类和赏析。

1. 唯美与哥特风

唯美与哥特风格的数字绘画画家通过色彩、线条和构图来表达作品的情感和主题。唯美风格通常以明亮、干净的色彩和精致的细节描绘来吸引观众，而哥特风格则倾向于使用暗色调和强烈的对比来营造神秘和深沉的氛围。

"唯美"源于19世纪后期在英国艺术和文学中流行的一种文艺思潮，指的是以艺术的形式美作为绝对美的一种艺术主张。唯美主义数字绘画以其理想化、精致完美性迎合了人们对美好事物的追求和向往，创造出形式美的视觉效果。

韩国著名数字绘画画家李素雅（Soa Lee）的三维艺术人物以东方少女形象为主，通过三维艺术软件的高度写实能力，展现了画家对人物形象的深刻把握。她的数字绘画作品《双子座》中的人物高贵、圣洁、神秘，散发着耀眼夺目的魅力。人物神态刻画逼真，肌肤和秀发描绘细致，作品有一种超现代的浪漫风情，如图4-30所示。

中国数字绘画画家唐月辉的唯美数字绘画作品刻画细致，质感表现得淋漓尽致，特别是对皮肤质感的描绘，体现了画家对传统绘画技法的数字再现和创新。其代表作品有《奔月》《花雨》《美人鱼》《蝴蝶》《雄

图4-30 《双子座》 李素雅 作

霸天下》和《屠龙》等。其作品包括冰与火的强烈冲击、金戈与柔情的双重写照、战士对战争的迷茫、《山海经》的神话故事、美人鱼的唯美梦幻、对佛理的沉思等题材，如图 4-31 所示。

哥特风格与唯美风格常常联系在一起。"哥特"最早源于欧洲罗马帝国时期的名为哥特的部落，该部落以破坏和掠夺为乐。在中世纪，哥特式建筑成为风尚，以高耸的尖塔为显著特征。在文学领域，哥特指的是充满着诡异、神秘以及怪诞色彩的故事，以描绘人心的黑暗、空虚、恐怖、神秘为特点。在现当代，哥特电影层出不穷，如《剪刀手爱德华》《夜访吸血鬼》等，再次掀起了哥特的风潮。在这一风潮的影响下，哥特风格的数字绘画在用色上偏向黑色和暗红色，以及深蓝、深咖等其他暗色。人物角色的皮肤多用较为苍白的颜色。暗淡的颜色和凄美的景致形成了一个黑暗而浪漫的世界。

立陶宛混合媒体艺术家娜塔莉·肖（Natalie Shau）热爱摄影与插画，在她的艺术世界中，女性肖像成为核心元素，以一种超乎寻常且略带诡异的笔触呈现，仿佛每幅作品都在低语着幽暗的童话。这位女性艺术家凭借其独到的女性视角与天马行空的想象力，巧妙地在作品中编织了一个个融合了梦幻绮丽与暴力血腥的悖论篇章，营造出一种既温婉又骇人的奇异美学。她的创作将浮华的古典韵味与现代超现实表现手法无缝对接，创造出一种独特的哥特风格，温柔与暴烈并存，产生强烈的视觉对比效果，如图 4-32 和图 4-33 所示。

图 4-31　CG 人物数字绘画　唐月辉 作　　图 4-32　女性肖像数字绘画作品 1　　图 4-33　女性肖像数字绘画作品 2
　　　　　　　　　　　　　　　　　　　　　　　　娜塔莉·肖 作　　　　　　　　　　娜塔莉·肖 作

2. 涂鸦与朋克风格

涂鸦与朋克风格的数字绘画画家通过夸张的造型和大胆的色彩使用来传达一种反主流文化的精神。这一类型的数字绘画作品通常具有强烈的个性和情感表达，线条简洁，造型夸张，色彩低沉灰暗，反映了年轻人的叛逆和对自由的渴望，展现了现代都市文化中的反主流和个性表达。

艾美丽·怪异（Emily the Strange）品牌插画以神秘、黑暗为特点，插画中充满了黑色、红色和白色的强烈对比。其产品在全球范围热卖，如图 4-34 和图 4-35 所示。

3. 时尚混搭风格

在时尚混搭的数字绘画风格中，时尚元素与艺术风格相结合，传达特定的时尚理念和品牌精神。如台湾画家几米的绘本，在颜色上多采用明朗时尚的色系，在造型上更多的是夸大人物的肢体比例和五官，人物的打扮非常摩登。因其消费群体是时尚女性，因此具有很强的商业性。Chicaloca 作为一个时尚品牌，其插画作品色彩鲜艳、风格多变，体现了现代时尚的多样性。作为时尚品牌，其插画作品代表了年轻、积极、华丽的生活态度。时尚混搭风格数字绘画如图 4-36 所示。

图 4-34 艾美丽·怪异品牌插画设计　　图 4-35 艾美丽·怪异品牌海报设计　　图 4-36 时尚混搭风格数字绘画

4. 波普风格

波普艺术又叫"通俗艺术"，是 20 世纪后现代主义艺术中影响最大、传播最广的艺术形式。波普艺术风格的数字绘画画家通过流行文化的元素来创作艺术作品，并通过这些作品来反映社会现象和大众文化。波普艺术风格的数字绘画作品除了常常采用"数字拼贴""手绘涂鸦""超现实"等手法外，通常还采用大胆的色彩对比、夸张的图案设计，体现了波普艺术的通俗和直接性，如图 4-37 所示。

图 4-37 波普风格数字绘画

5. 御宅与萌系风

萌系的数字绘画风格起源于"萌"文化，通常表现角色的可爱和吸引力。"御宅"指热衷于动画、漫画及电脑游戏的人。《新世纪福音战士》深受动漫文化影响，角色设计具有强烈的个性和吸引力，成为萌系文化中的重要内容，并在 ACG（动画、漫画与游戏）流行文化中占有重要地位，如图 4-38 所示。

6. 幻想艺术

幻想艺术风格的数字绘画探索以人类心灵体验或超现实梦幻为主题的艺术形式，通过幻想插画来构建一个超越现实的世界。

倪传婧（Victo Ngai）的幻想插画融合了中国元素与西方艺术手法，创造出超现实主义风格。她的作品《但愿人长久》获雨果奖提名，色彩鲜明，线条张扬，构图充满想象力，展现了画家对中华传统文化的深刻理解。她的作品充满梦幻色彩，融合了中国元素，体现出超现实主义的风格特点，如图 4-39 所示。

图4-38 《新世纪福音战士》角色明日香

图4-39 《但愿人长久》 倪传婧 作

7. 动感装饰数字绘画

动感装饰风格的数字绘画关注插画中的动态元素和装饰性图案，通过这些元素来增强作品的视觉效果。这类作品通常具有强烈的动感和视觉冲击力，通过几何图案和装饰元素来表现时代感和节奏感，并结合了现代艺术的构成主义和装饰艺术，展现出数字绘画的现代感和时尚感，如图4-40所示。

三、学习任务小结

通过本次课对数字绘画代表作品的赏析，同学们不仅领略了数字绘画的多样性和丰富性，还深入理解了艺术家如何通过数字技术来表达自己的创意和情感。数字绘画不仅是技术的展现，更是情感、思想与创意的交汇。

通过赏析，我们理解了数字绘画如何打破传统绘画的物理限制，将艺术家的想象力延伸至每一个像素之中，学习了如何识别和欣赏数字绘画中的不同风格和流派，包括唯美与哥特风、涂鸦与朋克风格、时尚混搭风格、波普风格、御宅与萌系风、幻想艺术以及动感装饰数字绘画。通过分析艺术家如李素雅、唐月辉、娜塔莉·肖、倪传婧等人的作品，我们学习了艺术家如何通过数字技术来表达自己的创意和情感，以及他们对色彩、线条、光影的深刻理解和独特见解。这些作品不仅是艺术表

图4-40 动感装饰数字绘画 胡一威 作

现的典范，也是数字媒体美术教育的宝贵资源。数字绘画是一个不断发展和变化的领域，同学们应保持好奇心和探索精神，不断学习和尝试新的技术和风格。希望大家能够从中获得启发，在未来的创作中运用所学知识，创作出具有个人风格和时代精神的艺术作品。

四、课后作业

（1）创作一幅数字绘画作品，尝试将所学的不同风格和流派进行融合，展现个人对数字绘画的理解与创新。作品可以是人物肖像、风景画、抽象艺术等，风格不限。

（2）撰写一篇技术应用报告，描述在创作过程中使用的数字技术或软件工具，并解释这些技术如何帮助你表达艺术理念。

项目五
数字绘画实践与创作

学习任务一　手绘草图
学习任务二　绘图软件的基本操作
学习任务三　数字画笔与材质的运用
学习任务四　数字绘画创作实践
学习任务五　数字绘画创作作品展示与评价

学习任务一 手绘草图

教学目标

(1) 专业能力：掌握草图的绘制思路、画面元素比例关系，以及色彩搭配。

(2) 社会能力：具备画面分析能力，养成细致、认真、严谨的学习习惯。

(3) 方法能力：能多看课件、多看视频，能认真倾听、多做笔记；能多问多思勤动手；课堂上主动承担小组活动，相互帮助；课后在专业技能上主动多实践。

学习目标

(1) 知识目标：了解草图绘制的思路和方法。

(2) 技能目标：确立构图与视觉流程并展开分析，获得条理清晰的画面。

(3) 素质目标：培养学生善于记录、总结及运用网络资源、自主学习等好的学习习惯，严谨、细致的学习态度，发现问题、解决问题的能力。

教学建议

1. 教师活动

讲解绘制思路，鼓励学生对画面进行其他形式调整并使用不同的色彩组合。

2. 学生活动

认真聆听教师讲解基础知识，了解要用到的若干操作，在教师的指导下进行绘制。

一、学习问题导入

经过之前课程的学习，同学们对数字绘画有了一定的认识，接下来我们开始从手绘草图出发，讲解一幅数字插画是怎样从构思到绘制完成的。

二、学习任务讲解

根据主题或风格确定关键词可以找到符合预期的参考图、视觉元素、配色等，在此次插画实训中，我们以"活力、奔跑、希望"作为关键词，绘制出两个人物向着太阳奔跑、路以及两侧建筑，画面具有轻松柔和的视觉效果。同时为了避免人物面部稀释视线起点与构图走向，仅绘制人物背影。

1. 元素与构图方式

构图确立阶段以"视觉流动"为中心考虑元素的放置以及元素在画面中的作用。在此插画中使用中心发散式构图：人物向画面中间奔跑，视线沿着画面外围的人物向中心运动，楼房起到连贯承接视线运动轨迹的作用，如图 5-1 所示。

需要注意的是画面中存在的问题——纵向的人物与楼房阻碍了视线向画面中心运动，即元素方向与构图冲突，同时两个元素的简单组合显得突兀无聊（见图 5-2），因此进行下一步修改。

图 5-1 确立构图

图 5-2 画面中存在的问题

2. 修改思路

修改中考虑两个方向：元素之间的关系与元素位置调整、是否增加元素辅助构图。通过检查浏览画面时的视线运动流程为修改提供思路。

（1）元素间的关系与位置调整。路的传统绘制方法会呈现出向内的三角形，与画面的柔和风格有些冲突，因为画面中心（路的尽头）不存在元素，三角形的明显指向性显得画面中心空；楼房的简单垂直会影响画面的视觉流动。因此，确定修改思路为：

①使用鱼眼透视（广角效果）加强大小对比，边缘的扭曲使得楼房的纵向线条倾斜角度从外向内逐渐变化，更具备韵律感，同时产生了夸张透视强调。通过放大、缩小人物，强化人物远近关系，丰富画面层次。

②将地面概括为圆弧，减少尖锐感与强指向性。

修改完善如图5-3所示。

（2）增加元素辅助构图。当前画面中人物与楼房之间存在些许空白需要填充丰富，画面中人物、楼房都是纵向的，人物向内的横向运动轨迹是静态无法得到的，因此使用强行透视使画面元素近大远小，加强横向运动趋势。同时绘制横向的云和烟雾以辅助表达向内的运动趋势，这样可以丰富画面。其位置在地面与楼的交界处、人物与地面的交接处，天空背景的两侧的空白处，注意整体遮盖的层次与聚散关系，如图5-4所示。

图5-3　修改完善

图5-4　增加元素

3. 素材借鉴与草图绘制

1）素材借鉴

图片素材可以通过搜索相关关键词"奔跑、背影"和"起跑、背影"等获得参考图。注意此项目的扁平化插画中人物的绘制不需要精准刻画所有细节，仅需要完整概括动作与运动趋势即可。另外，为修改元素位置和调整色彩便利，绘制草图时建议使用多个图层和不同颜色，如人物1、人物2、楼体、背景、地面、云层等。

2）草图绘制

使用画笔工具，在菜单栏的画笔预设选取器中选择"Kyle炭笔"这类模拟真实笔触的笔刷，在每一层上进

行绘制。确定好元素的位置和比例关系后可以将这些图层编为一个文件夹，如图 5-5 所示。

4. 配色分析

1）整体色调

为了保证整体色调的明快轻松，使用绿色为主色的渐变，背景天空颜色做低饱和度高明度渐变，整体呈现明亮的绿色。其他元素以邻近色为辅助，并加以互补色作为元素点缀。

2）主要色彩比例关系

色彩的使用根据元素在画面中的占比确定。天空与地面的色调决定了整个画面的氛围，由于地面是由天空照亮，其色彩可以相对统一。人物是画面主体，但其占用的空间较小，因此使用相对突出的色彩强调。主体人物颜色相对浓烈，以高饱和度低明度色彩为主，以突出并区分于背景。为了避免影响画面整体配色，需涂在较小面积的位置，并在邻近位置使用大面积的简单高明度低饱和度颜色配合，保证整体突出且与其他元素和谐存在。楼体是为了承接单薄的人物形体，同时区分背景、增强层次，是画面的第二层背景。为了衬托人物，其色彩可以考虑与人物中最浓烈的颜色做近似色或邻近色，与人物相比使用饱和度略低、明度略高的配色，一是色彩上承接人物，保证人物的配色不会突兀，二是保证画面色彩一致并区分于背景。配色分析如图 5-6 所示。

图 5-5　草图绘制

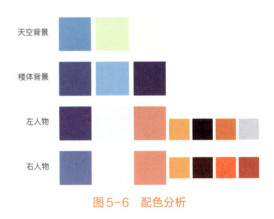

图 5-6　配色分析

三、学习任务小结

通过本次课的学习，同学们对绘制草图有了一定的认识。绘制草图需要从构图开始构思，以视觉流程为核心理解元素的摆放，并通过视觉流程进一步调整元素的比例关系，增添元素；通过前期构思找到类似风格、动作的人物参考等来绘制草图，并根据元素比例、层次关系确定用色。

四、课后作业

（1）完成草图绘制。

（2）用自己的话描述草图绘制的思路。

绘图软件的基本操作

教学目标

（1）专业能力：能认识 Photoshop 的操作界面；能使用 Photoshop 进行基本的图像操作。

（2）社会能力：能在团队合作中有效沟通 Photoshop 的使用技巧；能理解并尊重知识产权，在使用图像时遵循相关法律法规。

（3）方法能力：能通过实践学习掌握 Photoshop 的操作技巧；能自主探索 Photoshop 的新功能和高级技巧。

学习目标

（1）知识目标：熟悉 Photoshop 的操作界面，包括菜单栏、工具箱、选项栏、面板等；掌握 Photoshop 的基本操作，如打开文件、辅助工具的使用。

（2）技能目标：能够熟练调整图像和画布的大小，以及图像的分辨率；能利用辅助工具对图像进行裁剪、旋转、翻转和还原。

（3）素质目标：培养良好的审美观念和图像处理的道德标准；提升解决问题的能力，通过 Photoshop 解决实际图像处理中的问题。

教学建议

1. 教师活动

（1）准备详细的教学计划和课程大纲，确保学生能够逐步掌握 Photoshop 的基本操作；

（2）通过演示和实例教学，向学生展示 Photoshop 的各项功能和操作技巧；

（3）安排小组讨论和实践活动，鼓励学生相互学习和交流经验；

（4）布置课后作业和项目，让学生在实际操作中巩固所学知识。

2. 学生活动

（1）积极参与课堂讨论，提出问题和自己的想法；

（2）完成教师布置的课后作业和项目，加深对 Photoshop 操作的理解；

（3）利用网络资源和书籍自学 Photoshop 的高级功能；

（4）参与学校或社区的图像设计比赛，将所学知识应用于实际创作中。

一、学习问题导入

在深入探索 Photoshop 的奇妙世界之前，同学们可能已经满脑子疑问：Photoshop 究竟是什么？它能够实现哪些功能？它是否适合我？我能用 Photoshop 创造些什么？掌握 Photoshop 是否困难？又该如何入手学习？别担心，本次课将为同学们一一解答这些疑惑。

Photoshop 是由 Adobe 公司开发和发布的一款图像处理软件。它最初是作为图像编辑和合成工具而设计的，但随着时间的推移，它的功能已经扩展到包括数字绘画、图形设计、3D 建模、动画制作等多个领域。它的主要特点和功能如下。

（1）图像编辑：可以对照片进行修饰、修复，调整色彩和光线等。

（2）合成：将多个图像或元素组合在一起，创造出全新的视觉效果。

（3）数字绘画：提供了一套完整的数字绘画工具，包括画笔、图层、颜色等。

（4）图形设计：用于创建海报、标志、网页和其他视觉作品。

（5）3D 设计：支持 3D 模型的创建和渲染。

（6）动画制作：可以制作简单的动画和动态图形。

Photoshop 被专业摄影师、平面设计师、网页设计师、3D 艺术家、剪辑师和许多其他创意专业人士广泛使用。它是一个功能强大的工具，可以帮助用户实现他们的创意愿景。

随着 Photoshop 版本的不断升级，其操作界面布局也更合理和人性化。当我们启动 Photoshop 后，其操作界面如图 5-7 所示。Photoshop 的工作界面由菜单栏、选项栏、标题栏、工具箱、状态栏、文档窗口以及多个面板组成。

图 5-7　操作界面

1. 菜单栏

Photoshop 2022 的菜单栏中包含 11 个菜单按钮，分别是文件、编辑、图像、图层、文字、选择、滤镜、3D、视图、窗口和帮助。当需要查看图像菜单下的内容时，单击即可显示。点击有"▶"标志的菜单，可以显示子菜单。菜单栏如图 5-8 所示。

图 5-8　菜单栏

图 5-9　文档窗口

图 5-10　工具箱

图 5-11　面板

2. 文档窗口

执行"文件"—"打开"命令，在弹出的打开窗口中随意选择一个图片，单击"打开"按钮，随即这张图片就会在 Photoshop 中打开，在窗口的左上角位置就可以看到关于这个文档的相关信息（名称、格式、窗口缩放比例以及颜色模式等）了，如图 5-9 所示。

3. 工具箱

工具箱位于 Photoshop 操作界面的左侧，在工具箱中可以看到很多个小图标，每个图标都是工具。有的图标右下角有三角形标志，表示这是个工具组，其中可能包含多个工具。右键单击工具组按钮，即可看到该工具组中的其他工具，将光标移动到某个工具上单击，即可选择该工具，如图 5-10 所示。

4. 面板

面板主要用来配合图像的编辑、对操作进行控制以及设置参数等。默认情况下，面板堆栈位于窗口的右侧，如图 5-11 所示。

二、学习任务讲解

（一）调整画布和图像的大小

画布是数字绘画的基础。我们对素材图像在尺寸、分辨率上都有一定的要求，可以通过调整图像或画布的大小等方式实现。下面将通过案例分步讲解。

1. 调整图像大小

执行命令"图像"—"图像大小",或者使用快捷键 Alt+Ctrl+I 打开"图像大小"对话框,即可看到素材图像的大小和尺寸,在对话框中输入需要的高度和宽度参数即可,如图 5-12 所示。

2. 调整画布大小和旋转画布

画布即文档的工作区域。使用命令"图像"—"画布大小"或者快捷键 Alt+Ctrl+C,打开"画布大小"

图 5-12 调整图像大小

对话框,在这里可以调整可编辑的画面范围,如图 5-13 所示。在"宽度"和"高度"后输入数值可以设置画布尺寸。需要注意的是,当勾选"相对"选项时,"宽度"和"高度"数值将代表实际增加或减少的区域的大小,而非整个文档的大小。输入正值为增大画布,如果输入负值则为减小画布。

使用命令"图像"—"图像旋转"可以改变画布的方向,如图 5-14 所示。

图 5-13 调整画布大小

图 5-14 旋转画布

(二)常用的辅助工具

1. 裁剪工具

工具栏中的工具可以帮助我们完成很多操作,当使用 Photoshop 编辑图像,想要特定的画面和构图时,可以使用裁剪工具将画布或者不必要的元素进行裁剪,如图 5-15 所示。

2. 透视裁剪工具

"透视裁剪工具"与"裁剪工具"不同,它不仅能够裁剪图像,还能调整图像的透视效果。这个工具特别适合用来消除照片中的透视失真,或者从具有透视效果的图片中提取特定部分。此外,它也可以用来给图像增加透视感,使其看起来更加立体和真实,如图 5-16 所示。

当需要撤销错误的裁剪操作时,可使用命令"编辑"—"还原"

图 5-15 裁剪工具

图 5-16　透视裁剪工具

或快捷键 Ctrl+Z 撤销上一步的操作。类似命令有："编辑"—"后退一步"，快捷键 Ctrl+Alt+Z，作用为连续还原操作的步骤；"编辑"—"前进一步"，快捷键 Ctrl+Shift+Z，作用为逐步恢复被撤销的步骤。

3. 标尺和参考线

通过使用 Photoshop 中的标尺和参考线工具，可以轻松创建精确尺寸的对象和整齐排列的版面。这些工具提供了一个直观的辅助系统，帮助使用者在设计过程中保持一致性和准确性。

执行"文件"—"打开"菜单命令打开一张图片，执行"视图"—"标尺"菜单命令或使用快捷键 Ctrl+R，标尺坐标则显示在 X 轴和 Y 轴上，如图 5-17 所示。

参考线是平面设计中不可或缺的辅助工具，它可以帮助使用者实现元素的精确对齐。手动调整元素位置往往难以达到完美的整齐排列。要使用参考线，首先按下快捷键 Ctrl+R 来显示标尺。接着，将鼠标指针放在水平标尺上，点击并拖动到画布上，即可创建水平参考线。同样，将鼠标指针放在垂直标尺上，点击并向右拖动，即可添加垂直参考线。这样，你就可以轻松地对齐设计元素，确保版面的整洁和专业，如图 5-18 所示。

4. 网格

网格是一个关键的对齐工具，它在标志设计或像素艺术创作中尤为重要，因为它提供了一个精确的框架来定位对象。默认情况下，网格线是辅助性的，不会在打印中显示。使用命令"视图"—"显示"—"网格"或快捷键 Ctrl+'启用网格，网格在默认情况下显示为线条，如图 5-19 所示。

图 5-17　标尺

图 5-18　参考线

图 5-19　网格

（三）图层

Photoshop 是一款图像编辑软件，它的核心功能围绕图层展开。在 Photoshop 中，图层是进行所有编辑和创作活动的基础。每个图层可以包含图像的一部分，允许用户独立地编辑每个部分，而不会影响到其他图层。这种分层的工作方式提供了极大的灵活性和控制力，使得复杂的图像编辑成为可能。

执行命令"窗口"—"图层"，打开"图层"面板，可以看到其具备的功能，如图 5-20 所示。

"图层"面板可以进行新建图层、删除图层、选择图层、复制图层等图层的操作，还可以进行图层的混合模式的设置，以及添加和编辑图层样式等操作。

图 5-20　图层

1. 在图层中进行剪切、拷贝、粘贴

使用选框工具"▬"选择区域后，使用命令"编辑"—"剪切"或快捷键 Ctrl+X 执行剪切命令，所选

区域像素会从图层中消失。使用命令"编辑"—"粘贴"或快捷键 Ctrl+V，所选择的区域像素则会以新图层的方式出现在窗口中，可以使用"移动工具"调整位置，如图 5-21 所示。

使用选框工具"▭"选择区域后，使用命令"编辑"—"拷贝"或快捷键 Ctrl+C 执行拷贝命令，所选区域像素不会从图层中消失。同样地使用命令"编辑"—"粘贴"或快捷键 Ctrl+V，所选择的区域像素则依然会以新图层的方式出现在窗口中，可以使用"移动工具"调整位置，如图 5-22 所示。

2. 自由变换与变形

在图像编辑过程中，经常需要对图层进行尺寸调整、角度旋转，或者进行更复杂的形态扭曲，这些操作都可以通过"自由变换"功能来完成。首先，选择想要编辑的图层，使用命令"编辑"—"自由变换"或者快捷键 Ctrl+T，进入自由变换模式。这时，图层周围会出现一个变换框，可使用四角和边缘中间位置的控制点进行大小调整、旋转、缩放、斜切、扭曲和透视等操作，如图 5-23 所示。

使用命令"编辑"—"变换"—"变形"，选中的图像上会出现变形网格和锚点，拖动锚点或网格线，可以对选中图像进行变形操作，如图 5-24 所示。

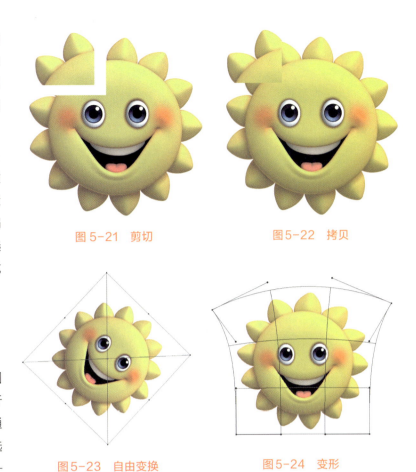

图 5-21　剪切　　　　图 5-22　拷贝

图 5-23　自由变换　　图 5-24　变形

三、学习任务小结

本次课我们学习了 Photoshop 这款图像处理软件的基本功能、操作界面以及一些基本的操作技巧。Photoshop 不仅是一个图像编辑工具，而且是一个多功能的创意平台，能够帮助用户实现各种视觉艺术创作。它是进行数字绘画创作不可或缺的工具。接下来，同学们可以尝试更多的实践，探索 Photoshop 的更多高级功能，以提升你的设计技能和创造力，创造出更加精彩的作品。

四、课后作业

使用 Photoshop 将图案放置在马克杯上。考核要点：学会在 Photoshop 中调整图像的大小和方向，以适应不同的对象表面；理解如何修改画布尺寸，以适应设计需求；掌握图层和图层蒙版的使用，以便精确地将图案应用到特定区域。

数字画笔与材质的运用

教学目标

（1）专业能力：掌握 Photoshop 中数字画笔的使用方法，理解不同画笔材质的特点及其在艺术创作中的应用。能够根据创作需求选择合适的画笔材质。

（2）社会能力：培养学生的审美意识和创新思维；通过小组合作，提升团队协作和沟通能力。

（3）方法能力：能通过实践操作来加深对理论知识的理解，培养自主学习和解决问题的能力。

学习目标

（1）知识目标：了解 Photoshop 数字画笔的基本功能和特性；学习不同材质画笔在艺术创作中的表现力。

（2）技能目标：能熟练使用 Photoshop 中的画笔工具；能够根据项目需求调整画笔设置，创作出具有特定材质效果的作品。

（3）素质目标：提高学生的艺术鉴赏能力和创新设计能力；增强学生对数字艺术工具的敏感度和应用能力。

教学建议

1. 教师活动

（1）准备丰富的画笔材质示例，进行展示和讲解。

（2）指导学生进行画笔设置的实践操作。

（3）组织学生进行小组讨论，分享各自的创作经验和技巧。

2. 学生活动

（1）积极参与课堂讨论，提出自己的见解和疑问。

（2）在教师的指导下，完成画笔设置的实践操作。

（3）与小组成员合作，共同完成创作任务，并进行展示和交流。

一、学习问题导入

Photoshop 是一款功能极其全面的图像处理软件，它不仅在绘画领域有着广泛的应用，还广泛应用于视觉特效制作、图像编辑、设计创作等多个领域。数字绘画作为一种现代绘画形式，正随着技术的进步而不断发展。随着绘画软件功能的增强和新笔刷的不断推出，数字绘画能够实现更多新颖和独特的效果。在创作过程中，通过巧妙结合不同的笔刷属性和材质，艺术家们能够创造出令人惊喜的新效果，这使得数字绘画充满了探索和创新的可能性，也赋予了它独特的魅力和吸引力。本次任务将认识数字绘画需要用到的大部分工具以及材质的应用。

二、学习任务讲解

1. 画笔工具

在 Photoshop 左侧的工具箱中，点击画笔工具，其中涵盖画笔工具、铅笔工具、颜色替换工具、混合器画笔工具共 4 种常用的绘画工具。

（1）画笔工具。画笔工具是在数字绘画中使用最多的工具之一，Photoshop 有丰富的画笔预设可供选择，任意搭配不同的笔刷将满足不同场景的使用需求。如图 5-25 所示为不同画笔预设的效果。

（2）铅笔工具。铅笔工具适合绘制具有规则线条的图案，如图 5-26 所示。

（3）颜色替换工具。通过颜色替换工具可以将选定的颜色替换成新的颜色，如图 5-27 所示。

（4）混合器画笔工具。使用混合器画笔工具时会将窗口中的原有颜色进行混合，如图 5-28 所示。

当我们熟练掌握数字绘画工具后，便能够创作出符合条件与要求的绘画作品。

图 5-25　画笔工具的不同笔刷　　图 5-26　铅笔工具绘制的　图 5-27　颜色替换效果　　图 5-28　颜色混合效果
　　　　　　　　　　　　　　　　　　　　　　　线条与点

2. 材质运用

在 Photoshop 中我们可以利用笔刷工具制作特殊材质效果。下面以绘制云朵材质为例进行讲解。

第一步：执行命令"文件"—"新建"新建文档，宽度、高度设置为 500 像素，如图 5-29 所示。

第二步：执行命令"滤镜"—"渲染"—"云彩"，如图 5-30 所示。

图 5-29　新建文档

第三步：执行命令"编辑"—"定义图案"，将图案命名为云朵，如图 5-31 所示。

第四步：选择画笔工具，笔尖选择"柔角 30"，间距设置为 25%，硬度为 0%，如图 5-32 所示。

第五步：选择形状动态，大小抖动设置为 100%，控制选择钢笔压力，如图 5-33 所示。

第六步：选择散布，将散布设置为 240%，如图 5-34 所示。

第七步：选择纹理，选择保存的"云朵"图案，深度设置为 4%，如图 5-35 所示。

第八步：选择双重画笔，选择"柔角 30"，如图 5-36 所示。

完成以上步骤即可绘制出云朵效果，如图 5-37 所示。

图 5-30　云彩滤镜

图 5-31　云朵图案

图 5-32　笔尖选择

图 5-33　选择形状动态

图 5-34　选择散布

图 5-35　选择纹理

图 5-36　选择双重画笔

图 5-37　云朵效果

三、学习任务小结

在本次课 Photoshop 的学习中我们可以发现，要创作出既专业又吸引人的作品，关键在于选择合适的画笔和材质，理解 RGB 与 CMYK 颜色模式的差异，有效管理图层，在不同图层上绘制细节，利用纹理和混合模式增加视觉丰富性，控制画笔的散布和数量，调整笔刷的动态设置以及不断实践和探索。这些原则不仅帮助我们无损编辑和调整作品，保持工作的灵活性，还能让我们模拟真实世界的材料和效果，从而提高数字绘画技巧和创造力。

四、课后作业

制作一个火焰图案的笔刷，提交以下内容：

（1）火焰笔刷图像：展示你创建的火焰笔刷效果的图像文件。

（2）笔刷预设文件：包含你创建的火焰笔刷的 ABR 文件。

（3）过程说明文档：简要描述你创建火焰笔刷的过程，包括关键步骤和任何特别的技术或创意决策（TXT 或 PDF 格式）。

学习任务四 数字绘画创作实践

教学目标

（1）专业能力：掌握数字绘画的步骤，以及笔刷的使用技巧。

（2）社会能力：养成专注、细致观察的绘画习惯，锻炼自我学习能力。

（3）方法能力：能多看课件、多看视频，能认真倾听、多做笔记；能多问多思勤动手；课堂上主动承担小组活动，相互帮助；课后在专业技能上主动多实践。

学习目标

（1）知识目标：掌握钢笔工具、笔刷、剪切蒙版、固有色概念在数字绘画中的应用技巧，能进行简单的光线刻画。

（2）技能目标：能根据草图进行数字插画的上色与深入刻画。

（3）素质目标：培养学生善于记录、总结及运用网络资源、自主学习等好的学习习惯，严谨、细致的学习态度，发现问题、解决问题的能力。

教学建议

1. 教师活动

讲解用到的工具基础知识，教授学生勾线、上色、笔刷使用技巧。

2. 学生活动

认真聆听教师讲解基础知识，了解用到的若干操作，在教师的指导下进行绘制。

一、学习问题导入

各位同学，大家好！经过草图阶段的绘制，相信同学们已经迫不及待地想要绘制出成品，但面对复杂的物体关系以及细致的上色方法，有些同学会感到困难，同时色彩的选择以及细腻笔触也是初学者需要学习的知识点。本次课我们从上固有色和笔刷与色彩的选择出发，使用我们熟悉的钢笔工具、剪切蒙版等工具完成这幅数字插画。相信大家在经历这幅数字插画的绘制实践后，能够对数字插画的绘制过程有一个新的认识。

二、学习任务讲解

（一）准备工作

在 Photoshop 图层面板中选择"草稿"图层，降低透明度以便勾勒线条，如图 5-38 所示。

图 5-38　草稿图层

（二）背景天空与地面的绘制

1. 背景绘制

新建背景图层，使用渐变工具■（快捷键 G）在其菜单栏中打开渐变编辑窗口，在滑块中点击新建滑块，分别更改三个滑块的颜色（#5fc97c、#b3ed97、#f1fde1）并使用线性渐变。在背景中拖动鼠标形成渐变，注意渐变占据整个画面的二分之一，如图 5-39 所示。

图 5-39　背景绘制

2. 地面绘制

地面受光照影响会出现一个径向的色彩变化，由强光照产生的偏白亮色到近处的地面原色。绘制思路是先调整色彩渐变效果，再使用剪切蒙版将效果附着在地面的形状上。新建地面图层，使用椭圆工具绘制圆形，如图 5-40 所示。

再新建一个图层,命名为"地面渐变",使用渐变工具■(快捷键G)在菜单栏中打开渐变编辑窗口,在滑块中点击新建滑块,分别更改三个滑块的颜色并使用径向渐变,拖动鼠标形成渐变(如果渐变方向弄错,勾选菜单栏中的"反向"即可),如图5-41所示。

利用剪切蒙版将渐变图形附着在地面图形上,将鼠标指针放置在"地面渐变"和"椭圆1"两个图层之间的分隔线上并按住Alt键,此时鼠标指针会变成如图5-42所示的样式,按左键即可形成剪切蒙版,调整"地面渐变"图层位置,确保渐变起始点在圆形顶部即可,如图5-42所示。

图5-40　地面绘制　　　　　　　　　　　图5-41　地面渐变1

图5-42　地面渐变2

(三)云和烟雾的绘制

云和烟雾的绘制以"先勾勒出边框,后填充"为原则。使用钢笔工具,在菜单栏中选择工具模式为"形状",打开描边,关闭填充,以便对齐草稿线条。根据草稿绘制云朵和阴影(按住Ctrl键可以即时调整点的位置与角度)即可,如图5-43所示。

绘制好后图层面板上会出现形状图层,全选它们,并在钢笔工具菜单栏中打开填充,关闭描边,如图5-44所示。最终效果如图5-45所示。

图5-43　云和烟雾的绘制1

图5-44 云和烟雾的绘制2

图5-45 云和烟雾的绘制3

（四）背景楼房的绘制

1. 光线绘制

楼房外立面受到的光照不同，颜色也有所区分，为了方便上色与调整，需拆分成多个图层进行标注，并建立文件夹。这些图层分为3个部分：第一部分是主体楼房受光线影响的直接照射面、暗部；第二部分是窗户、楼房的外立面装饰；第三部分是为避免同色楼房单调而设置的近似色楼房（色轮中90°之内的两种颜色）。因此，该部分涉及多个图层及其切换。

设置名为"楼"的文件夹并对每一层进行标注，需要设置"草稿""主体受光上色""主体暗部上色""窗户上色""窗户立面上色""其他楼体上色"等图层。此部分可以使用钢笔工具勾勒，案例中使用多边形套索+填充的方式。

新建一个图层，命名为"主体受光上色"，使用多边形套索工具，在该图层上根据绘制好的草稿勾线。完成一个封闭图形的勾勒后，按住键盘的Shift键，可以在该图层继续勾勒下一个封闭图形。使用油漆桶填色，如图5-46所示。

新建一个图层，命名为"主体暗部上色"，该图层可以放在"主体受光上色"图层的下方，被遮挡的部分可连起来勾勒，如图5-47左侧区域。使用多边形套索工具勾线，使用油漆桶填充颜色（案例色为#0068e4）。该部分由于不受光直射，属于暗部，使用颜色较深，如图5-47所示。

2. 窗户绘制

先绘制一扇窗户：使用矩形工具在画布中绘制一个矩形，在菜单栏中找到"填充"，在"填充"展开菜单中点击右上方的拾色器，填充深色#0068e4，如图5-48所示。用同样的办法绘制一个略小的浅色矩形堆叠其上，并在图层面板中选择两个图层文件转换为智能对象。

图5-46 主体受光上色

图5-47 主体暗部上色

使用选择工具（V），按住 Alt 和 Shift 键向左平移复制出新矩形，用同样的方法复制出另一个矩形，得到三个矩形。选择这三个图层转换为智能对象并命名为"窗户"，如图 5-49 所示。

使用自由变换（Ctrl+T）将绘制好的图形和楼体结合。按住 Ctrl 键移动对象的四个边角，与楼体对齐即可。复制该窗户图层，同样通过使用自由变换（Ctrl+T），将其他的窗户放置在对应的楼体上，如图 5-50 所示。

图 5-48　矩形绘制

（五）人物绘制

人物的衣服和皮肤呈现不同的遮盖关系，受光照的程度不同，为方便上色，需分成多个图层。以"袖"图层为例，在钢笔工具菜单栏中切换为形状工具，勾线时保持"填充"和"描边"为无，便于比对草稿勾线。在画布中描绘路径，按住 Ctrl 键可调整点的位置和操作柄角度。完成后在钢笔工具菜单栏中填充颜色 #2b45ba，如图 5-51 所示。

图 5-49　绘制三个矩形

图 5-50　窗户绘制

图 5-51　绘制衣袖

用同样的方式在对应的上色层中填充固有色彩可以得到上色的人物。注意图层的上下顺序——书包、头发、袖、短裤、小腿、皮肤、上衣、鞋底、鞋面顺次遮盖，如图 5-52 所示。

（六）细节绘制

增添光线细节可以表现元素层次关系并增添画面质感，在这里我们要了解增添的部分以及对应色彩的选择。由于是逆光画面，需要在遮盖的部分以及没有被光直接照射的部分增加细节，此时

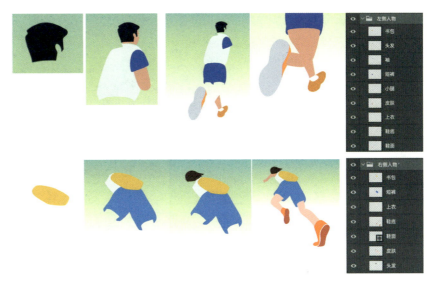

图 5-52　绘制人物

物体之间会出现比材质原色深一些的阴影；光线直接照射的部分会呈现更亮的边缘。接下来从色彩选择和绘画方法两个方面展开讲解。

1. 色彩选择

该数字插画的逆光场景下，材质亮部与暗部的色彩选择有迹可循：亮部色比起材质本色明度更高，即在拾色器中将材质色向左上方移动；材质暗部色比材质本色更偏向所属色调的略高饱和度，即在拾色器中将材质色向右（或向右下）方移动；边缘高亮则更偏向环境光或光线色彩。以肤色为例，如图 5-53 所示，皮肤的暗部色彩是将色相滑块滑到偏红，并将拾取颜色的圆环向右侧滑动，得到略红的色彩；皮肤的亮部色彩是将色相滑块滑到偏黄，并将拾取颜色的圆环向左滑动，得到略白的色彩。

图 5-53　肤色处理

2. 肌理绘制

绘制时要根据实际光照绘制出块面感，明确所区分的结构。由于在各个部分都使用了图层，因此在各个部分的图层上新建图层并建立剪切蒙版，通过笔刷在新图层上轻轻勾勒绘制出表示明暗的肌理。

1）楼宇肌理绘制

在楼宇文件夹的"主体受光上色"上新建图层并建立剪切蒙版（按住 Alt 键并将鼠标指针放在两个图层之间的横线上按左键即可），在新图层上使用"细腻噪点 3"笔刷轻扫出反射光照效果，注意楼体的反光需绘制两层和对应大小区域。#81e6d0 偏黄的绿色表示反光，区域较小，笔刷可以设置为 100 左右；偏蓝的绿色（#59d0d4）过渡楼体颜色，区域较大，笔刷设置为 200，如图 5-54 所示。

图 5-54　楼宇肌理绘制

楼体阴影部分的反光颜色，将该部分的色相向绿色滑动并微微提亮，得到最终效果，如图 5-55 所示。

窗户部分则使用"滤镜"—"杂色"—"增加杂色"的方式配合楼体噪点。背景与地面同样使用"滤镜"—"杂色"—"增加杂色"调至 18% 左右添加噪点。

图5-55　楼体阴影部分的反光颜色

2）背包的块面与选色

背包没有被阳光直接照射，因此绘制其质感只需要表现其块面感即可，在转折处画出高光，在高光处选择拾色器中左上方的浅色。边角的色彩比包体本色深一些，如图 5-56 所示。

3）人物皮肤的绘制

皮肤受到光照会显示出该色相中高明度低饱和度的色彩变化，边缘出现光照的暖黄色调。皮肤表面粗糙造成的漫反射使色彩过渡相对

图5-56　背包绘制

柔和，绘制时，画笔绘制轨迹沿着形状轮廓，如图 5-57 所示。

由于该笔刷呈现散射形状，为保证均匀肌理，需用笔刷外侧上色，画笔起落点在形状外侧。注意观察色相滑块以及圆环的位置变化，具体用色依次为光线色 #fbf5a4、皮肤原色 #f7d4cc、阴影色 #f39a8c，如图 5-58 所示。

4）鞋服上色

尼龙材质的短裤由于编制纱线的半透光特性呈现出断崖式高光转折，上色同样表现出基本块面感，绘制出

图5-57　人物皮肤的绘制1

图 5-58 人物皮肤的绘制 2

图 5-59 鞋服上色 1　　　　　　　　图 5-60 鞋服上色 2

阴影与光线照射部分。以袖子为例，以袖子原色为基础打开拾色器，袖子阴影部分将拾色器圆环向右下方移动（偏黑蓝），光线照射部分向左上方移动（偏白）。物体与白色上衣的阴影使用环境色基础的浅绿色（#e2f3e7）沿着物体的外轮廓在对应的"上衣"图层上勾勒即可，如图 5-59 所示。用同样的方法绘制出整体，如图 5-60 所示。

调整各部分的比例关系以及透明度，最终效果如图 5-61 所示。

图 5-61 最终效果

三、学习任务小结

通过本次课的学习，同学们已经初步掌握了绘制数字插画的步骤和方法，也掌握了一些绘制工具的使用技巧，以及色彩的选择规律和块面的上色思路。同时，对剪切蒙版、笔刷的使用有了全面的认知。

四、课后作业

绘制一幅打篮球的数字插画作品。

学习任务五　数字绘画创作作品展示与评价

教学目标

（1）专业能力：能深入理解和掌握数字绘画作品的评价原则；能运用专业的评价流程对数字绘画作品进行评价；能通过赏析和评价数字绘画作品，提升个人的艺术鉴赏能力和创作水平。

（2）社会能力：能与同伴进行有效沟通，共同参与数字绘画作品的赏析和评价，培养团队合作精神；能理解和尊重不同文化背景下的数字绘画作品，展现跨文化交流能力。

（3）方法能力：能运用批判性思维和创新思维，对数字绘画作品进行深入分析和评价；能通过实践活动，如创作和评价数字绘画作品，提升解决问题的能力。

学习目标

（1）知识目标：掌握数字绘画作品评价的基本方法和原则，掌握数字绘画作品赏析与评价的流程。

（2）技能目标：提高数字绘画作品赏析与评价的实际操作能力，能够独立完成作品的评价报告；培养数字绘画创作技能，能够运用所学知识创作具有个人风格和时代精神的艺术作品。

（3）素质目标：培养创新意识和审美情趣，在数字绘画创作中展现个性和创意，增强文化自信和艺术修养。

教学建议

1. 教师活动

（1）组织数字绘画作品赏析会，引导学生分析和讨论不同风格和流派的特点。

（2）将思政教育融入课堂教学，引导学生通过数字绘画作品传承和弘扬民族文化。

（3）鼓励学生积极参与绘画创作，以提高实践能力。

2. 学生活动

（1）参与数字绘画作品的赏析与评价，通过实践加深对数字绘画技术和风格的理解。

（2）参与艺术展览和研讨会，与教师和同学交流，获取灵感和反馈。

（3）进行自我评价和同伴评价，提高批判性思维和自我反思的能力。

一、学习问题导入

同学们，数字绘画作为数字媒体美术的一个重要分支，它结合了传统绘画的技巧与现代数字技术的优势，为艺术创作提供了无限的可能性。在数字绘画创作作品展示与评价学习任务中，我们会介绍评价数字绘画作品的基本方法，并通过展示一系列数字绘画的学生作品，引导同学们进行赏析。通过本次任务的学习，你将会深入了解如何对数字绘画作品的主题表达、艺术特点等方面进行专业评价。

二、学习任务讲解

（一）数字绘画作品的评价原则

1. 原创性

原创性是评价艺术作品的核心标准之一。它要求评估作品的创意是否具备新颖性，即该作品是否展现了作者独特的视角、见解或表达方式，而非简单的模仿或复制。原创性强调作品必须是作者独立思考、自主创作的成果，体现了作者的艺术个性和创造力。

2. 技术技巧

技术技巧是衡量艺术家在数字媒体美术领域专业水平的重要指标。这包括绘画技巧（如笔触的精准度、线条的流畅性）、色彩运用（如色彩搭配的和谐性、色彩对比的强烈程度）、构图设计（如画面布局的合理性、视觉焦点的设置）等方面的综合考量。在数字媒体环境下，技术技巧还涵盖了数字绘画软件的掌握程度、图像处理技术的运用，以及动画、3D 建模等技术的熟练度。评价时，需关注作品在技术层面的精湛程度及其对艺术表达的支持作用。

3. 主题表达

主题表达是艺术作品传达思想、情感和观念的重要途径。在评价数字媒体美术作品时，需分析作品是否能够清晰、准确地传达其主题和信息。这要求作品在内容选择、形象塑造、情节安排等方面紧密围绕主题展开，通过视觉元素的有效组合，使观众能够迅速理解并感受到作品所要表达的核心意义。同时，作品的主题表达还应具备深度和广度，能够引发观众的思考和共鸣。

4. 视觉冲击力

视觉冲击力是衡量艺术作品吸引力和感染力的重要标准。在数字媒体美术领域，视觉冲击力体现在作品在视觉上的独特性和震撼力上。评价时，需关注作品对色彩、构图、光影、动态效果等的运用是否新颖独特、引人入胜，能否在瞬间抓住观众的眼球并留下深刻印象。优秀的数字媒体美术作品往往能够突破传统视觉语言的束缚，创造出令人耳目一新的视觉体验。

5. 情感共鸣

情感共鸣是艺术作品与观众之间建立情感联系的关键。在评价数字媒体美术作品时，需考量作品是否能够触动观众的情感，引发共鸣。这要求作品在情感表达上真实、深刻且富有感染力，能够触动观众内心深处的情感共鸣点。通过细腻的情感描绘和生动的形象塑造，作品能够引导观众进入特定的情感氛围之中，与作者产生情感上的共鸣和交流。

6. 文化内涵

文化内涵是艺术作品价值的重要体现之一。在评价数字媒体美术作品时，需关注作品是否具有文化价值以及能否反映一定的历史、社会背景。这要求作品在创作过程中融入丰富的文化元素和深刻的思考，通过艺术的形式展现人类文化的多样性和复杂性。同时，作品还应具备时代感和社会责任感，能够反映当代社会的现实问题和人们的普遍关切。通过文化内涵的挖掘和呈现，作品能够提升观众的审美素养和文化自信。

7. 创新性

创新性是艺术发展的不竭动力。在评价数字媒体美术作品时，需考量作品在传统绘画基础上是否有所创新以及是否运用了新的表现形式或技术。这要求作品在创作理念、表现手法、技术运用等方面勇于尝试和探索新的可能性，打破传统艺术形式的束缚和限制。如对数字技术的独特应用和创新，利用软件工具创造前所未有的视觉效果或艺术风格。通过创新性的实践和应用，作品能够展现出独特的艺术魅力和时代特色，为数字媒体美术领域的发展注入新的活力和动力。

（二）数字绘画作品的评价流程

1. 初步观察

评价流程的第一步是初步观察，这是对作品进行全局性审视的关键环节。在此阶段，评价者应首先远离具体的技术细节和深层解读，以开放而敏锐的目光对作品进行整体的浏览。初步观察旨在捕捉作品带来的第一印象，包括其整体风格、色调倾向、构图布局以及给人的初步感受。这一过程有助于建立对作品的基本认知，为后续深入分析奠定基础。

2. 细节分析

随后进入细节分析阶段，这是对作品进行深入剖析的重要环节。在这一步骤中，评价者需要细致观察作品的每一个组成部分，包括线条的流畅度与表现力、色彩的搭配与运用、光影效果的营造、纹理的细腻度与真实感等。通过对这些细节的深入剖析，可以更加全面地理解作品的技术水平和艺术特色，同时发现作品在细节处理上的亮点或不足之处。

3. 主题理解

紧接着是主题理解阶段，这是评价作品思想深度的关键环节。在此阶段，评价者需要深入探究作品想要传达的主题和信息，分析作者的创作意图和表达目的。通过解读作品的内容、形象、情节等元素，评价者可以逐渐理解作品所蕴含的思想、情感和观念，进而把握作品的核心价值和意义。这一过程有助于评价者更加准确地评价作品的艺术价值和社会价值。

4. 情感体验

情感体验是评价流程中不可或缺的一环。在这一阶段，评价者需要放下理性的分析框架，用心去感受作品所传达的情感。通过沉浸于作品的情感氛围中，评价者可以体验到作品所引发的喜怒哀乐、悲欢离合等情感共鸣。同时，评价者还需要评估作品与观众之间的情感互动效果，即作品是否能够有效地触动观众的情感，激发观众的共鸣和反思。这一过程有助于评价者更加全面地认识作品在情感表达方面的成功与不足。

5. 文化考量

文化考量是评价作品深度和广度的重要方面。在这一阶段，评价者需要关注作品的文化背景和内涵，分析作品所反映的历史、社会、文化等方面的问题。通过考察作品在文化传承、价值观念、社会批判等方面的表现，

评价者可以评价作品的文化价值和社会意义。这一过程有助于提升评价者对作品全面性和深刻性的认识，同时也能够增强评价者的文化自觉和社会责任感。

6. 综合评价

最后进入综合评价阶段，这是对整个评价流程的总结和归纳。在这一阶段，评价者需要综合以上各方面的分析结果，形成对作品的整体评价。评价内容应包括作品的技术水平、艺术特色、思想深度、情感表达、文化价值等方面。通过全面而客观的评价，评价者可以为读者提供一份详尽而准确的作品评价报告，帮助读者更好地理解和欣赏数字媒体美术作品。

（三）数字绘画创作学生作品展示

"穿越百年"系列作品如图5-62所示。

图5-62 "穿越百年"系列作品 吴胤卓、成雨、蒋澳 作

"穿越百年"系列作品中的系列一通过对比1921年的无名渔村和2021年的深圳，展现了中国城市化的迅猛发展。画面色彩鲜明，历史与现代的对比强烈，引人入胜。作者精细地描绘了1921年渔村的原始风貌和2021年深圳的现代化城市景观。色彩运用上，1921年部分采用了较为暗沉的色调，而2021年则使用了明亮且鲜艳的色彩。作品主题聚焦于中国百年来的巨大变化，特别是城市发展方面。通过具体的场景对比，传达了国家从落后到现代化的发展历程。作品唤起了观众对历史变迁的感慨，以及对国家发展成就的自豪感。画面中的细节处理，如建筑的变化、人物的服饰，增强了情感的传达，体现了中国传统文化与现代文化的碰撞与融合。

系列二作品通过对比1921年和2021年的洞庭湖，展现了中国农业的百年变迁。画面色彩鲜明，同样采用了历史与现代的强烈对比，描绘了1921年饥荒岁月的艰辛和2021年丰收盛况的繁荣。1921年部分采用了较为暗沉的色调，而2021年则使用了明亮且温暖的色彩。主题聚焦于中国百年来农业发展方面的巨大变化，通过场景对比，传达了国家从贫困到富强的发展历程。画面中的细节有人物表情、农作物的丰富程度等，体现了中国传统文化中对农业的重视，以及对丰收的赞美。

系列三作品描绘了从1921年的北平到2021年的北京的变迁，象征着中国从沉睡的雄狮到繁荣昌盛的东方巨龙的转变。画面设计具有强烈的视觉冲击力，通过对比展现了时间的跨度和国家的发展。作者巧妙地使用了色彩和光影效果，以增强画面的对比和深度。细节处理精细，如建筑物的演变、人物服饰的变化等，都体现了作者对历史细节的深入研究。作品主题聚焦于中国百年来的巨变，特别是国家统一和民族团结的重要性。通过历史与现代的对比，传达了国家发展和民族复兴的强烈信息。作品能够激发观众的民族自豪感和对国家历史的深刻思考。画面中的情感表达，如人民的团结和欢乐，增强了作品的情感共鸣。作品体现了中国丰富的历史文化和高度的现代发展成就。

"穿越百年"系列作品在展现中国百年变迁的主题上具有创新性，原创性强。在色彩运用、细节描绘方面展现了高超的绘画技巧。主题明确，通过对比手法有效传达了作品的核心思想。鲜明的色彩对比和丰富的细节

描绘，具有很强的视觉冲击力，能够激发观众的爱国情感和对历史的思考，情感共鸣度高。作品深刻反映了中国城市文化、农业文化、历史文化的变迁，文化内涵丰富。通过历史与现代的对比，展现了中国文化的传承与发展。

"畅捷通杯"首届学生创新设计暨企业互联网产品体验大赛初赛海报以"畅捷通杯"大赛为主题，通过视觉元素传达了大赛的创新精神和互联网特色。作品色彩鲜明，布局合理，能够迅速吸引观众的注意力。海报中运用了现代图形和字体设计，体现了互联网行业的前沿感。图形和文字排列有序，展现了设计的专业性和审美感。作品主题聚焦于创新设计和互联网产品体验，旨在激发学生的创造力和参与热情，传达了大赛的核心价值和目标。作品能够激发观众的好奇心和参与欲，传达了积极向上的氛围，体现了当代学生对创新和互联网文化的理解和追求。海报设计融合了教育和商业元素，展现了多元文化的融合，如图5-63所示。

图5-63 "畅捷通杯"初赛海报 冯钰清 作

作品《公益广告——关注食品安全》以"民以食为天，食以安为先"为主题，强调食品安全的重要性。海报设计简洁明了，通过视觉元素传达了公益广告的核心信息。色彩能做到对比与调和，使用了互补色如绿色和红色，能将它们和谐地融合在一起，主次分明。作品主题聚焦于食品安全，旨在提高公众对健康饮食的认识和重视，传达了食品安全的重要性和紧迫性。作品能够激发观众对食品安全的关注和思考，传达了对健康生活的关怀。广告设计融合了公益宣传和文化教育元素，展现了社会责任感，如图5-64所示。

作品《家乡美食》通过丰富的色彩和生动的描绘展现了地方特色美食。画面布局合理，细节丰富，作者精细地描绘了各种食物的质感和色彩，如食物的光泽、纹理等，展现了专业的绘画技巧。背景和餐具的选择与食物主题相得益彰，增强了作品的整体感。作品主题聚焦于家乡美食，有效传达了对家乡美食文化的热爱和怀念，旨在唤起观众对家乡风味的怀念和对传统文化的尊重，体现了中国饮食文化的多样性和独具风格的地方特色，如图5-65所示。

作品《春燕归来》通过生动的插画形式，展现了春天的气息和燕子归来的景象。画面色彩优美，构图和谐，精细地描绘了燕子的形态和羽毛的纹理，背景中的花卉和植物细节丰富，增强了作品的自然氛围。作品主题聚

图5-64 《公益广告——关注食品安全》 窦杨斌 作

图5-65 《家乡美食》 冯钰清 作

焦于春天的到来和自然界的复苏，旨在传达生命活力和季节更迭的美好。通过燕子归来的景象，表达了对自然规律和生命力的赞美。画面中燕子的活泼姿态和春天的生机勃勃，激发了观众对春天的喜爱和对自然美景的向往。通过展现春天的景象，体现了中国文化中对和谐与生命力的赞美，如图5-66所示。

通过对学生作品的赏析与评价，我们可以看到数字绘画在表现主题和传达情感方面的独特魅力。希望同学们能够通过对其他同学作品的学习鉴赏，掌握数字绘画作品赏析与评价的方法，提高自己的艺术鉴赏能力和创作水平。

图5-66 《春燕归来》 唐荣珍 作

三、学习任务小结

在本次任务的学习中，我们深入探讨了数字绘画这一充满活力的艺术形式，掌握了分析和评价数字绘画作品的关键技能。我们学习了评价数字绘画作品的七大原则：原创性、技术技巧、主题表达、视觉冲击力、情感共鸣、文化内涵和创新性。这些原则为我们提供了一个全面的框架，以专业和系统的方式评价艺术作品。我们还探讨了数字绘画作品评价的六个步骤：初步观察、细节分析、主题理解、情感体验、文化考量和综合评价。这一流程帮助我们从宏观到微观，全面地理解和欣赏数字绘画作品。通过分析"穿越百年"系列作品、"畅捷通杯"初赛海报、《公益广告——关注食品安全》、《家乡美食》和《春燕归来》等学生作品，我们实践了所学的评价方法，并提高了艺术鉴赏能力。通过本次任务的学习，我们不仅提升了对数字绘画作品的赏析和评价能力，也为未来的创作打下了坚实的基础。在未来的学习旅程中，希望同学们不断尝试新的技术和方法，创作出更多具有个人风格和时代精神的艺术作品。

四、课后作业

（1）请选择一幅你喜欢的数字绘画作品，根据本任务所学的七大评价原则，撰写一篇评价报告。

（2）创作一幅反映你所在地区文化特色的数字绘画作品。在创作过程中，注意运用本任务所学的评价原则，并在完成后撰写一份创作说明，阐述你的创作思路和使用的技术技巧。

参考文献

[1] 宫承波. 数字媒体艺术导论 [M]. 2版. 北京：中国广播影视出版社，2019.

[2] 李四达. 数字媒体艺术概论 [M]. 4版. 北京：清华大学出版社，2020.

[3] 李四达. 数字媒体艺术简史 [M]. 北京：清华大学出版社，2017.

[4] 李娜，熊红丽. 中外美术简史 [M]. 3版. 武汉：华中科技大学出版社，2019.

[5] 李锦林. 中外美术史 [M]. 北京：北京工艺美术出版社，2012.

[6] 皮道坚，邵宏. 中外美术简史 [M]. 2版. 桂林：广西师范大学出版社，2018.

[7] 王洪义，张宾雁. 中外美术史简明教程 [M]. 哈尔滨：哈尔滨工业大学出版社，2004.

[8] 胡继宁. 绘画构图学 [M]. 上海：上海交通大学出版社，2023.

[9] 常锐伦. 绘画构图学 [M]. 北京：人民美术出版社，2007.

[10] 邓福星. 美术概论 [M]. 上海：上海人民美术出版社，2008.

[11]（美）内森·戈德斯坦. 素描的艺术——从"感知"解析绘画表现技法 [M]. 刘宁，译. 上海：上海人民美术出版社，2016.

[12] 王华祥，杨慎修. 王华祥的素描之国 [M]. 长春：吉林美术出版社，2010.

[13] 袁元. 中央美术学院造型基础系列教材：素描教学 [M]. 北京：人民美术出版社，2008.

[14] 崇霄. Photoshop手绘从新手到高手 [M]. 北京：清华大学出版社，2020.

[15] 时代印象. 24小时全速学会Photoshop 2021 [M]. 北京：人民邮电出版社，2021.

[16] 李栋宁. 数字媒体艺术之美 [M]. 南京：江苏凤凰美术出版社，2023.

[17] 敖蕾，张群力. 数字媒体美术基础 [M]. 北京：清华大学出版社，2023.

[18]（英）萨姆·菲利普斯. 读懂现代艺术：塑造世界现代艺术史的58个关键流派 [M]. 邵菁菁，译. 武汉：华中科技大学出版社，2022.

[19] 刘大林，宋晓波，李国勇. 美术基础 [M]. 北京：北京师范大学出版社，2017.

[20] 周宏智. 西方现代艺术史 [M]. 2版. 北京：中国建筑工业出版社，2016.

[21]（英）夏洛特·伯纳姆-卡特，大卫·霍奇. 世界当代艺术 [M]. 杨凌峰，译. 北京：金城出版社，2014.

[22] 王受之. 世界当代艺术史 [M]. 北京：中国青年出版社，2002.

[23] 李鲜. 浅析线的艺术形态以及素描当中的线 [J]. 艺术品鉴，2015(1).

[24] 李晋庆. 素描的创意与表现手法在现代设计中的运用 [J]. 明日风尚，2016(23).